반 고흐,
프로방스에서 보낸 편지

The Illustrated Provence Letters of Van Gogh
Selected and Introduced by Martin Bailey

Copyright © B.T. Batsford Limited, 2021
Introduction and Commentary Copyright © Martin Bailey, 1990, 2021
Translation of letter to Gauguin, 22 January 1889 © Collins & Brown Ltd, 1990
First published in the United Kingdom in 1990 by Collins & Brown Ltd,
This edition first published in the United Kingdom in 2021 by B.T. Batsford Limited,
An imprint of B.T. Batsford Holdings Limited, 43 Great Ormond Street, London WC1N 3HZ
All rights reserved.

This Korean edition was published by Bacdoci Co., Ltd. in 2022
under licence from B.T. Batsford Limited, an imprint of B.T. Batsford Holdings Limited,
arranged through Hobak Agency, South Korea.

이 책의 한국어판 저작권은 호박 에이전시를 통한 저작권사와의 독점 계약으로 ㈜백도씨에 있습니다.
저작권법에 의하여 한국 내에서 보호를 받는 저작물이므로 무단전재와 복제를 금합니다.

✣ 일러스트 레터 01 ✣

반 고흐,
프로방스에서 보낸 편지

마지막 3년의 그림들, 그리고 고백

마틴 베일리 지음
이한이 옮김

허밍버드
Hummingbird

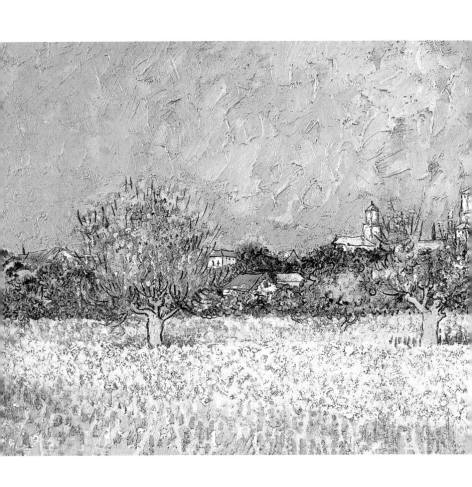

〈붓꽃이 있는 아를 풍경〉(부분)
프랑스 파리에서 작품 활동을 하던 빈센트 반 고흐는
빛나는 색채를 찾아 프로방스로 향했다.
1888년 2월, 프랑스 남부의 소도시
아를에 도착했을 때 그는 서른다섯이었다.

일러두기

1. 이 책에 실린 고흐의 편지 내용 중 중략된 부분은 원서의 형식을 따라 말줄임표로 표시하고 마침표를 찍지 않았다.

2. 각 편지의 제목은 편지를 쓴 날짜와 편지 번호로 구성되며, 출처와 번호에 대한 설명은 이 책의 '서문' 말미와 '더 읽기'에 실려 있다.

3. 편지 내용 중 () 안의 말은 고흐의 설명이며, [] 안의 말은 저자의 설명이다. 옮긴이 주는 따로 표시했다.

4. 인명이나 지명 등 외래어는 국립국어원의 외래어표기법에 따랐으나 일부는 관례와 원어 발음을 존중해 그에 따라 표기했다.

5. 그림 작품, 잡지와 신문 등의 매체, 시 제목 등은 〈 〉로, 단행본은 《 》로 표기했다.

6. 본문에 수록된 도판에는 원서에 따라 게재 순서대로 번호를 부여했다.

7. 본문에서 특정 작품(그림)을 언급하는 부분에는 해당 도판의 번호를 첨자로 표기했다.

8. 본문에 수록된 도판의 이름은 원서에서 제공하는 작품명을 외래어표기법에 따라 번역하되, 일부 그림은 대중적·통상적으로 널리 쓰이는 제목을 우선 채택해 표기했다.

9. 본문에 수록된 도판은 저작권자의 사용 허가를 받아 게재했으며, 각 작품에 대한 정보는 이 책의 '도판 목록'에 표기했다.

Vincent van Gogh's
PROVENCE

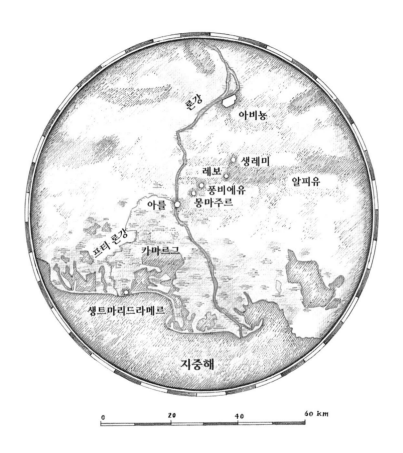

빈센트 반 고흐의

프로방스 지도

Contents 차례

Part. 1 아를에서 보낸 편지 *032*

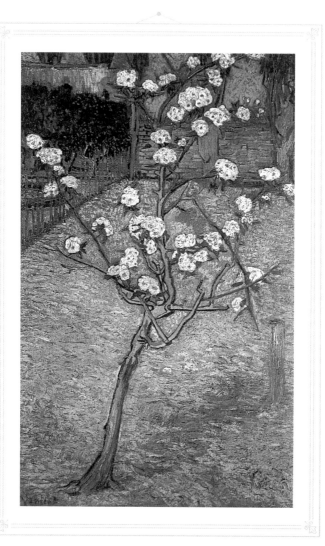

서문

　　　　　　　 빈센트 반 고흐의 걸작들은 그가 프로방스에서 보낸 27개월 동안 그린 것이다. 남프랑스 지방의 강렬한 햇빛 아래 네덜란드 출신 화가는 해바라기, 과수원, 올리브 숲, 추수하는 광경 등을 포착했다. 뿐만 아니라 수많은 편지를 남겨서 지금 우리가 자신의 작품을 더 깊이 이해할 수 있게 해 주었다. 편지는 주로 파리나 네덜란드에 떨어져 사는 친구와 가족에게 쓴 것이다. 빈센트는 편지에서 아를, 크로의 들판, 알피유산맥 등 프로방스의 정경을 묘사하는 것은 물론, 좋아하는 화가와 소설가를 언급하며 그들이 자신에게 어떤 의미인지 설명했다. 또한 수입이 없는 생활이나(그는 남동생 테오가 보내는 돈에 의지해 살았다) 예술계에서 무시당하며 살아가는 매일매일이 얼마나 힘든지 토로하기도 했다.

　무엇보다 가장 주목할 내용은 자신의 그림을 언급한 것인데, 그럴 때면 종종 당시 작업 중인 그림을 설명하고자 조그마한 스케치를 첨부하였다.

1 〈꽃이 핀 배나무〉

일필휘지로 그려진 이런 스케치들에는 회화의 근본 요소에 관한 그의 생각이 담겨 있다. 빈센트의 글이 알려 주는 건 이뿐만이 아니다. 그는 자신이 표현하려는 대상의 분위기를 반영하고자 굉장히 다양한 스타일을 시도했는데, 심지어 한 통의 편지에서도 여러 스타일이 언급되어 있다.

빈센트의 편지 대부분은 프랑스 파리에서 그림을 사고파는 화상으로 일하던 동생 테오에게 보낸 것이다. 테오는 몽마르트르의 집 서랍장에 형의 편지를 보관했는데, 테오의 아내 요 봉어르는 결혼 후 당시 상황을 이렇게 떠올린다. "매주 독특한 필체의 노란색 편지 봉투가 점점 늘어나는데 이내 익숙해졌다."

빈센트가 자살하고 나서 6개월 만에 테오 역시 불과 서른셋의 나이로 죽음을 맞이했다. 요는 빈센트의 편지를 소중히 여겼는데, 테오의 장례식을 치르고 파리로 돌아온 뒤 그 서신들이 자신에게 큰 위안을 주었다고 했다. "집으로 돌아온 첫날, 홀로 외로웠던 그 밤에 나는 편지들을 집어 들었다······ 슬프고 힘겨운 나날들을 겪은 뒤 매일 밤 그것들은 내게 위안을 주었다······ 나는 그 편지들을 마음을 다해 읽었고, 그것들은 내 영혼이되었다. 나는 편지들을 계속 곁에 두고 읽고 또 읽었으며, 마침내 빈센트가 내 앞에 형상을 갖춰 나타나기에 이르렀다."

빈센트가 테오에게 보낸 편지만 살아남은 건 아니다. 어머니, 여동생 빌, 동료 예술가 폴 고갱, 에밀 베르나르, 폴 시냐크, 존 러셀, 외젠 보호, 아르놀트 코닝에게 보낸 편지들, 또 아를에서 가깝게 지내던 친구 지누 가족에게 보낸 편지들도 남아 있다. 빈센트가 사후 수년이 흘러서야 명성을 얻기 시작했음을 고려하면, 이토록 많은 편지들이 남아 있다는 사실은 놀

2 〈빌에게 보낸 편지〉(위)
빈센트는 토머스 무어의 시 〈누가 하녀인가?〉를 영어로 써서
1889년 12월 23일경 여동생 빌에게 편지를 보냈다.*W18/832* 그 편지의 일부이다.

3 〈테오에게 보낸 편지〉(아래)
1888년 11월 10일 동생에게 보낸 편지*561/718*에서 빈센트는 고갱이 막
아를에 도착했으며, 그림틀을 흰색으로 하자는 독창적인 제안을 했다고 썼다.
아주 조그마한 스케치도 첨부했는데, 빈센트가 〈붉은 포도밭〉92을
어떤 틀에 넣었는지 알려 주는 자료이다.

랍기 그지없다.

　빈센트가 프로방스에서 지낸 3년 동안 보낸 편지 중 260통이 살아남았는데, 이 책에서는 그의 일상과 작품에 관한 시각을 제공하는 내용들로 추려 절반 정도를 수록했다. 특히 이 책의 초판에서 영어로는 처음 수록된 편지 한 통이 있다. 1889년 1월 21~22일경 고갱에게 쓴 편지인데, 빈센트가 스스로 귀를 자른 사건 이후 딱 한 달이 지난 시점에 쓰였다는 점에서 무척이나 중요한 자료이다.

　이 책에는 빈센트가 남프랑스 지방에서 보냈던 나날들은 물론, 파리 근교의 오베르쉬르우아즈에서 보낸 70일간의 에필로그도 수록되어 있다. 오베르쉬르우아즈는 빈센트가 자살한 곳이다. 그는 그림의 소재로 삼았던 밀밭에 올라가 스스로에게 총을 쏘았고, 이틀 뒤인 1890년 7월 29일에 숨을 거두었다. 그의 시신에서는 테오에게 보내는 마지막 편지가 발견되었다.

　빈센트는 사람들과 얼굴을 맞대고 소통하는 데 자주 어려움을 느꼈으며, 그럴 때면 샘솟는 아이디어를 펜으로 옮겼다. 그의 편지에는 자신에게 영감을 준 작가와 화가에 관한 이야기가 가득했는데, 이런 내용들을 보면 그의 박식함을 알 수 있다. 빈센트는 또한 언어에 능통했다. 프로방스에서 보낸 편지 대부분은 프랑스어로 썼으며, 런던에서 화상으로 일하던 젊은 시절에는 영어로도 편지를 썼다.

　나는 이 책에서 반 고흐를 '빈센트'로 지칭했다. 그가 이 기독교식 이름으로 익히 알려진 데다, 본인이 작품에 '빈센트'라고 서명했기 때문이다.

이 책의 초판은 1990년, 빈센트 사후 100주년을 맞이하여 콜린스앤브라운 출판사에서 《빈센트 반 고흐: 프로방스에서 보낸 편지》라는 제목으로 출간되었다. 이 원고를 의뢰하고, 제작 전반을 진행한 콜린스앤브라운의 편집자 개브리엘 타운젠드에게 다시 한번 감사를 표한다. 그리고 이번에 파빌리온북스에서 내용 일부가 개정되어 재출간되었다.

이 책에 수록된 빈센트의 편지들은 템스앤허드슨에서 1958년에 영어로 번역 출판한 《빈센트 반 고흐 편지 전집》에서 발췌했다. 2009년에는 반 고흐미술관에서 편지의 개정 번역본을 펴냈는데, 온라인상에서도 편지를 검색해서 읽어 볼 수 있다(www.vangoghletters.org). 이 책의 본문에서 편지마다 제목에 덧붙은 '숫자/숫자'(간혹 영문도 있다 – 옮긴이) 표기에서 앞의 숫자는 1958년의 영역본에 기입된 편지 번호이며, 뒤의 숫자는 2009년 출간본에 기입된 편지 번호이다.

이 편지들이 빈센트의 그림에 신선한 불빛을 비춰 주고, 새로운 의미를 한층 더 부여하길 바란다.

마틴 베일리

프롤로그

1888년 2월 20일, 프랑스 아를에 도착했을 때 빈센트 반 고흐의 나이는 갓 서른다섯이었다. 걸작들이 줄줄이 탄생했다는 점에서 이 시기는 훗날 '위대한 해'로 여겨지지만, 당시 그는 그림을 그리기 시작한 지 고작 6년째였다.

그는 짧은 시간 독학으로 그림을 익혔다. 초기에 브라반트의 소작농을 그렸던 시기에는 어두운색이 주조였다. 그러다 파리에서 지내던 시기에 인상파의 영향을 받아 색조가 한층 밝아졌다. 아를로 떠날 무렵에는 자신만의 고유한 스타일을 발전시켜 나가는 단계에 들어서 있었다.

빈센트는 1853년 3월 30일, 네덜란드 남부의 쥔데르트 마을에서 태어났다. 유년기는 평범했으나 다소 외톨이에 다루기 까다로운 아이였다. 아버지 테오도뤼스는 개척교회 목사였으며, 어머니 아나 카르벤튀스는 전업주부였다. 빈센트는 장남으로, 아래에 여동생 세 명과 남동생 두 명을 두었다.

그의 경력을 살펴보면 뜻밖의 내용이 하나 눈에 띈다. 그가 7년 동안 화상으로 일했다는 사실이다. 그는 열여섯 살에 학교를 졸업하면서 화상으

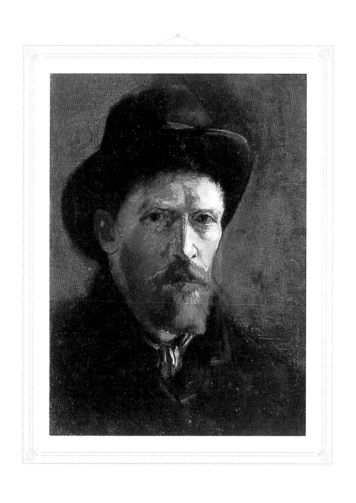

4 〈펠트 모자를 쓴 자화상〉
초기 자화상 중 하나.
1886~1887년 겨울, 파리에서 제작했다.

로 일하기로 했다. 이는 그에게 예술가의 기질이 없었거나 예술에 흥미가 없었다는 초기 징후일 수도 있지만, 가족과 관련된 선택이기도 했다. 그의 숙부 세 사람이 예술 사업에 종사했는데, 그중 센트 숙부가 헤이그의 구필 화랑에 어린 조카의 자리를 만들어 주었던 것이다.

1873년, 막 스무 살이 된 빈센트는 구필화랑의 코벤트가든 지점에서 일하게 되어 영국 런던으로 옮겨 갔다. 그는 브릭스턴의 핵퍼드가(街) 87번 지에 하숙을 얻어 지냈는데, 집주인의 딸 유지니 로이어에게 마음을 빼앗겼다. 그러나 유지니는 그의 접근을 거부했으며, 빈센트는 크게 좌절했다. 게다가 화랑 일도 끔찍하게 힘들었다.

그의 부모님은 '런던의 안개' 탓이라고 여겨 장소를 바꾸면 문제들이 해결될 거라 생각했다. 빈센트는 임시로 프랑스 파리의 구필화랑으로 자리를 옮겼지만, 가족의 연줄이 작용함에도 화랑의 실망을 사면서 처치 곤란한 보조 직원으로 전락했다. 결국 1876년 새해가 되고 얼마 지나지 않아 그는 해고되었다.

이 무렵 빈센트는 점차 복음주의교회(성서에 의거한 신의 은총과 각자의 신앙에 의거한 구제를 강조한 교파 –옮긴이)에 열렬히 빠져들었다. 곧 밝혀지지만, 이는 두 차례의 거절로 고통을 겪은 결과였다. 바로 유지니에게 거절당한 일과 화랑에서도 해고당한 일이다.

아들을 걱정하던 부모는 예술 분야에서 다른 직업을 찾으라고, 가급적 런던에 있는 미술관에 자리를 구해 보라고 격려했다. 하지만 빈센트는 교회에서 일자리를 찾고 싶었다. 영국 탄광 마을에서 복음주의교단의 목사가 되거나, 라틴아메리카에 선교사로 가는 일을 머릿속에 그렸다. 그러다

마침내 그는 교사가 되기로 결심한다.

구필화랑에서 마지막 날인 1876년 부활절 전날, 영국 램즈게이트에 있는 학교의 보조 교사 자리에 지원했던 그는 답을 받았다. 무급이었지만, 그는 식비와 하숙집을 제공받기로 하고 제안을 수락했다.

그다음 달에 학교는 런던 서부의 아일스워스로 이전했다. 아일스워스에서 1876년 10월 29일, 빈센트는 리치먼드 감리교회에서 처음으로 목회를 했다. "설교단에 섰을 때, 나는 지하의 어두운 동굴에서 나와 다정한 햇살 아래로 다시 돌아온 사람 같은 기분이었다"라고 그는 동생 테오에게 편지를 썼다. 테오는 당시 헤이그 구필화랑의 형 자리에 취직한 상태였다.

1876년 크리스마스에 빈센트는 일을 그만두고 네덜란드로 돌아왔다. 센트 숙부는 조카에게 한 번 더 일자리를 알아봐 주었는데, 이번에는 도르드레흐트 마을의 서점 보조원이었다. 하지만 자신의 소명이 교회에 있다고 확신한 빈센트는 여기에서도 자리를 잡지 못하고 4개월 후에 떠났다.

빈센트는 이제 목사가 되기로 결심했지만, 교회에서 좋은 자리를 얻으려면 대학 학위가 필요했고, 대학에 입학하려면 라틴어와 그리스어 시험을 치러야 했다. 1877년 5월에 빈센트는 암스테르담으로 향했고, 이곳에서 얀 숙부와 지내면서 입학시험을 준비했다. 곧 그는 사어(死語)를 왜 배워야 하는지 모르겠다면서, 1878년 7월에 공부를 그만두고 에턴의 집으로 돌아왔다.

그때 영국에서 온 친구가 그에게 자리 하나를 추천했다. 아일스워스에서 이 네덜란드 청년을 고용했던 목사이자 교사인 토머스 슬레이드존스

가 네덜란드에 방문했다가, 브뤼셀 인근의 한 벨기에 선교학교에서는 입학시험을 필요로 하지 않는다고 알려 준 것이다. 빈센트는 이 학교에 들어갔지만, 석 달 후 담당 교사들이 그에게 자질이 부족하다는 판단을 내려 학교에 남지 못하게 되었다.

그러나 빈센트는 더더욱 교회 일에 대한 집착이 심해져서 복음설교사가 되겠노라고 결심한다. 그는 집을 떠나 벨기에 남쪽의 극빈 지역인 보리나주로 향했고, 1879년 1월에 와스메스 탄광촌에서 6개월짜리 수습 사역자 자리를 얻어 냈다. 그는 옷가지 대부분과 음식을 광부들에게 나누어 주며 극빈자처럼 생활했다. 목사는 빈센트의 이런 생활 태도가 사역자로서는 부적합하다고 생각하여 계약을 갱신해 주지 않았다.

빈센트는 목회 활동에 대한 소명을 포기하지 않았다. 인근의 쿠에스메스 마을로 옮겨가서 교회의 공식적인 지원을 받지 못하는 전도사로 활동한 것이다. 일 년이 지나자 그는 물질적으로 빈곤하고 탄광촌 사람 대부분에게도 무시를 당하는 신세가 되었다. 빈센트는 크게 좌절하고 고통스러워했다.

"우리의 영혼에 커다란 불길이 있다고 해도, 누구도 그것으로 스스로를 덥힐 수는 없다. 지나가는 사람만이 굴뚝에서 피어오르는 연기 한 줄기를 볼 수 있을 따름이지만, 그는 길을 서두르며 스쳐 지나갈 뿐이다." 1880년 6월, 그는 슬퍼하며 썼다.

빈센트는 종교적 믿음이 흔들리고, 다시 새로운 도전거리를 찾아냈다. 그해 9월에 그는 남동생에게 이런 편지를 썼다. "이런 상황에서도 나는 다시 일어날 것이다. 펜을 쥘 것이다…… 나의 그림을 그릴 것이다. 그 순

간부터 모든 것이 나를 뒤바꾸어 놓았다."

1880년 10월, 빈센트는 미술학교에 들어가려는 희망을 품고 벨기에의 브뤼셀로 건너갔다. 초기에 그는 열정으로 가득했지만 곧 목회자에서 미술학도로 거듭나기가 어렵다는 사실이 드러났고, 1881년 4월 에턴의 부모님 댁으로 돌아왔다. 그곳에서 그는 브라반트 지역 소작농들을 스케치하면서 꾸준히 습작을 그렸다.

에턴에서 빈센트는 다시 사랑에 빠졌다. 상대는 케이 보스라는 여인이었다. 그녀는 얼마 전 남편을 잃고 혼자가 된 인척으로, 여름휴가를 맞아 고흐의 집을 방문한 차였다. 죽은 남편 생각에 잠겨 지내던 그녀는 젊은 인척이 자신에게 깊은 애정을 품고 있으리라고는 생각지 못했기에, 빈센트가 갑자기 사랑한다고 고백해 오자 깜짝 놀랐다.

케이는 즉시 거부 의사를 표명했는데, 이 상황은 7년 전 하숙집 딸 유지니와의 사건과 놀랄 만치 비슷했다. 빈센트는 케이에게 거절을 당하면서 공허함을 느끼고, 사랑만이 아니라 남아 있던 종교적 신심마저 시들해졌다.

빈센트의 부모는 아들을 이해할 수 없다는 사실을 깨달았다. 두 사람은 아들이 화랑에서 해고당했을 때 무척이나 슬퍼했다. 아들이 보리나주에서 모든 것을 버리고 극빈자로 생활할 때는 이해하기 힘들어했다. 이제 아들은 혼자가 된 인척에게 사랑을 느끼고, 교회에서는 거절당했다. 아버지는 결국 아들을 거부하기에 이르렀다.

1881년 12월, 빈센트는 다시 한번 집을 떠나 헤이그로 향했다. 12년 전처음 구필화랑에서 일을 시작한 곳이었다. 그림 그리는 법을 배우기로 결

심한 그는 자신이 실력을 쌓는 동안 테오가 경제적으로 지원해 주리라고 믿었다. 헤이그에 도착하고 몇 주 지나지 않아서 빈센트는 한 매춘부와 사랑에 빠졌다. 네 살 난 딸을 키우며 힘들게 살아가는 시엔 후어닉이란 여성이었다. 그녀는 임신 중이었는데도 술을 많이 마셨으며 변덕스러웠다. 그녀의 이런 절망적인 상황에도 (혹은 이런 상황 때문에) 빈센트는 그녀와 사랑에 빠졌고, 이 여인을 뮤즈로 삼았다.

헤이그에서 빈센트는 예술적 기교를 쌓아 나가기 시작했다. 그는 사촌 제트 카르벤튀스의 남편이자 성공한 화가 안톤 마우베에게 도움을 청했다. 처음에 마우베는 동정심을 품고 빈센트에게 단순한 드로잉이 아니라 채색화를 그리는 방법을 차근차근 익혀 나가도록 격려했다.

하지만 빈센트는 마우베를 대하는 것이 서툴렀고, 두 사람의 관계는 빠르게 악화되고 말았다. 빈센트는 다시 혼자 해 나가는 신세가 되었고, 〈런던 뉴스〉와 〈그래픽〉의 과월호에서 본 영국 화가들에게 관심을 갖게 되었다. 그는 시엔을 모델로 삼아서 드로잉 실력을 쌓아 나갔고, 영국으로 가서 일러스트레이터 일자리를 구하기로 한다.

빈센트의 그림 실력은 점점 더 (스스로에게) 만족스러워졌지만, 이와 반대로 시엔과의 관계는 계속 나빠졌다. 그녀는 다른 남자에게 푹 빠져서 아이를 가졌고, 생활은 계속 곤궁했다. 적절한 가정을 꾸리겠다는 그들의 꿈은 이룰 수 없는 것이었다.

1883년 9월, 빈센트는 마침내 시엔과의 관계를 정리하고 네덜란드 북부의 황량한 드렌터로 향했다. 그곳에서 소작농들의 삶을 그리고 싶어서였다. 하지만 곧 겨울이 다가왔다. 살기에도 힘들고 고독한 곳이었다. 3개

월 후, 빈센트는 드렌터를 포기하고 마지못해 부모님 댁으로 돌아갔다. 당시 부모님은 뉘에넌의 작은 마을에 살고 있었다.

빈센트는 뉘에넌에서 2년을 보냈다. 그는 흙의 색으로 마을 소작농들을 그렸고, 1885년 5월에 첫 번째 걸작 〈감자 먹는 사람들〉을 완성했다. 1885년 3월 26일에 아버지가 돌아가신 뒤로 점점 더 어머니와 지내기가 불편해졌던 그는 11월에 한 번 더 집을 떠났다. 이번 행선지는 앤트워프였다. 이후 그는 다시는 고향 땅에 발을 들이지 않았다.

앤트워프에서 빈센트는 미술학교에 등록했는데, 몇 년 전 브뤼셀 미술학교에서처럼 이곳 교사들 역시 그에게 재능이 거의 없다고 판단했다. 그는 겨울 한철을 그곳에서 지냈지만 다시 떠나고 싶어 안달이 났다. 이 무렵, 그가 결코 정착하지 못하는 사람이라는 사실이 자명해졌다. 자신이 살 곳을 찾아 헤매며 살아갈 운명이었다는 뜻이다.

동생 테오는 다른 길을 택했다. 화상으로 일하며 존경받는 중산층 시민의 삶이었다. 이 무렵 테오는 파리로 이동하여 몽마르트르 대로에 있는 구필화랑(후에 부소드앤발라동으로 이름이 바뀌었다) 관리자로 승진했다.

1886년 2월 말, 빈센트는 앤트워프를 떠나 파리에 있는 테오에게 갔다. 파리는 빈센트에게 미술에 새롭게 눈뜨게 해 주었으며, 인상주의의 영향으로 그의 색채는 한층 밝아지기 시작했다. 10년 전 화상으로 일했던 덕분에 빈센트는 초기에 다양한 화가들의 작풍을 섞어 그림을 그렸다. 또한 페르낭 코르몽의 화실에 나가 그림을 배우고, 동생이 일하는 화랑에 드나드는 사람들을 만났다.

이 시기 빈센트는 에밀 베르나르, 폴 고갱, 에드가 드가, 카미유 피사

로와 뤼시앵 피사로, 폴 시냐크, 조르주 쇠라, 앙리 드 툴루즈로트레크 등 19세기 후반의 위대한 화가들과 교유했다.

빈센트와 동생은 지극히 친했지만 곧 함께 살기는 어려움을 깨달았다. 빈센트는 점점 안절부절못했고, 새로 갈 만한 곳을 궁리하기 시작했다. 1886년 가을, 그는 영국의 화가 호러스 리벤스에게 이런 편지를 썼다.

"봄에 (2월 아니면 곧) 프랑스 남부 지방으로 갈 것 같습니다. 푸르른 빛깔에 생생한 색채가 넘쳐 나는 그곳에요."

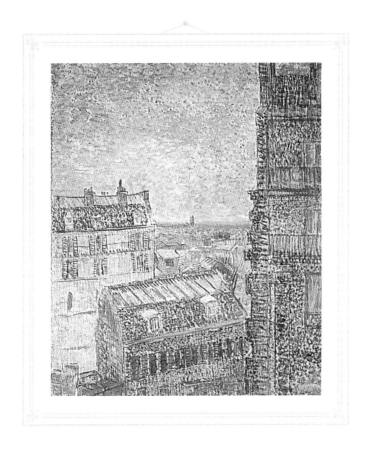

5 〈빈센트의 방 창가에서 바라본 풍경〉
1887년 봄, 파리 르픽가 54번지,
테오와 함께 살던 아파트 창문에서 바라본 풍경.

편지의 수령인들

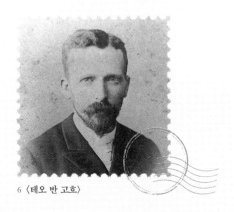

6 〈테오 반 고흐〉

테오 반 고흐 *1857~1891*

빈센트의 동생. 빈센트처럼 구필화랑에서 화상으로 일을 시작했다. 1878년 구필화랑 파리 분점으로 이동했고, 3년 후 몽마르트르 대로 19번지에 있는 구필화랑 파리 지점의 관리자로 승진했다. 이 시기는 이미 형을 재정적으로 지원하기 시작한 상태였다. 빈센트는 테오가 정기적으로 생활비를 보내 주는 덕분에 그림을 그릴 수 있었다. 1886년 2월 말, 빈센트는 파리에 와서 테오와 함께 지냈고, 얼마 후 두 사람은 르픽가 54번지에 있는 조금 더 큰 아파트로 이사했다. 두 사람은 함께 지내며 끊임없이 서로 부딪쳤고, 1888년 2월에 빈센트는 프로방스로 이주했다. 테오는 프로방스에 있는 빈센트에게 계속 돈을 부쳤으며, 두 사람은 일주일에 두 번씩 정기적으로 편지를 주고받았다.

테오는 프로방스에 있는 형에게 딱 한 번 찾아갔는데, 빈센트가 귀를 자른 후인 1888년 크리스마스이브였다. 나중에 빈센트는 생레미에서 오베르로 가는 도중에 1890년 5월 17일부터 20일까지 테오에게 가서 지냈고, 테오와 가족은

6월 8일에 오베르를 방문했다. 테오는 빈센트가 생을 마감한 지 6개월 만인 1891년 1월 25일에 사망한다.

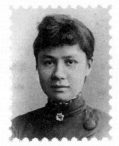

7 〈요 봉어르〉

요 봉어르 *1862~1925*

테오의 부인. 테오의 친구 안드리스 봉어르의 누이이며, 영국 런던에서 학창 시절을 보냈다. 영문학을 전공하고 교사가 되어 네덜란드로 돌아왔다. 테오는 1885년 여름에 요와 잠시 만났다가 1887년 여름에 다시 재결합했으며, 1888년 12월에 깊은 관계가 되었다. 두 사람은 크리스마스 휴가 때 약혼을 하고, 1889년 4월에 결혼했다. 빈센트는 생레미에서 오베르로 가는 도중인 1890년 5월에 그녀를 처음 대면했다. 죽기 불과 몇 주 전의 일이었다. 1891년 테오가 사망한 후, 요는 빈센트의 작품과 편지를 출판하는 데 헌신했다.

빌 반 고흐 *1862~1941*

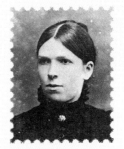

8 〈빌 반 고흐〉

빈센트의 여동생. 세 여동생 중 빈센트가 프로방스에 살던 시절 유일하게 연락한 여동생이다. 빌은 브레다에서부터 레이던에서 살던 1889년 가을까지 나이 든 어머니 아나를 모시고 살았다. 예술에 흥미가 있었으며, 글 쓰는 것을 좋아했다. 또한 네덜란드의 초기 여성 운동에 가담하기도 했다. 말년에는 근 40년을 정신병원에 수용당했다.

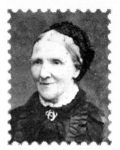

아나 반 고흐 *1819~1907*

빈센트의 어머니. 1885년 3월 26일에 남편 테오도
뤼스가 뉘에넌에서 사망하고 나서 8개월 후 빈센
트가 집을 떠난 뒤로 다시는 아들을 보지 못했다.
그녀는 세 아들을 모두 떠나보내고도 오래 살아서
여든여덟 살에 생을 마감했다.

9 〈아나 반 고흐〉

폴 고갱 *1848~1903*

프랑스 화가. 1887년 12월, 파나마에서 돌아온 뒤 빈센트를 만났다. 1888년
1월, 고갱은 그림을 그리러 프랑스 퐁타벤에 갔다가 10월 23일에 아를로 이주
해 빈센트와 '노란 집'에서 지냈다. 곧 두 사람의 관계는 거북해졌고, 1888년
12월 23일 빈센트가 스스로 귀를 자르는 사건을 저지르자 고갱은 테오를 아
를로 불렀다. 그리고 크리스마스 이후 테오와 함께 파리로 돌아갔다. 두 달 후
에는 퐁타벤으로 갔다. 1890년 2월, 파리로 돌아가 이듬해 타히티로 떠났다.
그 후 마르키즈 제도에서 사망했다.

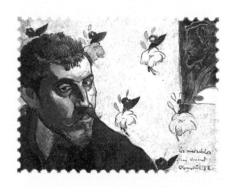

10 〈고갱이 빈센트를 위해 그린 자화상〉

존 러셀 *1858~1930*

호주의 화가. 빈센트와는 1886년 파리에 있는 코르몽의 화실에서 만났다. 러셀은 1888년 초에 결혼하여 노르망디의 벨일로 이주해 20년 동안 작품 활동을 했다. 빈센트는 그에게 영어로 편지를 썼으며, 그중 두 통은 이 책에 수록되었다.

11 〈존 러셀이 그린 빈센트 반 고흐의 초상〉

아르놀트 코닝 *1860~1945*

네덜란드 화가. 코닝은 1888년 3월, 빈센트가 아를로 떠나고 나서 몇 주 후 르픽가 54번지 테오의 아파트로 들어가 5월 말까지 지냈다.

12 〈아르놀트 코닝〉

폴 시냐크 *1863~1935*

프랑스 신인상주의 화가. 빈센트와는 1887년 파
리에서 만났다. 두 사람은 이따금 파리 북쪽 외곽
의 아스니에르에서 함께 그림을 그렸다. 시냐크는
1889년 3월, 지중해의 작은 어촌 마을인 카시스로
가는 도중에 아를에 들러 이틀 동안 머물며 빈센
트를 만나고 갔다.

13 〈폴 시냐크〉

마리 지누 *1848~1911* & 조제프 지누 *1835~1902*

아를의 '카페 드 라 가르'의 주인들. 빈센트는 이들 부부의 집에서 1888년 5월
부터 9월까지 세를 들어 살았다. 카페 거의 옆집인 노란 집으로 이사한 뒤에
도 이들 부부를 자주 방문했다. 부부는 빈센트의 그림 모델이 되어 주었는데,
특히나 지누 부인은 빈센트의 '아를의 여인'이었을 뿐 아니라, 1888년 11월에
는 고갱에게 포즈를 취해 주기도 했다. 1889년 지누 부인이 병에 걸리자, 빈센
트는 생레미의 정신병원에서 지내고 있었음에도 그녀를 두 번이나 찾아갔다.

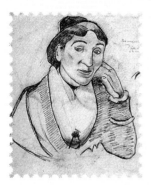

14 〈마리 지누〉

외젠 보흐 *1855~1941*

벨기에 화가. 빈센트와는 1888년 6월, 아를 인근
의 퐁비에유에서 만났는데, 당시 그는 미국 화
가 도지 맥나이트와 함께 지냈다. 빈센트는 별을
배경으로 그를 '시인'으로 묘사한 초상화를 그렸
다.[66] 9월에 보흐는 10여 년 전 빈센트가 목회자
로 활동했던 벨기에의 탄광촌 보리나주로 갔다.
1890년 6월에는 파리에 잠시 방문해 테오를 만나
자신의 작품과 빈센트의 작품 한 점을 교환했다.

15 〈외젠 보흐〉

에밀 베르나르 *1868~1941*

프랑스의 화가이자 작가. 빈센트와는 1886년 파리에 있는 코르몽의 화실에서
만났다. 에밀이 빈센트보다 열다섯 살이나 어렸음에도 두 사람은 좋은 친분을
맺었다. 1888년 가을에 베르나르는 고갱이 그림 작업 중이던 퐁타벤으로 이
주했고, 한때 그와 함께 아를에서 지내려고 생각했다. 하지만 파리로 돌아가
부모님과 함께 지내다가 이듬해 여름 브르타뉴 북부의 생브리아크로 간다. 빈
센트와 정기적으로 편지를 주고받으며 종종 자신들의 그림에 대한 의견을 나
누었다. 빈센트 사후에는 친구 작품의 대변인이 되었다.

ARLES
Feb 1888~
May 1889

Part. 1

아를에서 보낸 편지

Letters from ARLES

프로방스 중앙부에 위치한 아를은 고대 로마의 역사를 간직한 도시이며, 과수원으로 둘러싸인 곳이다. 이곳에서 한낮의 강렬한 햇살 아래, 빈센트는 파리 생활의 압박에서 벗어나 자신만의 '남쪽 화실'을 차렸다.

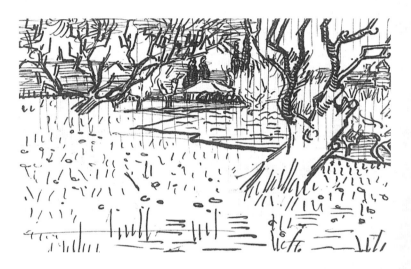

16 〈아를이 보이는 꽃이 핀 과수원 풍경〉(뒷장)

빈센트가 그린 아를 남쪽의 복숭아나무들.
그 뒤로 멀리 생트로핌 성당의 높은 첨탑이 보인다.

17 〈'아를이 보이는 꽃이 핀 과수원 풍경'의 스케치〉(위)

빈센트는 친구인 화가 폴 시냐크에게 보내는 편지에서 과수원 풍경을
조그맣게 스케치해 그려 넣었다.

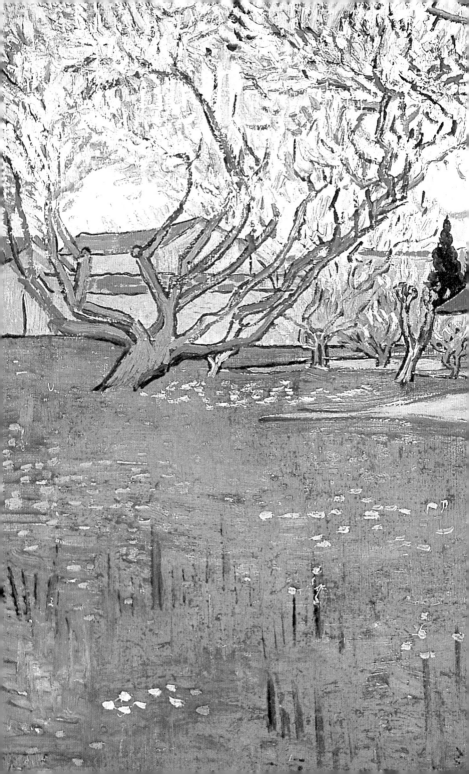

도착 *Arrival*

 빈센트는 프로방스로 향했다. '일본'을 발견하기 위해서였다. 파리에서 그는 일본 판화의 마법에 완전히 사로잡혔으며, 화풍에 막대한 영향을 받았다. 그는 남프랑스 지방의 화사한 색채가 일본의 색채와 거의 똑같을 거라고 확신했다. 하지만 막상 도착했을 때 프로방스는 그가 기대했던 모습이 아니었다. 눈으로 뒤덮여 있었던 것이다. 빈센트가 탄 기차는 1888년 2월 20일 아침 아를에 도착했고, 날씨는 얼어붙을 듯이 추웠다.

 머물 곳을 찾느라 신경을 잔뜩 곤두세운 채 그는 중세 시대 성벽 입구에서 구시가지까지 터덜터덜 걸어 들어갔다. 그가 필요로 하는 건 싼 셋집이었지만, 날이 좋아질 때까지 그림을 그릴 수 있을 만큼 방이 커야 했다. 빈센트는 오래 걷지 않았다. 카발리가 30번지의 카렐 여관에서 그는 걸음을 멈췄고, 위층에서 시가지가 내려다보이는 방을 하나 찾았다. 싹이 돋아나기 시작한 눈 덮인 풍경은 마법 같았지만, 3주 동안 날씨는 대체로 추웠

18 〈꽃 피는 자두나무가 있는 과수원 풍경〉
눈이 녹자 빈센트는 무척이나 흥분하여 그림을 그렸다.

다. 빈센트는 방 안에서 그림을 그릴 수밖에 없었다. 프로방스에서의 첫 번째 그림은 여관 안에서 그린 것이다. 곧 그는 참지 못하고 아를 중심가에서 멀지 않은 들판으로 뛰쳐나갔다. 처음 마주한 것은 과수원이었다. 시리도록 청명한 하늘을 배경으로 생기 있게 꽃이 핀 모습이 그가 포착하고 싶은 것이었다. 이내 꽃이 떨어지기 시작해서 그는 황급히 작업을 해 나갔고, 한 달 만에 열다섯 점의 과수원 그림을 그렸다.

19 〈과수원 풍경화 세 점〉
빈센트는 과수원 풍경화
세 점을 나란히 배치하려고
했다.

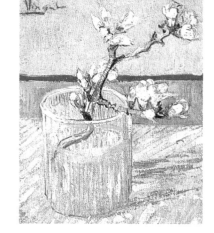

20 〈유리컵 속의 아몬드 꽃가지〉
날씨가 아직 추워서 빈센트는 여관에
틀어박혀 막 꽃이 피기 시작한
아몬드 가지를 그렸다.

1888년 2월 21일 *463/577*

사랑하는 테오에게

여행을 하는 동안 내가 보고 있는 새로운 마을만큼이나 네 생각을 했단다……

어디에나 눈이 2피트 정도 쌓여 있고, 아직도 계속 눈이 내리고 있다고 말하면서 편지를 시작하겠다. 내 눈에 아를은 우리 네덜란드의 브레다나 벨기에의 몽스보다 크지 않아 보인다.

타라스콩에 도착하기 전에 거대한 노란 암벽들이 펼치는 웅장한 풍경을 보았다…… 암벽들 사이로 올리브색, 아니 회녹색 잎사귀들이 달린 조그맣고 둥그스름한 나무들이 늘어서 있었다……

하지만 이곳 아를은 평지야. 포도나무들이 심긴 붉은 들판이 멋지게 쭉 뻗어나가고, 그 뒤로 연약한 라일락색 산맥들이 늘어서 있다. 눈처럼 빛나는 하얀 산봉우리가 하늘을 맞대고 있는 눈 덮인 풍경이 꼭 일본의 겨울 풍경화 같다……

그럼 이만, 빈센트

1888년 2월 24일경 *464/578*

사랑하는 테오에게

……피가 들끓고 있단다. 파리에서의 마지막 나날들에 그랬던 것보다 훨씬 더. 더 이상 참을 수가 없구나……

〈아를의 노파〉²¹와 눈 덮인 풍경, 〈창밖으로 보이는 정육점의 모습〉²²을 일부 그렸다……

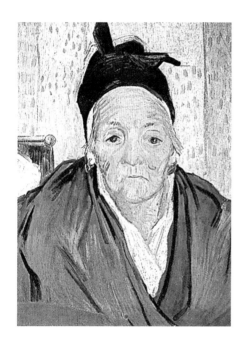

21 〈아를의 노파〉
빈센트가 프로방스에서 처음
그린 그림으로 추정된다.
그가 세를 들어 살던 작은 여관을
운영하는 카렐 가족 중
한 사람으로 보인다.

22 〈창밖으로 보이는 정육점의 모습〉(오른쪽)
눈이 내리는 날, 빈센트는 카렐 여관 식당에 앉아서
거리 풍경을 그렸다.

사랑하는 테오에게

······작업에 대해 말하자면, 오늘 15호짜리 캔버스로 되돌아갔다. 푸르른 하늘을 배경으로, 도개교 위에 조그마한 수레가 지나가는 풍경이다. 강물 역시 푸르며, 오렌지색 둑방에는 초록색 풀들이 돋아나고, 작업복 차림에 다채로운 색 모자를 쓴 여인들 한 무리가 빨래를 한다. 조그마한 시골 다리가 있고, 더 많은 여인들이 빨래를 하는 풍경을 담은 다른 그림도 있다.

이곳 날씨는 변화무쌍하다. 하늘이 먹빛이고 바람이 불지만, 아몬드나무들이 곳곳에서 꽃을 피우기 시작했단다······

나는 일본에 와 있는 기분이란다. 그 이상은 말하지 않겠다. 그런데 이곳 본연의 멋진 풍경을 아직 보지 못해 좀 언짢다.

그래서 남프랑스 지방에 오래 머무른다면 언젠가 성공하리라고 생각하면서 절망하지 않고 있다. 지금은 비용이 부담되고 가치 없는 그림만 그려서 마음이 불편하지만 말이야.

나는 이곳에서 새로운 것들을 보고 배우고 있다. 마음을 진정시키면, 내 몸도 제대로 움직이겠지.

나는 여러 이유로 좀 쉬어야겠다. 마차를 끄는 파리의 가엾은 말들도(바로 너와 가여운 인상주의자 친구들 말이다) 지나치게 얻어맞으면 초원으로 달아나 버릴 수 있을 거야······

그럼 이만, 빈센트

친애하는 베르나르에게

자네에게 편지를 쓰겠다고 약속했지. 투명한 대기와 생생한 색깔의 효과 측면에서 본다면 이 지방은 일본만큼이나 아름답다는 이야기로 시작하고 싶어. 강물은 아름다운 에메랄드색이야. 짙은 푸른색 조각들로 이루어진 것도 같지. 일본 판화에서 보이는 바로 그 모습이라네. 저녁놀은 살구색인데, 들판을 푸르게 만들지. 햇살은 아름다운 노란색이야. 그런데 난 아직 이곳 본래의 멋진 여름 정경은 보지 못했어……

자기네 나라에서 발전이 없다면 일본인들은 계속 프랑스에서 작품 활동을 할 거야. 편지 꼭대기에 내가 몰두한 습작을 대강 끼적여 보내네. 이것으로 뭔가를 만들어 보고 싶어. 노란빛을 뿜어내는 거대한 태양 아래 도개교의 기이한 윤곽과, 애인과 함께 마을로 돌아가는 뱃사람의 모습을 그린 거야.[23] 세탁을 하는 여인 한 무리와 도개교를 습작한 것도 있지[24]……

그럼 이만, 빈센트

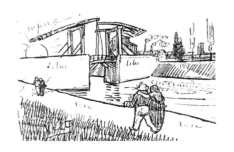

23 〈걸어가는 연인과 도개교〉
빈센트는 이 다리를 몇 차례 그렸는데, 한번은 지나가는 연인을 함께 그렸다. 친구인 에밀 베르나르에게 보내려고 이 그림을 스케치했지만, 채색을 하면서 좌절을 느껴서 캔버스 대부분을 훼손했다. 두 연인의 모습이 그려진 일부만이 보존되어 있다.

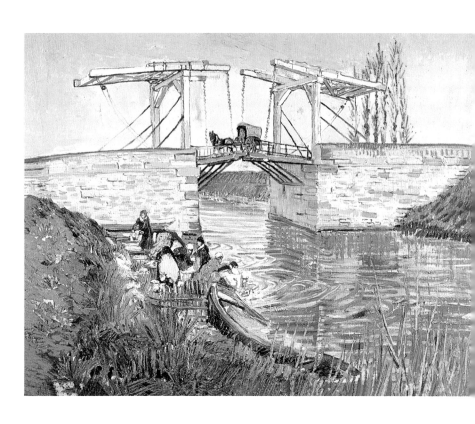

24 〈아를의 랑그루아 다리〉

아를 남쪽 외곽에 위치한 부크 운하는
빈센트에게 고향 네덜란드를 떠올리게 했다.
랑그루아 다리는 이 운하에 놓인
도개교 중 하나였다.

사랑하는 누이 빌에게

네 편지에 답신하지 않고 넘어가지 않기 위해 너와 어머니의 편지를 받자마자 글을 쓴다. 어머니와 네가 잘 지내길 바란다[빈센트의 서른다섯 번째 생일이었다]……

나는 꽃이 핀 과일나무 여섯 점을 그리는 중이다.[26, 27] 그리고 오늘 내가 집으로 보낸 것을 받으면 아마 너도 좋아할 거야. 바로 골풀 울타리가 둘러진 과수원 한편에 꽃 피는 복숭아나무 두 그루가 있는 그림이란다. 반짝반짝 빛나는 푸른 하늘에는 흰 구름이 떠 있고, 햇살 아래 만개한 분홍 복숭아나무는 하늘까지 맞닿아 있지. 내가 제트 마우베를 위해 따로 남겨 두기로 한 그림인데, 너도 볼 수 있을 것이다. 그림에 '마우베를 기리며, 빈센트와 테오'라고 써 두었다[26, 27]……

남부의 자연은 안톤 마우베의 팔레트로는 칠할 수 없음을 너도 알게 될 게다. 그는 북쪽 사람이고, 잿빛의 대가잖니. 지금, 팔레트가 정말이지 다채롭단다. 하늘색, 오렌지색, 분홍색, 주홍색, 밝은 노랑, 밝은 초록, 화사한 검붉

25 〈클리시 다리와 센강〉
빈센트는 테오에게 자신이 가장 좋아하는
파리 그림 하나를 남겨 주고 싶어서,
지난여름에 그렸던 다리를 작게 스케치했다.

은색, 보라색으로 말이다. 이 '온갖' 색들을 강조함으로써, 다시 한번 고요와 조화에 도달하게 된다. 바그너의 음악에서 일어나는 일이 자연에서도 벌어진단다. 대형 오케스트라가 연주하지만 친숙한 그런 것 말이다……

너와 어머니가 잘 지내길 바란다.

편지 고맙구나.

빈센트

26 〈분홍 복숭아나무〉
빈센트는 자신이 그린 가장 멋진 과수원 그림을 1888년 2월 5일에 세상을 떠난 안톤 마우베에게 바쳤다. 빈센트의 사촌 제트의 남편인 마우베는 네덜란드의 손꼽히는 화가로, 6년 전 헤이그에서 빈센트에게 그림을 그리도록 독려하기도 했다.

사랑하는 테오에게

편지와, 동봉한 100프랑 지폐 고맙구나. 네덜란드로 보낼 예정인 그림들을 스케치해서 보낸다. 물론 채색한 그림들은 무척이나 밝은 색조로 표현했단다. 나는 다시 그림에 열중하고 있다. 여전히 꽃이 핀 과수원을 그리고 있어……

분홍 복숭아나무들과 연분홍 살구나무들만큼 멋진 과수원 그림을 한 점 더 그렸다. 지금은 자두나무 몇 그루를 그리는 중인데, 노란빛이 도는 흰색 나무에서 셀 수 없을 만큼 많은 검은 나뭇가지들이 뻗어 나온 모습이란다. 나는 어마어마하게 많은 색조와 캔버스를 사용하고 있어. 바라는 건, 그저 이게 돈 낭비가 되지 않는 거야……

마우베의 죽음으로 나는 끔찍한 충격을 받았다. 분홍 복숭아나무들을 정말이지 열정적으로 칠했음을 너도 알게 될 거다.[26]

사이프러스나무가 있는 별이 빛나는 밤의 풍경을 그릴 거야. 아니, 어쩌면 무엇보다도, 무르익은 옥수수밭을 그릴지도 모르겠다. 이곳의 밤은 때때로 무척이나 황홀하단다. 나는 계속 열정적으로 작업을 하고 있단다……

그럼 이만, 빈센트

1888년 4월 12일경 *B3/596*

친애하는 벗 베르나르에게

다정한 편지 고마워, 동봉된 자네의 장식품 스케치들도 잘 봤네. 무척이나

27 〈사이프러스나무에 둘러싸인 과수원〉(왼쪽)
아를 외곽에 위치한 이 과수원은 빈센트가 가장 좋아하던 과수원 중 한 곳이다.
빈센트가 마우베에게 바친 〈분홍 복숭아나무〉[26]도 이곳에서 그려졌다.

28 〈'꽃이 핀 배나무'의 스케치〉(오른쪽)
꽃이 피는 과실나무는 다가오는 봄에 대한 빈센트의 기쁨을 드러낸다.
다른 '편지 스케치'들처럼 이 스케치 역시 드로잉으로 반드시 옮길 의도 없이
그저 당시 그리던 소재를 친구들에게 말해 주기 위해 그린 것이었다.

유쾌했어. 이따금 집에서 더 많이 작업할 마음을 먹지 못해서, 더 즉흥적으
로 작업하지 못해서 후회한다네. 상상력은 우리가 계발해야 할 능력이야. 홀
로 있노라면, 현실을 통해(우리의 시각은 계속 변화하며 섬광처럼 지나가지) 사
실을 인식하는 게 아니라, 보다 고차원적인 상상력이 발달하고 위안이 되는
모습들을 보게 된다네……
지금 나는 꽃 핀 과실나무들,[27] 분홍 복숭아나무들, 노란빛이 도는 하얀 배
나무들에 흠뻑 빠져 있어. 내 붓질에는 체계가 없네. 나는 불규칙한 터치로
캔버스를 두드린다네. 그냥 붓이 가는 대로 내버려 두지. 두껍게 덧칠한 색

조들, 아직 칠하지 않은 빈자리들, 여기저기 완성하지 못한 곳, 덧칠한 곳, 거칠게 칠한 곳이 있다네. 기술에 관해 고유한 의견을 갖고 있는 사람들이 결과에 대해 너무 불안해하고 신경 쓰는 것은 자연스럽고 태생적인 특성이겠지……

내내 한자리에서 작업을 하면서 나는 표현이 되든 안 되든 본질적인 것을 포착하여 드로잉하려고 애쓴다네(윤곽선만 그려 두고 나중에 채워 넣을 거야). 하지만 어떤 경우든 '느끼려고' 하네. 단순화한 색조로 말이야. 그러니까 내 말은, 땅은 모두 동일한 보랏빛 색조를 사용하고, 하늘은 전체적으로 푸른빛이 돌고, 초목은 초록빛이 도는 푸른색이나, 초록빛이 도는 노란색으로, 그러니까 노란색과 푸른색을 의도적으로 과장해서 칠할 거라네……

자네의 벗, 빈센트

1888년 4월 19일 *477a/598*

친애하는 러셀에게

한참 전에 자네의 편지에 답을 해야 했지만, 매일 열심히 작업하느라 밤이면 너무 피곤하여 글을 쓸 수가 없었어. 오늘은 비가 내리니 이 기회에 편지를 쓰네……

자네가 얼른 파리를 떠날 수 있게 되기를 진심으로 바라네. 파리를 떠나면 모든 면에서 훨씬 좋아질 거야. 틀림없어. 나로 말할 것 같으면, 이곳의 풍경에 도취되어서 계속 꽃이 핀 과수원을 그리고 있다네……

다시 자네에게 편지를 쓰게 되길. 곧 자네 소식도 들려주게나!

이만 줄이네, 빈센트

빈센트는 이 호주의 화가에게 영어로 편지를 썼다.
런던을 떠난 지 12년이나 되었음에도 영어를 자유롭게 구사하고 있다.

1888년 4월 19일 *B4/599*

친애하는 친구 베르나르에게

보내 준 소네트 너무 고맙네…… 아직 자네의 그림 솜씨만큼 훌륭하진 않지만 신경 쓰지 말게나, 조만간 따라잡을 것이니. 계속 소네트를 쓰게나. 많은 사람들, 특히나 우리 동료들 중에는, 언어가 쓸모없다고 생각하는 사람들이 있어. 그런데 반대로 무언가를 언어로 잘 표현하는 일 역시 그것을 그리는 일만큼이나 흥미롭고 어렵다는 것도 사실 아닌가? 선과 색채의 예술도 존재하지만, 언어의 예술도 존재하며, 그것은 오래 남는다네.

과수원 그림 하나를 더 말하겠네. 다소 단순한 구성이야. 하얀 나무, 조그마한 초록 나무, 초록빛 땅 한 뙈기, 라일락색 흙, 오렌지색 지붕, 드넓고도 푸른 하늘로 이루어져 있지.[31] 나는 과수원 그림 아홉 점을 그리고 있네. 하나는 흰빛이고,[18] 하나는 붉은색에 가까운 분홍빛이야. 하나는 희고 푸른 빛깔이고, 하나는 잿빛 분홍이지. 하나는 초록과 분홍이고……

자네의 벗, 빈센트

31 〈과수원과 오렌지색 지붕 집〉
빈센트가 베르나르에게 보낸 편지에 동봉된 스케치이다. 테오의 서른한 번째 생일을 위해 그린 그림을 스케치한 것이다. 각각 색을 써넣었는데, 푸른 하늘에 맞닿아 두드러져 보이는 오렌지색 지붕을 강조했다.

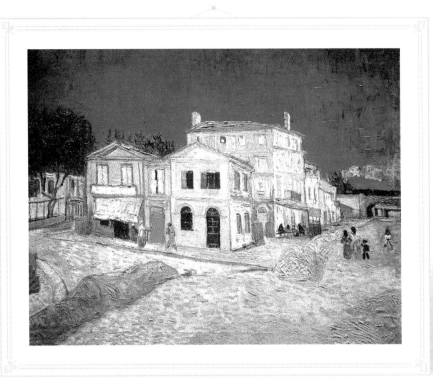

노란 집 *The Yellow House*

　　　　　　　　　5월 1일, 빈센트는 '남쪽의 화실'을 찾아냈다. 그가 '노란 집'이라고 부르는 곳이다. 찾아오는 화가 친구들이 묵어 갈 침실이 하나 더 있는 이 조그마한 건물에 그는 희망을 품었다. 빈센트는 이곳에서 두 사람의 예술가가 집세를 함께 치르고, 일상생활을 함께하며, 작품 활동으로 괴로울 때 서로를 지지해 줄 수 있으리라고 희망했다. 라마르틴광장 2번지에 위치한 이 집 바로 바깥으로는 중세 시대 성곽이 시내를 두르고 있었으며, 멀지 않은 곳에 기차역이 자리했다. 조그마한 공원도 내다보였는데, 빈센트는 이 공원에서 스케치도 하고 채색도 했다.

　노란 집은 빈센트가 독립적으로 생활하며 그림을 그리기에 충분한 크기였다. 그는 가구를 어느 정도 구입할 여력이 생길 때까지는 새집에 머물 수 없다고 생각하여 한동안 카렐 여관에서 잠을 잤다. 불행히도 그는 숙박비 문제로 계속 실랑이를 하다가, 5월 7일에 여관을 나와 숙박비가 더 싼 라마르틴광장 30번지의 카페 드 라 가르로 들어갔다. 노란 집에서 굉장히

32 〈노란 집〉
노란 집은 빈센트의 화실이자 동료 화가들을 초대할 수 있는 진짜 집이었다.

가까운 곳이었다. 빈곤에 시달렸다는 사실을 생각하면 빈센트가 노란 집을 빌리고도 여관에서 계속 묵기로 한 결정은 이상해 보인다. 이는 일상생활에서 다소 비현실적인 빈센트의 태도를 드러내는 징후이다. 그는 노란 집으로 이사할 수가 없었는데, 이는 그 집에 가구가 갖추어져 있지 않았으며, 숙박비를 지불하느라 가구를 살 여력이 없었기 때문이었다. 그럼에도 빈센트는 집을 얻은 것을 크게 기뻐했다.

33 〈빈센트의 집이 있는 공원 풍경〉
이 조그마한 공원은 빈센트가 가장 사랑하는 장소가 된다.
그는 이곳에서 스케치나 채색을 하곤 했다.

사랑하는 테오에게

편지도, 함께 보내 준 50프랑도 무척이나 고맙다. 나는 미래가 캄캄하다고 생각하지는 않지만, 애로는 많으리라고 본다. 이따금은 그 문제들이 내게 너무나 고된 게 아닌가 자문하곤 한단다. 대부분 몸이 약해진 순간에 드는 생각이다. 지난주에 극심한 치통에 시달리며 의지가 많이 꺾여서 시간을 낭비할 수밖에 없었다.

그 와중에도 펜과 잉크로 그린 스케치 한 묶음을 보낸다. 아마도 열두 점 정도일 것이다.[37] 이걸 보면 내가 그림을 못 그릴 상황이었어도 쉬지 않고 일을 했다는 걸 알게 될 것이다. 그중 노란 종이에 서둘러 그린 스케치를 보렴. 광장의 잔디밭인데, 마을에 오면 바로 보이는 곳이지. 그 뒤에 건물이 있단다[34]……

음, 나는 이 건물의 오른쪽 날개 부분에 세를 얻었는데, 우리 집에는 공간이 네 곳 있어. 아니, 방 두 개와 옷장 두 개라고 해야 할까. 집은 햇살이 드는 쪽에 있고, 외부는 노란색으로 칠해져 있고, 내부는 회반죽이 발려 있어. 방세는 한 달에 15프랑이야……

나는 이번만큼은 새집과 함께 스스로 해결해 나가기를 바라고 있어. 말했다시피 외벽은 노란색이고 내벽은 흰색이고, 사방에 해가 잘 들어오니 방이 밝아서 캔버스가 잘 보여. 바닥은 붉은 벽돌이란다……

그럼 이만, 빈센트

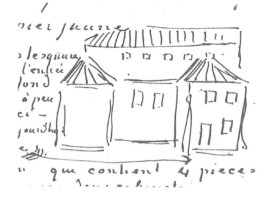

34 〈빈센트의 집〉

빈센트는 동생에게 보내려고
흥분하여 노란 집을
그렸다. 앞문을 그려서
그에게 이곳이 '집'을
상징함을 강조했다.

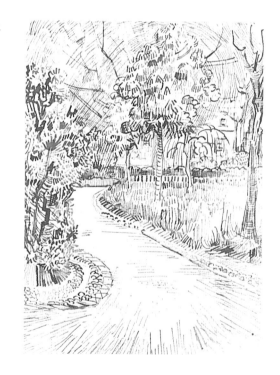

35 〈노란 집 귀퉁이가 보이는 공원〉

라마르틴광장 가운데 있는 조그마한 공원을 스케치한 것이다.

사랑하는 테오에게

어제는 침대를 빌릴 수 있을지 알아보려고 가구상에 갔다. 불행히도 빌려주지는 않는다더구나. 할부로도 팔지 않고. 조금 곤란해……

술을 마시지 않을 때, 담배를 줄일 때, 생각을 그만하려고 애쓰지 않고 그냥 흘러가는 대로 둘 때면 좌절감과 피폐함이 찾아온다!

천혜의 웅장한 자연환경 속에서 작업하니 의욕이 솟아나지만, 지금 이 순간 내게는 조금의 노력조차 너무나 버거워. 기력이 없어서 못 그리겠어……

살고, 일하고 싶다면, 분별 있게 행동하고 자신을 돌보아야 한다. 시원한 물, 신선한 공기, 영양가 있고 단순한 음식, 질 좋은 옷, 질 좋은 침대 그리고 여자가 없는……

그럼 이만, 빈센트

사랑하는 테오에게

……거리는 낡았고, 마을은 지저분해. 아를 여자들로 말할 것 같으면…… 거기에 존재하는 대상 이상도 이하도 아니야……

작업을 하는 사이사이 그릴 만한 뭔가가 있을 법한 곳으로 여기저기 옮겨 다니면서 그림을 그려야만 해. 클로드 모네가 풍경화에서 해낸 일을 인물화에서 시도할 누군가가 있을까? 내가 느끼듯 너 역시 그러한 인물이 나타나리라고 느낄 것이다. 로댕? 그는 색채로 작업하지 않는다. 그는 그런 사람이 아

니야. 하지만 미래의 화가는 '지금까지 나타나지 않은 채색화가'가 될 것이다. 마네는 그러한 방향으로 작업하고 있어. 하지만 너도 알다시피 인상주의자들은 이미 마네보다 더 강렬한 색을 사용하고 있다. 그런데 장차 나타날 이런 화가가, 바로 조그마한 카페에 살고, 치아가 크게 상해서 끙끙대고, 주아브[군인들]의 사창가에 가는 사람인 건…… 나도 잘 상상이 안 되는구나……

그럼 이만, 빈센트

1888년 5월 12일 *487/609*

사랑하는 테오에게

……새로운 습작 두 점을 끝냈다. 그중 한 점은 네가 이미 가지고 있는 드로잉으로, 들판 사이로 난 대로변에 있는 농장을 그렸다.[36] 샛노란 미나리아재비로 가득 찬 목초지, 붓꽃이 핀 도랑, 초록색 잎사귀와 자색 꽃들, 배경에는 마을이 있고, 회색 버드나무 몇 그루가 늘어섰으며, 푸른 하늘이 한 폭 펼쳐져 있다.

목초지에서 아직 풀을 베지 않았다면, 한 번 더 이 습작을 그리고 싶구나. 그 모습이 너무나 아름다워. 그런데 그림을 구성하기가 좀 어려웠어. 들판으로 둘러싸인 조그마한 마을은 노란색과 보라색 꽃들로 온통 뒤덮여 있지. 보이니? 일본풍의 꿈 같아……

건투를 빌며, 곧 편지하마.

그럼 이만, 빈센트

36 〈길을 따라 난 밀밭과 농가 그리고 꽃이
핀 들판〉

위의 그림은 빈센트가 타라스콩으로 가는
길의 옆에서 그린 스케치이다.
아래의 그림은 멀리 아를의 교회 첨탑이
보이는 곳에 붓꽃을 그린 구도이다.

37 〈타라스콩으로 가는 길과 행인〉

빈센트가 가장 좋아하는 산책로는 라마르틴광장 북쪽 방향에 있는
타라스콩으로 향하는 길이었다.
이 그림에 표현된 행인은 고흐 자신일 수도 있다.

사랑하는 테오에게

……나는 여기 아랫동네에서 잘 지내고 있단다. 그건 여기, 자연에서 작업을 하고 있어서야. 그렇지 않았더라면 분명 우울감이 커졌을 거다. 네가 현재 하는 일에 끌리는 구석이 있다면, 인상주의자들의 인정을 받아 가고 있다면, 그건 무척이나 좋은 일이지. 외롭고, 걱정이 많고, 어려운 일들이 시시때때로 일어나고, 다정하게 대해 주는 사람도, 공감해 주는 사람도 없어…… 무엇보다 간절한데…… 점점 견디기가 힘이 드는구나……

이번 주에는 정물화 두 점을 그렸다. 푸른색 에나멜 커피 주전자 하나, 감청색과 금색의 컵 하나(왼쪽), 연청색과 흰색의 네모난 우유 항아리, 잿빛을 띤 노란색의 동양풍 쟁반에 놓인 푸른색과 오렌지색 패턴의 흰색 컵 하나(오른쪽), 붉은색, 초록색, 갈색의 무늬가 있는 푸른색 도기 주전자(마욜리카 도자기 일지도?), 마지막으로 오렌지 두 알과 레몬 세 알이 놓인 그림이다. 테이블은 푸른 천을 씌웠고, 배경은 초록기가 도는 노란색이다. 따라서 각기 다른 여섯 가지 색조의 푸른색과, 넷에서 다섯 가지의 노란색과 오렌지색으로 표현

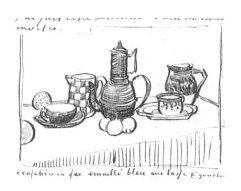

38 〈커피 주전자가 있는 정물화〉
빈센트는 잠은 여관에서 잤지만 아침은 노란 집에 와서 먹었다. 이것은 새로운 집이 생긴 것을 기념해 그린 작품의 밑그림으로, 보색을 사용한 것이 특징이다.

한 셈이지.[38]

야생화와 마욜리카 도자기 주전자를 그린 정물화도 한 점 더 있다······

나에겐 절대 찾아오지 않을 테지만 진정으로 이상적인 삶을 열망하는 향수는 계속 남아서 시시때때로 울컥하지만, 그러면서도 이곳에서 예술가의 삶을 충실히 살아가고 있어. 때때로 너에겐 예술에 마음과 영혼을 내던질, 예술을 하며 잘해 나가겠다는 욕망이 전혀 없지. 너는 마차를 끄는 말이고, 그 오래된 마차에 다시 묶이겠지. 하지만 너는 햇살이 비추고 강물이 흐르는 초원에서 다른 말들과 함께 자유롭게, 본능대로 살아가는 편이 나을 거야······

누가 이런 상황을 원할까. 나는 모르겠다. 죽음이나 불멸성에 매혹된 사람이나 그럴까? 네가 끌고 가는 마차는 어떤 사람들에게는 다소 소용이 있겠지만, 너는 그런 사람을 알지 못하지. 어쨌든 우리가 새로운 예술, 미래의 예술가들을 믿는다면, 그 믿음은 우리를 속이지 않을 것이다.

카미유 코로(신고전주의를 계승하고 인상주의의 발판을 마련한 프랑스 화가 -옮긴이)는 죽기 며칠 전에 "지난밤 꿈을 꾸었는데, 하늘이 온통 분홍빛이었어"라고 말했는데, 음, 하늘이 온통 분홍빛일 수 있다면, 인상주의자들의 풍경화에서 하늘이 노란색과 초록색으로 묘사되지 말란 법이 없지 않겠니? 그러니까 내 말은 사물이란 우리가 느끼는 대로 존재하며, 또 그것이 진실이 된다는 말이야. 그리고 죽음이 아직 먼 우리에게는(나는 그렇게 믿는다), 이런 것들이 우리 존재보다 더 대단하고, 우리보다 수명이 더 길 것처럼 느껴지지. 나는 우리가 죽어 가고 있다고 느끼지는 않지만, 우리가 아주 작은 존재이며, 예술을 붙들고 있기 위해 건강, 청춘, 자유를 혹독한 대가로 치르고, 즐거운 일은 아무것도 없고, 봄을 즐기러 가는 사람들 한 무리를 태운 마차를 끌고 가는 말 이상은 아닌 것 같다고 느낀다······

그럼 이만, 빈센트

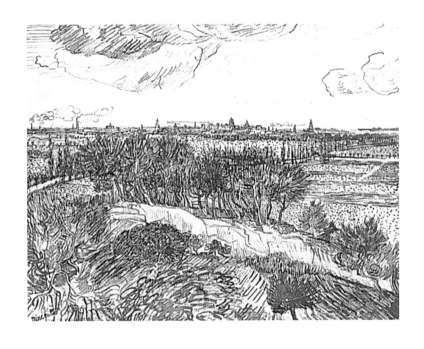

39 〈언덕에서 바라본 아를 풍경〉
몽마주르의 폐허가 된 베네딕트 수도원에서 그린 그림이다.
아를 방향으로, 매립된 크로의 습지가 건너다보인다.
5월에 몽마주르에서 그린 드로잉 여덟 점 중 마지막 작품이다.

친애하는 베르나르에게

……친애하는 벗, 좀 더 일찍 편지했어야 했는데, 신경 쓸 일이 너무 많았다네……

자네는 요즘 어떤 그림을 그리고 있나? 나는 정물화 한 점을 끝냈어[38]……

그러고 나서 한 점을 더 그렸는데, 바구니에 담긴 레몬이 노란 배경에 있는 그림이야.

아를 풍경도 한 점 더 그렸네. 마을은 붉은 지붕 몇 곳과 첨탑 하나만이 보이고, 나머지 부분은 무화과나무의 초록 잎사귀들에 가려 보이지 않지. 저 멀리, 위로는 푸른 하늘 한 조각이 보이고. 전경에는 미나리아재비가 온통 만개한 커다란 들판(노란 바다 같아)이 마을을 둘러싸고 있으며, 목초지 가운데는 보랏빛 붓꽃들이 가득 심겨 있지. 내가 그림을 그리는 동안 사람들이 풀을 베서 습작 한 점밖에 그리지 못했네. 그리기로 했던 채색화는 끝마치지 못했어.

하지만 이 소재, 멋지지 않나! 노란 바다를 보라색 붓꽃 띠가 가르고, 그 뒤로 배경에는 귀여운 여인들이 사는 요염하고 조그마한 마을이 있다네! 또 길가를 그린 드로잉 두 점이……

빈센트

사랑하는 테오에게

······이 그림을 가지고 뭘 해야 할지 알겠지. 일본화 도록들처럼 6인치나 10인치, 또는 12인치로 스케치북을 만들어 다오. 그렇게 고갱에게 한 권, 베르나르에게 한 권을 만들어 주고 싶은 마음이 가득하다. 그러면 내 그림들이 더 멋질 것 같아[40]······

그럼 이만, 빈센트

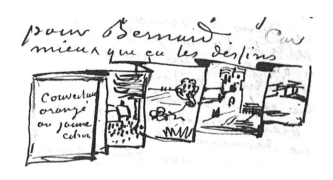

40 〈빈센트가 계획한 화집〉
빈센트는 아를에 온 첫 주에 완성한 그림들을 한데 묶고 싶어 했다.
그가 여기에 넣어야 한다고 생각한 작품 중에는,
타라스콩가의 농가[36]도 있었다. 나무 한 그루와 몽마주르의 폐허,
도개교가 있는 풍경화이다.

사랑하는 테오에게

계속 고갱 생각을 하고 있다, 여기에서 고갱을 볼 생각을 말이야. 고갱이 이리 오고 싶어 한다면, 그는 장거리를 여행해야 할 테고, 침대 두 개나 매트리스 두 개를 사야 할 것이다. 하지만 그다음부터는 고갱이 선원이었던 만큼 식사는 집에서 해결할 수 있을 거라고 기대한단다.

우리 두 사람은 내가 현재 혼자서 지출하는 액수로 생활하게 될 거다.

너도 알지, 내가 화가가 혼자 사는 건 어리석은 일이라고 생각한다는 걸. 홀로 지내면 실패하게 될 뿐이니까……

그럼 이만, 빈센트

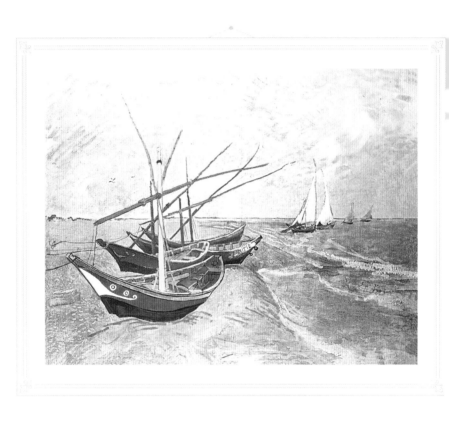

바다로 *To the Sea*

 빈센트는 지중해로 딱 한 번 여행을 갔는데, 6일 간 어촌 마을인 생트마리드라메르에서 지냈다. 그는 5월 30일 혹은 31일 아침에 '승합마차'를 타고 출발해 정오에 도착했다. 아를 밖으로의 첫 여행에서, 빈센트는 카마르그의 습지대를 지나며 야생마들과 바닷새들을 보고는 무척이나 흥분했음이 틀림없다. 그는 드넓은 풍경을 배경으로 우뚝 선 생트마리의 교회 첨탑들을 보리라는 기대감에 한껏 부풀었다.

 북해의 시커먼 물살만을 보고 자란 빈센트에게 지중해의 강렬한 색채는 무척이나 큰 인상을 심어 주었다. 그는 작업에 착수했고(주말에는 쉬었다), 캔버스화 두 점을 완성하고, 다량의 스케치를 그렸다. 그리고 아홉 점의 드로잉을 완성해 아를로 돌아왔는데, 이 드로잉들은 노란 집으로 돌아와 그린 일련의 채색화들에 영감을 주었다.

 지중해는 빈센트의 작품에 깊은 영향을 미쳤다. 그는 강렬한 빛에 흥분했고 푸른색, 오렌지색, 보라색, 노란색, 초록색, 붉은색의 보색을 사용하여 얻을 수 있는 효과를 탐구하는 데 자신감을 갖게 되었다. 짧은 체류 기간은 빈센트가 엄청난 속도로 작업을 해야 했음을 의미한다. 그는 자신이 본 것을 과장해 표현했고, 자신의 작품이 새로운 무작위성(타자의 영향을 받

지 않고, 자기 내면의 힘에 따라 사고나 행위가 이루어지는 자연스러운 특성. 회화에서는 재현과 모방론에서 벗어나는 표현주의적 특징, 즉 자연을 재현하는 것이 아니라 감정과 감각을 직접적으로 표현하는 것을 말한다 -옮긴이) 회화가 되리라고 생각했다.

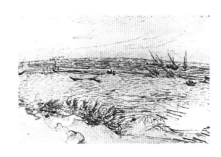

41 〈해변, 바다, 어선들〉
빈센트는 모래 언덕 너머에서
어선들을 보고 그렸다.

42 〈'생트마리드라메르 해변의
고기잡이배'의 스케치〉(오른쪽)

43 〈생트마리드라메르 해변의
고기잡이배〉(앞장)
이 그림은 지중해 여행을
마친 고흐가 아를에 돌아와서
채색되었다.
바다에 떠 있는 네 척의
어선과 해변에 정박한
네 척의 어선이 유사하다.

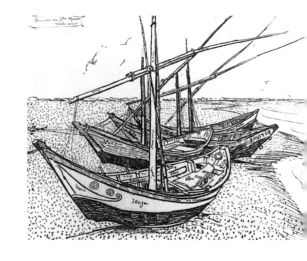

사랑하는 테오에게

……내일 아침 일찍 지중해에 있는 생트마리로 출발할 거야. 토요일 저녁까지 그곳에서 머무르려고 한다……

바람이 많이 불어 그림을 그릴 수 없을까 봐 살짝 걱정이 되는구나. 승합마차를 타고 가야 하는데, 여기서 50킬로미터 거리야. 가는 도중에 카마르그를 지나는데, 풀이 가득한 평원에, 싸움소들과 하얀 말들이 무리 지어 있고, 바람도 적당히 부는 무척이나 아름다운 곳이지.

그림을 그리는 데 필요한 것들을 챙기고 있어. 네가 지난번 편지에서 말했던 그런 이유로, 나는 그림을 많이 그려야만 하니까. 이곳의 사물들은 선이 무척이나 뚜렷하다. 그리고 나는 더욱 즉흥적으로, 더욱 과장하여 묘사하고 싶구나……

그럼 이만, 빈센트

1888년 6월 3~4일경 *499/619*

사랑하는 테오에게

지난번에 지중해 해안에 있는 생트마리에서 편지를 썼지. 지중해는 고등어 색이야. 색이 변화무쌍하다는 말이란다. 초록색인지 보라색인지 알 수가 없는 색이야. 푸른색이라고 단정할 수도 없는데, 바로 다음 순간이면 변화한 빛으로 인해 분홍빛이나 잿빛이 돌거든……

언젠가는 밤에 텅 빈 해변가를 따라 걸었단다. 즐겁지도 않았지만, 그렇다고 해서 슬프지도 않았어. 그냥 아름다웠지. 하늘은 짙은 푸른색이었는데, 푸르고 흰 은하수처럼 어떤 곳은 짙은 코발트색보다 더 짙푸른 구름들이, 또 어떤 곳은 청명한 파란색 얼룩으로 얼룩덜룩했단다. 다양한 푸른색들 속에서 별들이 초록, 노랑, 하양, 분홍으로 반짝였다. 집에서보다, 파리에서보다 훨씬 더 밝고, 보석같이 빛났단다. 오팔이라고도, 에메랄드라고도, 라피스라줄리라고도, 루비라고도, 사파이어라고도 할 수 있을 만큼 반짝였다. 바다는 한없이 깊은 울트라마린색이고, 내가 바라보는 동안 해변은 보라색과 연한 적갈색이었다. 사구에는(무려 높이가 17피트는 되어 보였단다) 프러시안블루의 수풀들이 자라고 있고.

종이 반 장짜리 드로잉 한 점 외에도 큰 드로잉 한 점도 그리고 있다. 이만 마치도록 하마, 건투를 빈다.

빈센트

44 〈생트마리드라메르 풍경〉
승합마차를 타고 카마르그를 지나 다섯 시간 동안
달린 끝에 마을에 도착했을 때 빈센트가 본 모습이다.
줄지어 늘어선 포도나무들과 교회가 있다.

사랑하는 테오에게

……여기 바다를 보고 있자니, 정말이지 색채가 과장된 이 남프랑스 지방에서 지내는 게 중요하다는 생각이 드는구나. 내게 긍정적인 영향을 줄 거야. 아프리카도 멀지 않고. 생트마리를 그린 드로잉 몇 점을 보낸다. 무척이나 이른 아침에 나가서 어선 몇 척이 있는 스케치를 그렸는데, 이걸 채색화로 작업 중이다. 30호 캔버스에, 오른쪽에 하늘과 바다를 추가로 그려 넣었다.[43] 어선이 출항하기 전이야. 그전에도 매일 아침 저 어선들을 보았는데, 너무 일찍 출항을 해서 그림을 그릴 새가 없었단다……

너도 여기에 와서 조금이라도 시간을 보낼 수 있으면 좋으련만. 한동안 이곳을 느낀다면 시야가 바뀔 텐데. 보다 일본인들 같은 시각으로 사물을 바라보고, 색을 다르게 느끼게 될 거야. 일본인들은 정말이지 빠르게, 전광석화처럼 그리지……

여기에 머문다면 내 개성이 발현되리라는 확신이 든다.

나는 이곳에서 고작 몇 달밖에 지내지 않았는데, 이것 봐, 내가 파리에 있었다면 '한 시간 안에' 어선들을 드로잉할 수 있었겠어?……

카미유 피사로(프랑스 인상주의의 아버지라고 불리는 화가로, 세잔과 고갱은 그를 스승이라고 불렀다 -옮긴이)의 말이 맞아. 색이 만들어 내는 조화든 부조화든, 그 효과를 대범하게 과장해야만 해. 드로잉에서도 마찬가지야. 정확한 드로잉, 정확한 색채는 근본적인 목표가 될 수 없지. 거울에 반영된 현실은 포착할 수 있다 해도, 색은 물론 그 밖의 모든 것들을 사진보다 정확하게 그려 낼 수는 없을 테니 말이야. 그럼 이만 마치도록 하마.

빈센트

45 〈체크무늬 드레스를 입은 여인〉
이 조그마한 스케치는
푸른 하늘과 오렌지색 땅에
대비되는 흑백(체크무늬)의
효과를 보여 준다.

46 〈'생트마리드라메르 거리'의 스케치〉

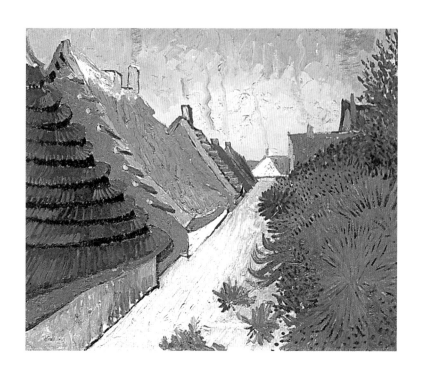

47 〈생트마리드라메르 거리〉
빈센트는 아를로 돌아와서 이 스케치를
색채 대비를 중심으로 채색했다.

1888년 6월 7일경 *B6/622*

친애하는 친구 베르나르에게

······지붕까지 온통 회반죽을 바른 오두막집이 오렌지색 들판에 서 있는 광경을 상상해 보게. 남쪽 지방의 하늘과 푸른 지중해가 오렌지 색조를 더욱 강하게 끌어올리고, 푸른 색조들 역시 그로 인해 더욱더 강렬해지지. 문, 창문, 지붕 가장자리에 달린 조그마한 십자가의 검은 색조 역시 흑백 대비 효과를 발휘하면서, 푸른색과 오렌지색의 대비만큼이나 눈을 즐겁게 한다네.[48]

더욱 즐거운 모티프도 있어. 똑같이 푸른 하늘과 오렌지색 땅이 있는 원시적인 풍경에, 검은색과 흰색 체크무늬 드레스를 입은 여인이 서 있는 모습은 어떤가[45]······

그럼 이만, 빈센트

48 〈회반죽이 발린 오두막〉
이 스케치는 지중해의 푸른 하늘과 오렌지색 들판 사이의 색채 대비를 보여 주고자 그려졌다.

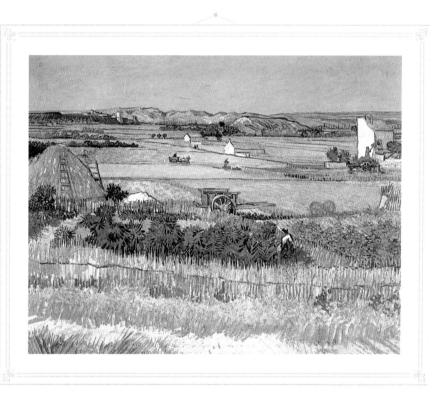

추수 *Harvest*

생트마리드라메르에서 돌아오고 나서 며칠 후에 빈센트는 새로운 소재를 찾았다. 바로 추수하는 풍경이다. 그는 아를 외곽의 들판으로 캔버스를 가지고 나갔으며, 밀을 수확하는 농부들만큼이나 고되게 작업을 했다. 일주일 후 그는 여덟 점의 채색화를 완성했다. 빈센트는 과거 브라반트에서 일하는 소작농들의 모습을 그린 적이 있는데, 수확하는 농부들의 모습을 보고 초기에 고생스럽게 그림을 그리던 나날들을 떠올렸다. 변화하는 계절들은 그에게 인간사의 순환을 상징했다.

추수 그림들은 크로에서 그려졌다. 크로는 저지대로, 아를 동부까지 이어지는 습지대였으나 당시에는 매립된 상태였다. 노란 집에서 도보로 몇 분 거리로 마을에서 무척이나 가까웠고, 알피유산맥의 낮은 구릉들까지 이어져 있었다. 빈센트는 이 언덕들을 무척이나 좋아했다. 특히나 몽마주르의 폐허가 된 수도원을 좋아해서, 그곳에 올라가 멀리 아를까지 이어지

49 〈추수 풍경〉
빈센트가 프로방스에서 그린 첫 번째 대형 그림 중 하나로, 그는 이것이 여름에 작업한 그림 중 최고라고 생각했다. 크로에서 그린 그림으로, 몽마주르의 폐허가 된 수도원이 지평선 왼쪽에 작게 보인다.

는 밀밭을 내려다보았다.

푸른 하늘과 대비되는 노르스름한 밀밭은 빈센트에게 시각적으로 흥미로운 소재였다. 그는 내리쬐는 햇빛 아래 들판을 터덜터덜 걸어가며 풍경 속에서 '대비되는 모습'들을 찾아냈다. 탁 트인 전원과 멀리 보이는 아를 시내, 농경지와 도시화된 마을, 광대한 평원과 그곳에서 외로이 추수를 하는 사람의 형상. 정신없이 바쁘게 그려졌지만, 일련의 수확하는 장면들은 빈센트의 가장 강렬한 풍경화 중 하나가 되었다.

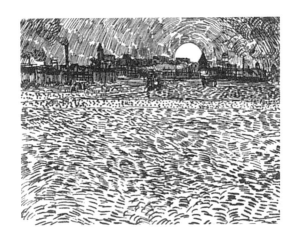

50 〈'해 질 녘의 밀밭'의 스케치〉
빈센트는 친구 베르나르를 위해 멀리 아를이 보이는
들판을 스케치했다.

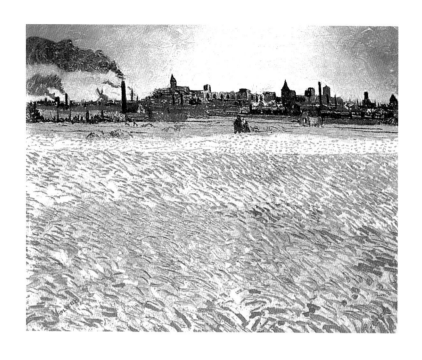

배경에는 마을의 과거와 현재가 혼재되어 있다.
빈센트는 로마 시대의 경기장, 아를의 교회 첨탑, 기찻길과
연기가 나오는 공장 굴뚝을 그려 넣었다.

1888년 6월 17일경 *501a/627*

친애하는 러셀에게

정말이지 오래전부터 자네에게 편지를 쓰고 싶었네. 하지만 그럴 때마다 작업이 나를 사로잡았지. 이곳은 지금 수확철이고, 난 늘 들에 나가 있다네. 그리고 편지를 쓰려고 자리에 앉으면, 그간 본 것들을 떠올리는 데 완전히 빠져서, 편지를 미루고 있었어……

음, 편지를 쓰다가 말고 종이에 그림을 그리기 시작했네. 오늘 오후에 초록빛이 감도는 누런 하늘과 흘러가는 강물을 그릴 때 본 누추한 어린 〈소녀의 초상화〉[52]야……

내 아우가 최근 클로드 모네의 신작 열 점을 전시한다더군…… 나도 그걸 보고 싶다네……

나는 〈씨 뿌리는 사람〉을 그리고 있어. 널따란 평원은 온통 보랏빛이고, 하늘과 태양은 그렇게 노랄 수가 없지. 다루기 까다로운 소재야.[53]

부인께 내 안부를 전해 주게. 건투를 비네.

그럼 이만, 빈센트

1888년 6월 19일경 *B7/628*

친애하는 베르나르에게

……북부 지방에서보다 훨씬 기분이 낫다네. 그늘 한 점 없는 한낮의 햇빛 아래 밀밭에서 작업을 하는 게 매미처럼 즐겁네. 이곳에 서른다섯 살이나 먹어

52 〈소녀의 초상화〉
빈센트는 론강의 제방 옆에서
이 초상화를 그려서
화가 친구 러셀에게 보냈다.

53 〈러셀에게 보낸 편지〉
빈센트의 편지는 무척 다양한
스타일로 쓰였는데, 그는
자신이 말하는 대상의
분위기를 표현하려고 다양한
시제를 구사했다.

서가 아니라 스물다섯 살에 왔더라면 얼마나 좋았을까!……

〈씨 뿌리는 사람〉의 스케치를 보내네. 쟁기로 흙덩이를 갈아 놓은 너른 들판은 진짜로 보라색으로 보이네……

흙은 다양한 노란 색조를 품고 있는데, 노란색에 보랏빛이 섞여서 색이 중화되지. 나는 진실된 색을 표현하느라 다소 애를 먹고 있어[54]……

내가 이 고장을 싫어하지 않는다는 사실을 숨기지 않겠네. 나는 아직도 과거 기억의 주인공들, 영원함에 대한 갈망의 마술에 사로잡혀 있다네. 씨 뿌리는 사람과 짚단이 상징하는 게 바로 그것이지. 전에도 그랬지만 어느 때보다 훨씬 더 이런 것들이 매혹적이라네.

그런데 말이야, 내 머릿속을 사로잡은, 별이 빛나는 하늘은 언제쯤 그릴 수 있을까?

……풍경화 한 점을 더 그렸네. 일몰이라 해야 할까, 월출이라 해야 할까? 아무튼 여름의 태양이네. 마을은 보라색이고, 해는 노랗고, 하늘은 푸른빛이 감도는 초록색이야. 밀은 오래된 금화, 구리 동전, 금색이 섞인 녹색, 아니 금색이 섞인 붉은색, 금색이 섞인 노란색, 구리색이 섞인 노란색, 초록색이 섞인 붉은색 등 온갖 색조를 지니고 있지. 30호짜리 캔버스에 그렸네[51]……

그럼 이만, 빈센트

1888년 6월 21일 *501/629*

사랑하는 테오에게

……마침내 모델을 구했어. 주아브(1831년 프랑스가 식민지였던 알제리와 튀니스

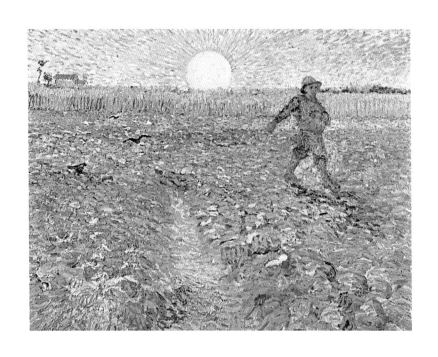

54 〈해 질 녘의 씨 뿌리는 사람〉
씨뿌리기는 가을이 올 때까지 끝나지 않는다.
빈센트는 이 그림을 수확기에 그렸다.
그림 속 인물은 프랑스 화가 장 프랑수아 밀레의
유명한 작품 〈씨 뿌리는 사람〉에서 영감을 받은 것이다.

주민을 중심으로 편성한 군대로, 아라비아 옷을 착용했다 -옮긴이) 병사야. 얼굴이 작고, 목이 굵고 짧으며, 호랑이의 눈을 지닌 청년이지. 그리고 초상화 한 점을 그리기 시작했고, 다시 또 한 점을 그리는 데 착수했어. 반신상인데, 그를 대단히 거친 사람으로 그렸지. 군복은 에나멜 소스 팬 같은 푸른색이고, 수술 장식은 빛바랜 주홍색이며, 가슴의 별 두 개는 평범한 파란색이야. 무척 그리기 어려웠단다. 붉은 모자를 쓴 청동 고양이상 같은 얼굴은 초록색 문과 오렌지색 벽돌 벽과 대비되지. [55] 그리하여 어울리지 않는 색조들을 조합한 야수적인 그림이 탄생했는데, 그리는 게 쉽진 않았어.

이 습작이 무척이나 요란해 보이지만, 난 늘 이렇게 속되게 그리는 게 좋아. 이 그림처럼 야단스러운 초상화마저도 좋단다. 이건 내게 뭔가를 가르쳐 줘. 내가 내 그림에서 무엇을 가장 원하는지를 말이야⋯⋯

그럼 이만, 빈센트

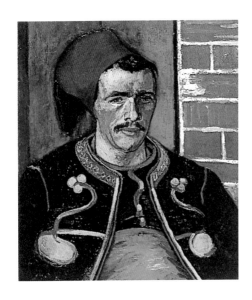

55 〈주아브 병사〉
빈센트는 6월의 마지막 날
비가 퍼붓는 가운데
주아브 병사를 그렸다.

1888년 6월 27일 *B9/633*

친애하는 베르나르에게

······이곳 태양은 얼마나 사람을 지치게 하는지! 이래서 내 작품을 제대로 판단할 수가 없다네. 습작들이 잘됐는지 형편없는지 알 수가 없어. 밀밭 습작 일곱 점을 그리고 있는데, 불행히도 모두 풍경화야. 의도한 게 전혀 아니거든. 노란빛 풍경(오래된 황금색)은 정말이지 빨리 그렸어. 타오르는 태양 아래 조용히 수확에만 몰두하는 사람처럼 그렸지······

그럼 이만, 빈센트

1888년 7월 5일 *508/636*

사랑하는 테오에게

······새로운 소재가 있단다. 정원 한구석, 가지치기를 한 관목과 버드나무, 그 뒤로 협죽도가 무리 지어 선 그림이다. 잔디밭은 막 깎았고, 볕 아래 건초 더미들을 길게 늘어놓고 말리고 있으며, 맨 꼭대기에 푸른 하늘 한 조각이 [56]······

저녁 식사나 커피를 주문하는 것 말고는 누구와도, 말 한마디도 하지 않고 하루를 보내는 날이 잦아. 처음에는 늘 그렇지.

하지만 아직까지는 고독이 별달리 우려할 일은 아니란다. 찬란한 태양과 자연물에 미치는 태양 광선의 효과에 푹 빠져 있느라 말이야.

할 수 있다면 하루 이틀 빨리 편지해 주렴. 이번 주말은 다소 고될 것 같거든.

그럼 이만, 빈센트

56 〈새로 깎은 잔디와 버드나무가 있는 풍경〉

노란 집 앞의 공원에서 그린
첫 번째 채색화의 스케치.

57 〈알퐁스 도데의 풍차 방앗간이 있는 풍경〉

퐁비에유 외곽에 있는 풍차 방앗간은 알퐁스 도데의 소설
《풍차 방앗간의 편지》로 인해 불멸성을 획득했다.

58 〈매미〉

빈센트는 시끄러운 매미 떼들에
둘러싸여 여름날 수확하는
장면을 채색했다.

사랑하는 테오에게

몽마주르에서 하루를 보내고 돌아왔다. 소위[아를에서 친구가 된 폴 외젠 밀리에 소위를 말하는 듯하다]와 함께 갔었단다. 오래된 정원을 돌아다니다가 맛좋은 무화과 몇 알을 훔치기도 했지. 정원의 규모가 더 컸다면, 졸라의 파라두(프랑스의 자연주의 소설가 에밀 졸라가 'paradise[낙원]'를 변형하여 사용한 단어인 'paradou'를 뜻한다 -옮긴이)가 떠올랐을 거야. 키 큰 갈대들, 포도나무들, 담쟁이덩굴, 올리브, 석류, 화사한 오렌지색의 튼튼한 꽃들, 100년은 된 사이프러스나무, 물푸레나무, 버드나무, 바위 같은 참나무들, 반쯤 깨진 계단들, 폐허의 아치 모양 창문들, 이끼 낀 하얀 돌조각, 초록빛 사이사이로 여기저기 무너진 벽들이 널려 있어······

다른 커다란 드로잉 한 점도 그려 왔는데, 정원 풍경은 아니다. 그것으로 세 점의 드로잉을 그릴 거야. 여섯 점 정도 그리면 보낼게······

모기와 파리가 있긴 하지만, 아직은 더운 공기가 내게 좋은 것 같다.

매미들(우리네 매미가 아니라, 일본 스케치북에서 볼 수 있는 것들이다)과 스페인 파리가 황금색과 초록색으로 올리브나무에 떼로 붙어 있다.[58] 매미들이(저것들은 자기 이름이 매미인 걸 알까?) 개구리만큼이나 목청 좋게 노래한다······

그럼 이만, 빈센트

사랑하는 테오에게

……펜과 잉크로 그린 그림 중 크로의 풍경과, 론강의 제방 길에서 본 시골 풍경 두 가지가 가장 잘되었다고 생각한다……

이 거대한 평원은 나를 강하게 매혹한다. 그리하여 정말이지 지루한 상황에 다 미스트랄(계절이 바뀔 때 남프랑스에서 지중해 쪽으로 부는 차고 건조한 바람으로, 지붕이 뜯겨 나갈 만큼 풍속이 강하다. 도데의 소설에 많이 등장한다 -옮긴이)이 불고 모기들까지 성가시게 굴지만, 절대로 지겹지가 않다. 이 풍경이 네게도 이처럼 사소한 짜증거리들을 잊게 해 준다면, 그 안에는 뭔가가 있다는 말이다. 너도 보면 알겠지만, 이걸 그리면서 보는 사람에게 어떤 영향을 끼치려고 일부러 기교를 발휘하지는 않았어. 전혀.

언뜻 보면 지도, 그것도 군사 전략 지도 같지 않니? 그곳을 '화가와 함께' 걸은 적이 있는데, 그는 "그림으로 그리기에는 지루할 것 같다"고 말했지. 나는 이 평야의 풍경을 보려고 몽마주르[60]에 쉰 번이나 올라갔는데, 바보 같니? '화가가 아닌 사람과 함께'[밀리에를 말하는 것 같다] 올라간 적도 있다. 그때 내가 "봐, 내게는 여기가 바다만큼 끝없이 넓어 보이고, 아름다워"라고 말하자, 그 친구가(그는 바다를 안다) "내가 보기에는 바다'보다' 훨씬 멋져. 끝없이 펼쳐져 있는 데다 우리가 '살아갈 수 있는 곳'이잖아"라고 대답했단다.

빌어먹을 바람만 불지 않으면 이 모습을 그릴 수 있을 텐데. 이곳은 사람을 미치게 한다. 이젤을 놓을 곳이 없다는 것 정도는 괜찮아. 캔버스가 끊임없이 흔들리는 게 더 문제다. 그래서 드로잉은 물론 채색한 습작들도 끝내지 못한다.

그럼 이만, 빈센트

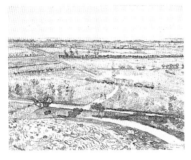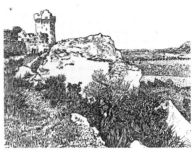

59 〈기차가 지나가는 몽마주르 주변 풍경〉(왼쪽)
수도원 서쪽 풍경으로, 론강이 내려다보인다.
기찻길을 따라 승합마차와 행인 두 사람의 모습도 그려 넣었다.

60 〈몽마주르 유적이 있는 언덕〉(오른쪽)
폐허만 남은 베네딕트 수도원(14세기경)의 탑이 보이는 풍경.

1888년 7월 15일 *B10/641*

친애하는 친구 베르나르에게

······펜과 잉크로 그린 대형 드로잉 몇 점을 완성했네······ 평야가 거대하게 펼쳐진 모습을 언덕 위에서 조망한 풍경이야. 포도밭과 최근 밀을 수확한 들판의 모습인데, 이 모습이 끝없이 반복적으로 펼쳐져 있지······ 일꾼의 모습은 아주 조그맣고, 작은 기차가 밀밭을 가로질러 달려가네. 여기에서는 모든 것이 활기차고 생생히 살아 있다네 59······

빈센트

사랑하는 테오에게

해바라기가 있는 곳은 목욕탕에 딸린 조그마한 정원이야[62]……

푸른 하늘 아래 오렌지색, 노란색, 붉은색의 알록달록한 꽃들이 놀랄 만큼 선명하게 반짝거리고, 투명한 공기 속에는 뭔가가 있단다. 북부 지방에서보다 훨씬 더 행복하달까, 사랑스럽달까, 그런 뭔가가 말이야……

그럼 이만, 빈센트

61 〈꽃이 있는 정원〉

테오에게 보낸 편지에 삽입된 스케치다.

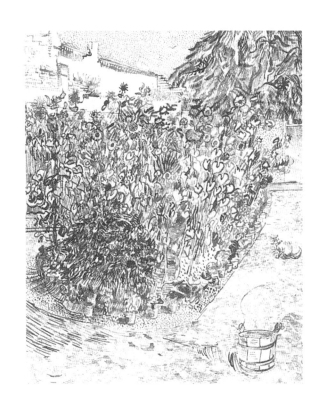

62 〈해바라기가 있는 정원〉
이 드로잉은 빈센트의 걸작인
〈해바라기〉 연작의 전조이다.

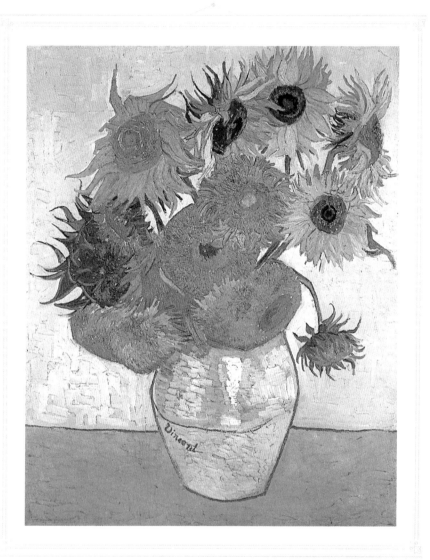

해바라기 *Sunflowers*

〈해바라기〉 작품들만큼 프로방스에 대한 빈센트의 느낌을 상징하는 것은 없다. 태양을 상징하는 이 꽃들은 남프랑스 지방의 여름을 대표하는 특징이기도 하다. 빈센트는 특별한 목적으로 해바라기를 그리기 시작했다. 친구인 폴 고갱이 와서 자신과 함께 살기를 바라면서, 고갱의 방을 해바라기 그림으로 꾸며 주려고 한 것이다. 당시 브르타뉴 지방에서 작업 중이던 고갱은 프로방스에 오기로 했는데, 몸이 아프고 돈이 떨어졌다는 핑계로 출발을 차일피일 미루었다.

빈센트와 고갱의 친분은 파리에서 이루어졌다. 빈센트는 고갱의 작품에 감탄했고, 고갱이 자신을 격려해 주길 바랐는데, 이제는 그가 아를에 오기를 간절히 원하게 되었다. 아를에는 예술가 친구가 거의 없었고, 파리에서 계속 다른 화가들과 섞여 지냈던 이후라 고립된 기분을 느낀 것이다. 게다가 금전적인 문제도 있었다. 빈센트에게 돈 관리라는 개념이 없었던 점도 어느 정도 이유였다. 또한 빈센트는 다소 순진하게도 친구와 함께 사는 것이 경제적이라고 확신했다.

여름이 지나가면서, 빈센트는 고갱이 언제 프로방스로 와서 자신과 지내게 될지 몰라 초조함을 느끼기 시작했다. 그렇게 고갱을 기다리면서 빈

센트는 하나의 주제로 이어지는 그림들을 그렸다. 이곳에 와서 '남쪽의 화실'을 이끌어 주리라고 믿고 있는 화가의 방을 꾸미기 위해서였다. 그리하여 걸작들이 탄생했다.

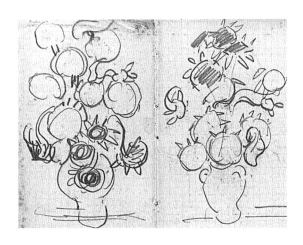

63 〈'해바라기'의 스케치〉
〈해바라기〉 연작을 그리고 나서 2년 후
빈센트는 그의 상상력을 사로잡은 이미지를
몇 점의 스케치로 남겼다.

64 〈화병에 꽂힌 해바라기 열다섯 송이〉(오른쪽)
빈센트에게 노란색은 희망과 우정의 상징이었다.

65 〈화병에 꽂힌 해바라기 열네 송이〉(앞장)
나중에 아를에 온 고갱은 〈해바라기〉를 그리는
빈센트의 초상화를 그려 준다.

1888년 8월 21일경 *B15/665*

친애하는 베르나르에게

……아! 이곳 한여름의 태양은 어찌나 아름다운지! 머리 위로 내리쬐는 이 태양은 사람을 미치게 해. 하지만 처음에 말했던 것처럼 나는 그것을 즐길 뿐이야.

내 화실을 여섯 점의 〈해바라기〉 그림으로 꾸밀 생각이네. 이 원래의, 혹은 색을 죽인 크롬옐로 장식품들은 다양한 배경에서 불타는 듯 튀어나와 보일 거야……

자네의 벗, 빈센트

1888년 9월 3일 *531/673*

사랑하는 테오에게

……마침내 오랫동안 꿈꾸던 그림의 첫 스케치를 끝냈다. 바로 시인의 초상화야. 그가 나를 위해 포즈를 취해 줬어. 날카로운 눈빛이 살아 있는 그의 섬세한 얼굴을 별이 빛나는 짙은 울트라마린색 하늘에 대비해 그렸어. 옷차림은 천연 린넨 목깃이 달린 노란색 반코트야[66]……

빈센트

66 〈외젠 보흐의 초상〉

이 벨기에 화가는 퐁비에유에 머물던
미국 화가이자 빈센트의 친구인
도지 맥나이트를 찾아왔다.

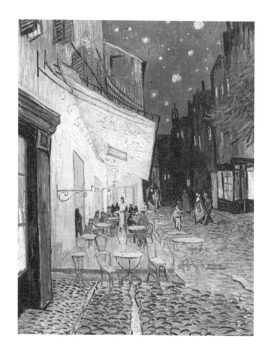

67 〈밤의 카페 테라스〉

빈센트가 처음으로 실외에서
'밤'을 그린 그림이다.
아를 중심부의 중앙 광장인
포룸광장에 있는
'그랑 카페'이다.

사랑하는 테오에게

······이 그림[〈밤의 카페〉]⁶⁸은 가장 추한 그림 중 하나이다. 다르긴 하지만 〈감자 먹는 사람들〉에 맞먹는다.

나는 붉은색과 초록색을 통해 인간의 끔찍한 열정을 표현하려고 시도했다. 방은 피 같은 붉은색과 어두운 노란색이고, 한가운데에 초록색 당구대가 놓여 있다. 시트론엘로색 전등 네 개에서 오렌지색과 초록색 불빛이 비추고 있다. 잠을 자는 부랑자들의 조그마한 형상들에서, 비어 있는 음울한 공간에서, 보라색과 푸른색 안에서 모든 요소가 충돌하고, 가장 이질적인 빨강과 초록색이 대비된다.

예를 들어 피 같은 붉은색과 노란기가 도는 초록색 당구대는 분홍빛 꽃다발이 얹힌 카운터의 부드러운 초록색과 대비되지. 난로 한구석에 깬 채로 있는 주인장의 흰색 외투는 시트론엘로색 혹은 창백하게 빛을 발하는 연초록색으로 변하지······

그럼 이만, 빈센트

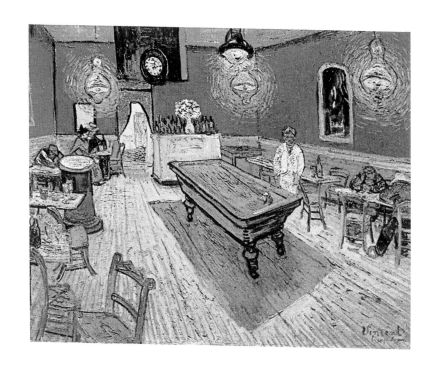

68 〈밤의 카페〉

이 그림에 담긴 카페 드 라 가르는
빈센트가 1888년 5월부터 9월까지
세를 들어 살았던 곳이다.

69 〈파이프를 물고 밀짚모자를 쓴 자화상〉

1887년 가을, 작업복 차림에 햇빛을
가리려고 모자를 쓰고 그림을 그렸다.

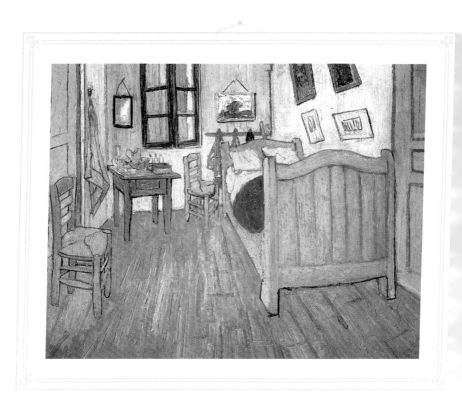

집에서 *At Home*

1888년 9월 17일에 빈센트는 처음으로 노란 집에서 잠을 청했다. 집은 4개월 전에 빌렸지만, 테오가 9월 초에 가족 유산에서 300프랑을 떼어서 보내 주고 나서야 그는 새집에 가구를 들일 수 있었다. 고갱은 이때까지도 아를에 오지 않았다. 빈센트는 마음을 졸이며 고갱에게 "모든 게 준비되어 있으며, 적은 생활비지만 가급적 편안하게 묵도록 시간과 공을 많이 들였고, 가스등을 설치했다"고 말했다. 테오에게 보내는 편지에서는 자신이 고갱의 방을 꾸미려고 그린 그림들에 대해 설명했다.

이렇게 집을 꾸미는 와중에도 빈센트는 에너지를 불태우며 꾸준히 그림을 그렸다. 고갱이 도착하기 전 몇 주 동안 그는 놀라우리만큼 다양한 소재를 다루었다. 그는 노란 집 바로 앞의 공원에서 자주 드로잉과 채색을 했다. 론강의 제방 길을 따라 걸으면서, 별이 빛나는 하늘 아래의 밤 풍경을 '포착'했다. 친구들의 초상화도 그렸다(새 그림을 빨리 액자에 넣은 걸 보고 싶은 열망으로 과도한 지출을 하는 바람에 커피 몇 잔과 빵 조금만 먹으면서 나흘이나 버텨야 했다).

마침내 고갱이 노란 집에 오기 직전에 빈센트는 자신의 침실 그림을 완

성했다. 이는 노란 집이 그의 '집'이 되었다는 말이었다. 나아가 동료 화가
들의 피난처이기도 했고.

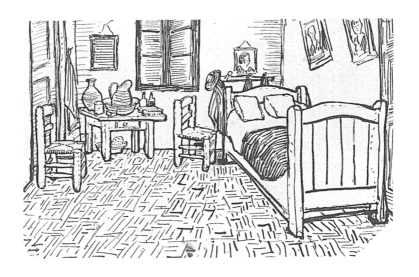

70 〈'빈센트의 침실'의 스케치〉(위)
빈센트는 테오를 위해 자신의 침실을 스케치했는데,
벽에는 어머니의 초상화[79]가 걸려 있다.

71 〈빈센트의 침실〉(앞장)
다음 날 그림을 채색할 때, 그는 마음이 바뀌어서
어머니의 초상화가 있던 자리에 대신 풍경화를 그려 넣었다.

사랑하는 테오에게

이미 오늘 한 번 너에게 쓴 바 있지만, 너무 아름다운 날이라고 다시금 말하고 싶구나. 내가 이곳에서 보는 것을 네가 볼 수 없어서 너무 안타까워. 나는 아침 7시부터 나와서 앉아 있단다. 풀밭 가운데 둥그렇게 깎은 삼나무인지 사이프러스나무인지가 한 그루 서 있는 이곳에서는 무엇도 중요치 않아진단다. 너도 이 나무를 본 적이 있어. 내가 정원 습작에 그렸었거든.[73] 30호짜리 캔버스 그림을 스케치해서 동봉하마.

초목은 초록색이야. 살짝 청동빛이 돌고 전체적으로 다채로운 색조이지.

풀밭은 화사하디화사한 초록색이고, 시트론색이 가미된 말라카이트 보석 색깔이야. 하늘은 밝디밝은 푸른색이야.

배경에 줄지어 늘어선 수풀은 협죽도야. 미쳐 날뛰고 있지. 빌어먹을 것들이 정신없이 개화해서 운동실조증에 걸릴 것만 같아. 협죽도들은 신선한 꽃이 가득 피어 있는데, 지는 꽃들도 그만큼이나 많지만 새순이 계속 튼튼하게 돋아나서 끊임없이 신선한 초록색이 새로이 살아난단다.

구슬픈 사이프러스나무가 그것들을 굽어보고 서 있고, 분홍색 길을 따라 조그마한 사람 몇이 한가로이 걸어가고 있단다⋯⋯

밀리에가 오늘 내가 그린 〈쟁기로 간 들판〉을 보고 좋아했단다. 그 친구는 대체로 내 그림을 좋아하지 않는데, 흙덩이 색깔이 나막신처럼 부드럽다는 이유에서야. 흰 구름이 반짝이는 물망초색 하늘은 싫어하지 않아. 그가 포즈를 더 잘 취한다면 엄청나게 기쁠 텐데. 그의 초상화는 현재의 내가 다룰 수 없을 만큼 독특해질 텐데 말이야. 그래도 소재는 좋아. 광택이 없는 창백한

얼굴, 붉은 군모에 대비되도록 배경은 에메랄드색을 썼어.[74] 아, 내가 요즘 보는 것을 너도 볼 수 있다면 얼마나 좋을까. 정말이지 너무나 사랑스러운 것들이 많아서 마음을 빼앗아 간단다. 특히나 그림이 좀 더 나아지고 있다는 생각이 들 때는 더 그렇단다⋯⋯

그럼 이만, 빈센트

72 〈공원의 길〉
빈센트는 노란 집 앞의 조그마한 공원을 '시인의 정원'이라고 불렀는데, 일찍이 프로방스에 산 적이 있는 14세기 이탈리아의 시인 페트라르카를 기려 붙인 명칭이다.

73 〈공원의 둥글게 깎은 수풀〉
테오에게 보낸 드로잉이다. 지금은 소실된 그림에 기초해 그린 것이다. 빈센트는 이 초목을 무척이나 흥미로워해서 상당수의 작품에 그려 넣었다.

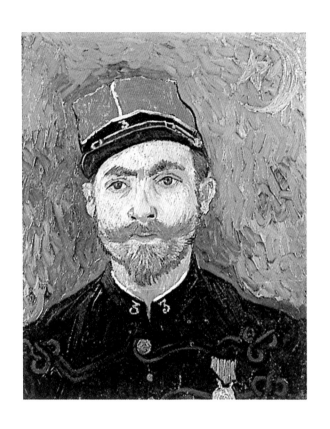

74 〈밀리에 소위〉
폴 외젠 밀리에는 프랑스령
인도차이나 연방에서 근무하다 막 귀환했다.
빈센트는 그와 친구가 되었고, 그에게
그림 그리는 법을 가르쳐 주려고 애썼다.

사랑하는 테오에게

······30호짜리 캔버스 그림을 작게 스케치해 동봉한다. 별이 총총한 하늘이 가스등 불빛 아래 밤 풍경을 채색하고 있는 그림이야. 하늘은 녹청색이고, 물은 로열블루, 땅은 담자색이야. 마을은 푸른색과 보라색이고, 가스등은 노랗고, 반사되어 비치는 빛은 적금색에서 초록이 감도는 청동색까지의 색이지. 광활한 녹청색 하늘에는 북두칠성이 초록과 분홍으로 반짝이고, 가스등의 거친 황금색과 대조적으로 진중하고 창백하지.[75]

청명한 코발트빛 하늘 아래, 유황색 햇빛을 받은 나의 집과 주변 거리 풍경을 그린 30호짜리 캔버스 그림의 스케치도 있단다. 이 주제는 끔찍하게 그리기 어려웠는데, 그래서 더 끝까지 해내고 싶었다. 무엇과도 비교할 수 없이 신선한 푸른색, 햇살을 받아 노랗게 빛나는 집들이 정말이지 놀라워. 땅 역시 온통 노랗지.[32] 미친 듯이 즉흥적으로 그린 거친 스케치 말고 나중에 더 나은 그림을 보낼게.

좌측에는 초록색 덧문들이 달린 분홍색 집이 있는데, 그러니까 나무 그늘 아래 있는 집 말이야, 내가 매일 저녁을 먹으러 가는 식당이란다. 내 친구인 우체부가 두 개의 철교 사이에 있는, 왼쪽 골목 끝에 산단다. 일전에 그렸던 〈밤의 카페〉는 이 그림에는 없는데, 그곳은 식당 왼쪽에 있어······

그럼 이만, 빈센트

친애하는 벗 보호에게

……자네에게 소식 하나를 전하지 않을 수가 없군. 내가 마침내 집에 가구를 들였다네.[32] 곧 고갱의 침실(다른 손님이 와도 이 방에 묵을 거야)에도 가구를 갖출 거야.

가구를 갖추니 집이 한결 밝아졌어.

나는 활활 타는 불처럼 일했네. 가을 동안 바람 한 점 없이 날씨가 최고로 좋았어. 30호 캔버스 일곱 점을 작업했다네. 먼저 밤의 램프 불빛 효과가 나타나는 〈밤의 카페〉를 그렸네. 내가 묵는 곳이기도 하지.[68]

집 앞에 있는 공원도 세 점 그렸네.[72] 이건 그중 하나라네.[73] 시트론빛이 도는 초록색 풀밭에, 초록 유리병 색 화분이 놓여 있고, 거기에 사이프러스 아니면 삼나무 관목 한 그루가 심겨 있어. 배경에는 협죽도들이 늘어서 있지. 하늘은 날것 그대로의 코발트빛 푸른색이야. 보면 알겠지만 예전보다 훨씬 단순해졌네.

쟁기질이 된 들판을 그린 것도 있네. 흙덩어리 말고는 아무것도 없고, 물망초색 푸른 하늘과 흰 구름 아래 밭고랑은 낡은 나막신 색깔이 난다네.

햇살이 아주 쨍쨍한 날 우리 집과 주변 풍경을 그린 그림도 있어. 하늘은 강인하고 밝은 코발트색이야. 어려운 작업이었네![32]

'밤을 채색'한 포룸광장의 카페 그림도 있네. 우리가 갔었던 곳이야.[67]

마지막으로 론강의 풍경도 습작을 했네. 가스등 불빛으로 빛나는 마을이 푸른 강물에 반영된 모습이지.[75, 76]

별이 빛나는 하늘에는 북두칠성이 보이네. 평원처럼 넓게 펼쳐진 코발트빛 푸른색 밤하늘에, 북두칠성이 분홍색과 초록색으로 반짝이지. 마을의 불빛

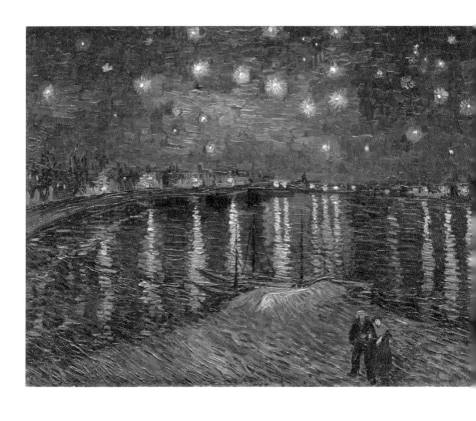

75 〈아를의 별이 빛나는 밤〉

라마르틴광장 귀퉁이에서 론강을 바라본 풍경.
전경에는 둑을 따라 연인이 걸어가고, 멀리 마을 불빛들이 보인다.
빈센트가 강조한 분위기는 이 작품으로 형상화되었다.

과, 이를 복사한 듯 그대로 강에 비친 모습은 적금색과 청동빛이 도는 초록색으로 표현했어.

협죽도와 관목 화분이 있는 정원은 도자기를 칠하듯이 두텁게 칠했어.

자네의 초상화는[66] 내 침실에, 이제 막 완성한 주아브 군인 밀리에의 초상과[74] 함께 걸려 있다네.

자네의 작업도 잘되길 바라네. 용기를 내고, 건투를 빌며.

그럼 이만, 빈센트

황급히 쓴 걸 이해해 주게. 이 편지를 검토하고 보낼 시간이 없어서……

76 〈'아를의 별이 빛나는 밤'의 스케치〉(왼쪽)
친구 보흐에게 보낸 스케치.
강변을 따라 빛나는 거리의 불빛 위로 밝은 별을 강조했다.

77 〈외젠 보흐에게 보낸 편지의 봉투〉(오른쪽)
빈센트는 이름 철자를 자주 틀리게 썼다.
여기에서는 친구의 이름 'Boch'를 'Bock'라고 썼으며,
'외젠(Eugène)'의 이니셜도 'F'라고 잘못 표기했다.

친애하는 고갱에게

……파리를 떠날 때 나는 몸과 마음이 심각하게 아팠네. 거의 알코올중독에 까지 이르렀지. 기력이 없어서 아무것도 하지 못해 분노가 솟구친 탓이지. 그리하여 나는 스스로를 내 안에 가두었고, 희망을 품을 용기가 한 조각도 남지 않았네!

하지만 이제 희망이 저 수평선 너머에서 희미하게 달려오고 있어. 희망이 등 대 불빛처럼 간헐적으로 번뜩이고, 외로운 인생살이에서 이따금 나를 위로 해 주네.

지금은 자네와 이런 믿음을 나누고 싶은 마음뿐이야……

요즘 나는 전에 없이 흥분이 차오르고 에너지가 넘치네. 푸른 하늘 아래 검 은색과 오렌지색 나뭇가지들이 달린 초록, 보라, 노랑의 포도나무가 방대하 게 펼쳐진 광경과 씨름하다 보면 말이야. 붉은 양산을 든 여인들과, 포도밭 에서 수레를 끄는 농부들의 조그마한 형상들이 이 그림을 더 재미있게 만들 지. 전경은 회색 모래밭이야. 집을 꾸밀 30호짜리 그림들도 더 있네.

온통 잿빛으로 칠한 내 초상화도 그렸네. 잿빛 회색은 오렌지색과 말라카 이트그린을 섞어서 낸 것인데, 연한 말라카이트색 바탕에, 붉은 기가 도 는 갈색 옷들을 비롯해 모든 요소가 조화를 이루고 있다네. 또한 내 특징을 과장함으로써, 청동으로 만든 부처상 같아 보이게 하는 데 중점을 두었다 네[78]……

그럼 이만, 빈센트

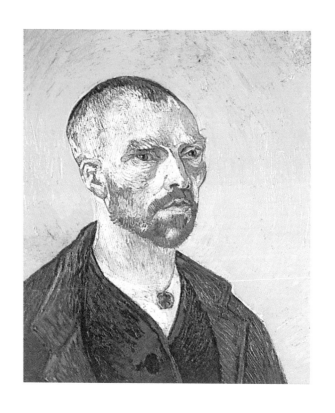

78 〈자화상〉
빈센트가 고갱에게 선물한 그림.
그림에는 '나의 친구 폴 G.에게'라고 쓰여 있다.
이 헌사는 나중에 고갱이 일부 지웠는데,
의도적인 행동인지 실수인지는
밝혀지지 않았다.

사랑하는 테오에게

편지 고맙구나. 요즘에는 문제가 많았어. 목요일에 돈이 떨어졌다. 월요일 오후까지 끔찍하게 길었지. 이 나흘 동안에 주로 커피 스물세 잔을 마시며 버텼고, 빵을 조금 먹었는데 값은 아직 지불하지 못했어. 네 잘못이 아니야. 잘못한 사람이 있다면 그건 나겠지. 너무나 그림을 액자에 넣어서 보고 싶은 나머지, 월세와 파출부 비용을 지불해야 하는 걸 알면서도 생활비에서 아주 많은 지출을 하고 말았어. 그리고 오늘은 몹시도 진이 빠졌단다. 캔버스 몇 개를 사야 했거든……

내 습작들을 본다면, 내가 날만 좋으면 최대한 오래, 최고조로 열정을 불태우며 작업을 하고 있음을 알 거야. 지난 며칠간은 그러지 못했지만. 미스트랄이 낙엽들을 죄다 쓸어버릴 정도로 인정사정없이 흉포하게 불었거든. 하지만 겨울이 오기 전에 또 한 번 무시무시한 날씨의 저주가 일어나고, 그로 인해 막대한 영향을 받게 될 거고, 그러면 모든 게 뒤집히고 흩어지겠지. 나는 멈출 수 없을 만큼 작업에 몰두해 있다……

나를 위해 어머니의 초상화를 그리고 있어.

색이 없는 사진은 참을 수가 없어. 그래서 기억 속의 어머니를 더듬으며 색을 조화롭게 사용해 초상화를 그리려고 애쓰고 있단다.[79]

건투를 빈다.

그럼 이만, 빈센트

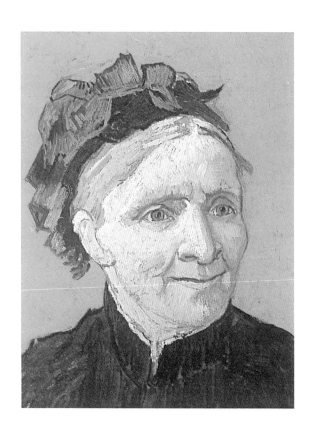

79 〈빈센트 어머니의 초상〉
빈센트가 어머니에게 받은
사진을 토대로 그렸다.

사랑하는 테오에게

······'타르타랭'을 다시 읽었니?(낙천적인 프로방스인의 기질을 풍자해 쓴 알퐁스 도데의 소설 3부작 《타라스콩의 타르타랭》,《알프스의 타르타랭》,《타라스콩 항구》를 말한다. 고흐는 이 작품에서 묘사된 남프랑스의 타라스콩 지역과 가까운 아를로 오게 되었다고 하며, 주인공 타르타랭의 모습을 〈주아브 병사〉 그림으로 표현했다 - 옮긴이) 절대 잊을 수 없는 작품이지. '타르타랭'에 멋진 부분이 있는데, 기억 날지 모르겠구나. 오래된 타라스콩의 승합마차에 대해 불평하는 부분 말이야. 음, 나는 이제 막 여인숙 뜰에 있는 붉은색과 초록색의 마차를 그렸단다. 너도 보게 될 거야. 서둘러 스케치했는데, 이 구도로 그릴 거란다. 전경은 단순한 회색 자갈길이고, 배경은 훨씬 단순한데, 초록색 덧창이 달린 창문과, 분홍과 노랑색 벽이 있고, 푸른 하늘이 살짝 드러나지.[80] 마차 두 대는 초록

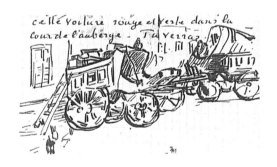

80 〈타라스콩의 승합마차〉
빈센트는 도데의 소설 《타라스콩의 타르타랭》을 좋아했는데,
특히 북아프리카 지역까지 가는 마차가 등장하는 장면을 좋아했다.
그 자신이 '타라스콩으로 가는 길'이라고 부르는 길을 따라 산책하는 것도 즐겼다.
스케치에는 이 두 가지 주제가 담겨 있다.

색과 붉은색인데, 굉장히 밝게 칠하고, 바퀴는 노랑, 검정, 파랑, 오렌지색이야. 이번에도 30호짜리 캔버스에 그릴 거란다. 마차는 몽티셀리(프랑스의 화가로, 생전에는 대우를 받지 못하다가 사후 유명세를 떨쳤다는 점이 고흐의 경우와 유사하다. 색채를 혼합해 채색한 독특한 색조가 특징이다. 이 책에는 수록되어 있지 않으나 고흐는 테오에게 보낸 편지에서 몽티셀리가 채색을 잘하는 화가라고 언급한 바 있다 -옮긴이)처럼 두텁게 겹쳐서 칠했어······

이제 상상해 보렴. 초록빛이 감도는 푸른색의 거대한 소나무가 수평으로 넓게 가지를 뻗고, 그 아래로 화사한 초록색 잔디와 자갈길에는 그림자와 햇빛이 군데군데 드리워 있어. 거대한 나무 그림자 아래에는 연인이 걸어가고. 30호짜리 캔버스야. 저 멀리 검은 나뭇가지들 뒤로, 단순하게 그린 정원 부분에는 오렌지색 제라늄이 화사하게 빛난단다. [82]

그러고 나서 30호짜리 캔버스 두 점을 더 그렸는데, 트랭크타유 다리와 또 하나의 다리가 철로가 있는 도로를 따라 놓이고····· 계단이 딸린 트랭크타유 다리는 우중충한 아침에 캔버스화로 완성했는데, 석조, 아스팔트, 포장도로 모두 다 회색이란다. 하늘은 엷은 파랑이고, 사람들은 색채감 있게 칠했고, 나무들은 병들어 이파리가 노랗지 [83]······

그럼 이만, 빈센트

81 〈'푸른 전나무와 연인이 있는 공원'의 스케치〉

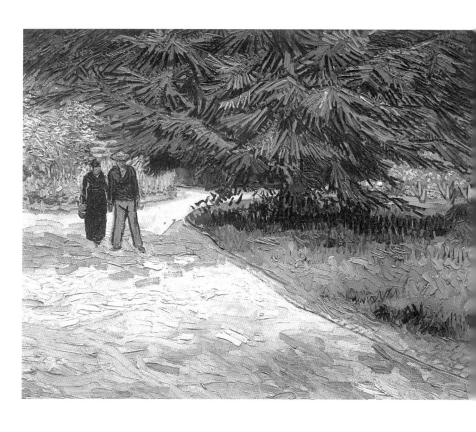

82 〈푸른 전나무와 연인이 있는 공원〉

빈센트는 이 그림을 조그마한 공원이 내려다보이는
고갱의 침실에 걸어 두었던 듯하다.
그는 이 그림의 스케치[81]를 테오에게 보냈다.

1888년 10월 17일 *B22/706*

친애하는 고갱에게

편지 고맙네, 무엇보다 20일 전에 여기에 와 주겠다고 약속해 주어서 정말 고마워……

눈이 희한하게 피로했다고 언젠가 자네에게 쓴 적이 있지. 이젠 괜찮아졌어. 이틀 반나절을 쉬고, 다시 작업을 시작했다네. 하지만 여전히 바깥에 나가 신선한 공기를 쐴 엄두가 나진 않는군. 아직 내 방을 꾸미는 중인데, 흰색 송 판 가구를 놓은 침실에 걸 30호짜리 그림 한 점을 완성했어.[71] 아무것도 없 는 이 방을 그리는 게 너무나 즐겁네. 쇠라같이 단순하게 그리고 있어. 무난 한 색조에, 거친 붓질로 두텁게 겹쳐서 칠을 했지. 벽은 엷은 라일락색, 바닥 은 빛바랜 붉은색, 의자와 침대는 크롬옐로, 베갯잇과 침대보는 굉장히 엷은 초록빛이 감도는 시트론색, 침대 덮개는 피같이 붉은색, 세면대는 오렌지색, 세면기는 푸른색, 창문은 초록색이야. 이렇게 다양한 색을 사용하여 '완벽한 편안함'을 표현하고 싶었어. 검은 테두리의 거울이 만들어 내는 아주 약간의 색조만 제외하고는 이 안에 흰색은 전혀 사용하지 않았네(이것과 보색으로 네 번째 그림을 제작할 생각이라서 그렇게 했어).

다른 그림들과 함께 이 그림도 보여 주겠네. 그리고 그것들에 대해 이야기를 나누세. 몽유병자처럼 작업을 할 때는 내가 무엇을 그리는지 알 수가 없는 일이 잦거든.

날이 추워지고 있네. 미스트랄이 부는 날은 특히 더 춥지.

작업실에 가스등을 설치했어. 그래서 겨울에도 밝다네.

자네가 미스트랄이 부는 계절에 온다면 아를에 실망할 것 같네만…… 기다려 보게…… 이 동네가 시적인 정취를 풍기는 나날들은 기니까……

Part.1 아를에서 보낸 편지 *117*

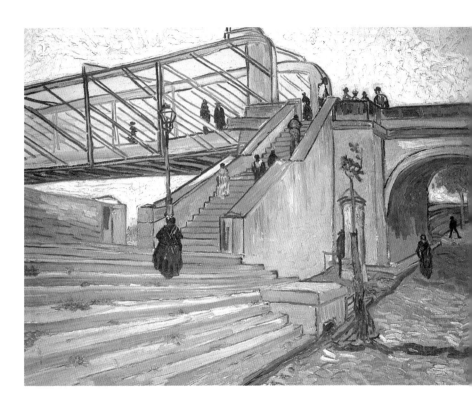

83 〈트랭크타유 다리〉

아를에서 론강에 있는 유일한 육교이다.
트랭크타유 교외 지역을 가로지른다.
빈센트는 강둑을 따라 놓인 길에서, 다리로 오르는
계단을 올려다보는 시점을 취했다.

자네에게 아직은 이 집이 편안하지 않을지도 몰라. 우리 함께 점차 편안한 곳으로 만들어 나가야겠지. 돈이 무척 많이 들었네! 한 번에 모두 다 꾸밀 수가 없어. 일단 이리로 오면, 나처럼 미스트랄의 저주가 불어오는 사이사이에 가을의 정취에 사로잡혀 미친 듯이 그림을 그리게 될 거야. 그러고 나면 어째서 내가 이곳에 오라고 강하게 말했는지 알게 될 테지. 지금은 날씨가 무척이나 쾌청하네.

그럼, 조만간 보세나.

자네의 벗, 빈센트

84 〈'구름다리'와 '트랭크타유 다리'의 스케치〉
빈센트가 아를에서 그린 채색화 두 점의 스케치.
왼쪽 스케치는 몽마주르가의 노란 집 바로 뒤에 놓인 구름다리를 그린 것이다.

사랑하는 테오에게

······이건 최근에 그린 캔버스 그림을 대강 스케치한 거야. 초록빛 사이프러스나무들이 줄지어 늘어서 있고, 그에 대비되는 분홍빛 하늘에는 엷은 시트론색 초승달이 걸렸지. 모호하게 표현한 전경에는 모래와 엉겅퀴를 그렸어. 연인을 그렸는데, 남자는 노란 모자를 쓰고 창백한 푸른색으로 표현했고, 여자는 분홍 보디스에 검은 치마를 입었어.[85] '시인의 정원'을 그린 네 번째 캔버스화야. 고갱의 방을 꾸미려고 그린 거란다······

그럼 이만, 빈센트

85 〈연인이 걸어가는 사이프러스 가로수 길〉
빈센트는 나무를 불꽃이 타오르듯 그렸는데,
후일 생레미에서 그린 많은 그림들 역시 이런 특징이 지배적이다.

J'ai bien envie de t'écrire une lettre exprès que tu pourras leur faire lire pour ~~leur~~ expliquer encore une fois pourquoi je crois mes au midi pour l'avenir et le présent.

Et pour dire en même temps combien je crois qu'on a raison de voir dans le mouvement impressioniste une tendance vers les choses grandes et non pas seulement une école qui se bornerait a faire des expériences optiques. Ainsi pour eux qui font alors de la peinture d'histoire ou au moins l'ont faite dans le temps s'il y a des bien mauvais peintres d'histoire comme Delaroche et Delort n'en a t il pas également des bons comme Eug Delacroix et meissonnier.

Enfin puisque décidemment j'ai l'intention de ne pas peindre au moins durant 3 jours peut être me reposerai je en t'écrivant et à eux en même temps. Car tu sais que cela m'interesse assez l'influence qu'aura l'impressionisme sur les peintres Hollandais et sur les amateurs Hollandais.

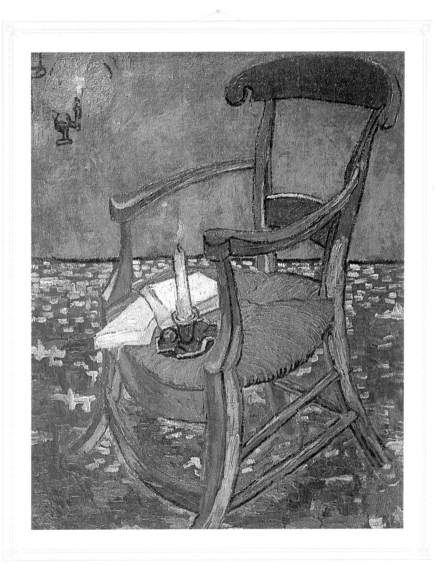

고갱 *Gauguin*

　　　　　　　　　　　1888년 10월 23일, 드디어 고갱이 아를에 당도했다. 빈센트는 희망에 부풀었다. 멘토인 고갱이 경험 많은 화가로서 자신을 도와주고 격려해 주리라 기대했다. 한편 고갱은 전혀 다른 기대를 품었다. 그는 수개월간 아를행을 미뤘는데, 그건 빈센트와 편안하게 지내지 못하리라는 점을 어느 정도 깨달아서이기도 했다.

　마침내 테오의 제안으로 고갱은 아를에 오기로 한다. 테오가 화상으로서 월 150프랑을 지급하고, 고갱이 그림을 매달 한 점 작업하는 조건을 제시한 것이다. 고갱은 자신이 실수한 건 아닌지 걱정하면서 아를에 도착한다. 그는 곧 빈센트의 생활이 엉망진창이고, 일상적인 일들을 제대로 처리하지 못한다는 사실을 알게 되었다. 또한 빈센트는 너무 들뜬 데다가 지나치게 기대감에 부풀어 있었는데, 이것이 문제가 될 것도 뻔해 보였다.

　그러나 고갱 역시 누군가와 함께 살기 어려운 사람이었다. 자기주장이 강해서 타협점을 찾기 힘든 부류였던 것이다. 두 남자의 동거는 말다툼으로 시작되었다. 둘은 같은 소재로 그림을 그리려고 했는데, 각자의 접근방식이 달라서 둘 사이에는 곧 긴장이 감돌았다. 고갱은 상상력을 발휘하여 작업을 해야 한다고 말했고, 빈센트는 이와 반대로 눈앞에서 본 사물

의 본질을 포착하기 위해 고투해야 한다고 주장해서였던 듯하다. 이 논쟁은 점점 더 뜨거워졌고 그해 12월에 몽펠리에의 파브르미술관에 방문했을 때 절정에 달했다.

두 사람은 완전히 지쳐서 아를로 돌아왔고, 팽팽한 긴장이 수면 위로 드러났다. 고갱은 크게 실망하여 테오에게 파리로 돌아가겠다는 편지를 썼다. 빈센트는 동료를 잃게 될까 봐 두려워하며, 친구에게 제발 이곳에 있어 달라고 애원했다. 고갱은 화가 누그러들어 떠나려던 계획을 취소했다.

86 〈빈센트의 의자〉(왼쪽)
소설가 찰스 디킨스가 죽은 뒤
그의 〈빈 의자〉를 그린 영국 화가
루크 필즈의 작품에서 일부 영감을
받았다. 빈센트의 관점이 들어간
부분은 파이프 담배와 담뱃갑을
추가로 그려 넣은 것이다.

87 〈고갱의 의자〉(앞장)
〈빈센트의 의자〉86 의 '짝'.
친구의 의자를 훨씬 더 편안하게
그렸다. 고갱이 아를 떠나게
만드는 사건이 일어나기
꼭 한 달 전에 그린 그림이다.

사랑하는 테오에게

편지와 50프랑 지폐를 보내 주어 고맙다. 내 전보에서 알았겠지만, 고갱은 건강하게 이곳에 도착했다. 나보다 훨씬 건강해 보여.

네가 그림을 팔아 주어 그가 무척이나 기뻐하고 있단다[테오가 고갱의 그림 한 점을 판매한 뒤였다]. 나 역시 기쁘다…… 고갱이 오늘 네게 편지할 거야. 그는 무척 흥미로운 사람이야…… 아마 여기에서 대단한 작품을 만들어 낼 거다. 나 역시 좋은 작품을 그려야 할 텐데.

그리고 감히 바라건대, 네가 짐을 다소 덜게 되길. 나는 정신적으로 바스라지고 육체적으로 지칠 때까지 생산해야 할 필요성을 깨달았단다. 어쨌든 내게는 우리가 쓴 돈을 메울 다른 수단이 없으니 말이다.

내 그림들이 팔리지 않는 건 나도 어쩔 수가 없구나.

언젠가 이 그림들이 물감값 이상의 가치가 있다는 걸 사람들이 알게 될 날이 오겠지……

그럼 이만, 빈센트

사랑하는 테오에게

……이번 주에 〈씨 뿌리는 사람〉의 습작을 두 점 새로 그렸는데, 풍경은 평평하게, 사람은 조그맣고 희미하게 그려 넣었다. 쟁기로 간 들판에 있는 〈늙은

주목나무 둥치〉 습작도 한 점 더 그렸단다[88, 89].....

열대 지방은 내게도 무척 경이로울 거라고 고갱이 말하더구나. 그곳에 가면 르네상스 시대가 열릴 게 분명해……

열 살, 아니 스무 살만 어렸더라면 분명 그곳에 갔을 텐데.

이제 내가 항구를 떠날 것 같지는 않다.

아를의 조그마한 노란 집은 아프리카, 열대 지방, 북쪽 사람들 사이의 간이 역이 될 것이다……

그럼 이만, 빈센트

1888년 11월 1~2일 *B19a/716*

친애하는 동료 베르나르에게

……오랫동안 생각해 온 건데, 화가라는 우리의 고약한 직업에는 인간이 지닌 손과 노동자의 배고픔이 가장 필요한 것 같아. 파리 거리의 탐미적인 멋쟁이들보다는 자연적인 취향(보다 사랑하고, 보다 너그러운 기질)이 필요한 것 같다고.

야만적인 본성을 지닌 태초의 생명체가 존재했음은 조금도 의심할 수 없어. 고갱의 피와 성적 충동은 야망을 압도하네.

자네는 나보다 그와 더 오래 가까이 지냈지. 난 그저 처음 느낀 점을 자네에게 몇 마디 하고 싶을 뿐이네…… 일전에 그렸던 〈밤의 카페〉[68]를 고갱도 캔버스에 작업 중인데, 사람들이 사창가에 있는 것처럼 보인다네. 무척이나 아름다운 그림이 될 거야.

나는 포플러나무가 늘어선 거리에 낙엽이 떨어지는 모습을 그린 습작 두 점

88 〈'씨 뿌리는 사람'과 '늙은 주목나무 둥치'의 스케치〉

이 스케치들은 고갱이 아를에 도착한 후 빈센트가 처음 그린 그림 중 하나이다.

89 〈늙은 주목나무 둥치〉

빈센트의 독특한 시각이 드러나는 부분은 쟁기질된 들판을 나무둥치가 지배하는 구도이다.

과 [90] 그 거리 전체의 모습을 그린 습작 한 점을 완성했다네……

그럼 이만, 빈센트

1888년 11월 3일경 *599/717*

사랑하는 테오에게

마침내 아를 여인의 인물화 한 점(30호 캔버스)을 한 시간 만에, 단숨에 그렸단다. 배경은 엷은 시트론색이고, 얼굴은 회색, 옷은 검정, 검정, 검정 일색에 완벽한 본연의 프러시안블루를 추가했어. 그녀는 초록색 테이블에 턱을 괴고, 오렌지색 나무 의자에 앉아 있어. [91]

고갱은 집에서 쓸 서랍장 하나, 각종 주방용품, 20미터의 튼튼한 캔버스, 그 밖에 우리에게 필요한 수많은 물품들을 사들였다……

내가 낙엽이 떨어지는 그림을 그렸는데, 보면 너도 좋아할 거야.

낙엽이 떨어지기 시작하는 라일락색 포플러나무 몇 그루를 프레임에 잘린 구도로 그렸다.

거리에는 좌우로 고대 로마의 묘지들이 늘어서 있는데 푸른 기가 도는 라일락색으로 그렸고, 이 묘지들을 따라 나무들이 기둥처럼 늘어서 있어. [90] 땅에는 노란색과 오렌지색 낙엽들이 두텁게 카펫처럼 깔리고, 아직 낙엽들이 눈송이처럼 떨어지고 있다.

그리고 연인들을 조그맣게 검은색으로 그려 넣었어……

그런데 일요일에 네가 우리와 함께 있었더라면, 와인같이 붉게 익은 포도밭을 보았을 거야. 멀리에서는 하늘이 태양으로 노랗게 물들었다가 초록색으로 변해 갔지. 비가 내린 뒤의 땅은 보랏빛인데, 저물어 가는 햇살에 여기저

기가 노랗게 반짝거렸지[92]……

그럼 이만, 빈센트

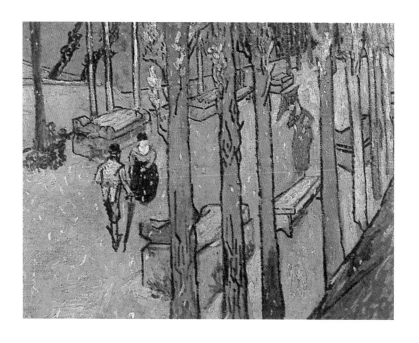

90 〈알리스캉, 아를의 거리〉
알리스캉은 기원전 3세기 로마의 공동묘지이다.
빈센트는 이 무덤들을 크라퐁 운하에 인접한 둑에서
내려다보는 시점으로 그렸다.

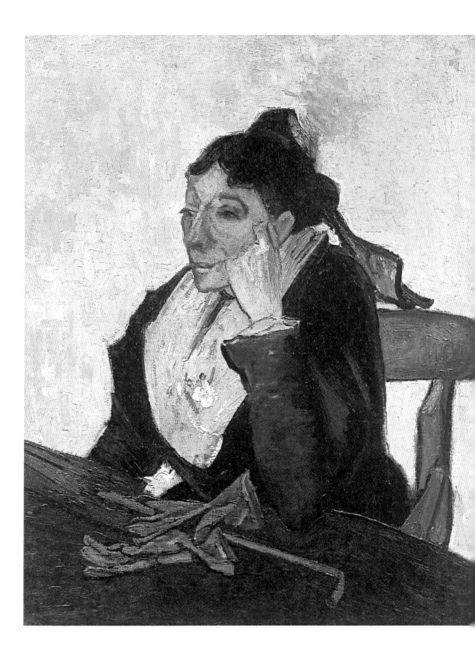

92 〈붉은 포도밭〉
일설에 따르면 빈센트가
생전에 판 유일한 작품이다.
벨기에 화가 외젠 보흐의 누이
아나 보흐가 구매했다.

91 〈아를의 여인(지누 부인)〉(왼쪽)
지누 부인은 남편과 함께 카페 드 라 가르를 운영했는데,
빈센트는 노란 집으로 이사하기 전까지 이곳에서 지냈다.

사랑하는 누이 빌에게

……막 내 침실에 걸 〈에턴 정원의 추억〉을 완성했단다. 대강의 스케치를 보낸다. 다소 큰 캔버스화야. 무슨 색을 사용했는지 써 볼게. 바깥으로 걸어 나오는 두 여인 중 젊은 쪽은 초록색과 오렌지색 체크무늬 스코틀랜드풍 숄을 걸치고, 붉은 양산을 들었어. 나이 든 쪽은 검은색에 가까운 보라색 숄을 둘렀단다[93, 94]……

바깥으로 걸어 나오는 두 여인이 너와 엄마 같지 않니? 매춘부 같다거나 어리석은 촌부의 모습은 절대 아니야. 아직 색을 신중하게 고르는 중인데, 내게 엄마의 색은 다소 어두운 보랏빛과, 달리아색인 보랏빛이 감도는 시트론 옐로야.

오렌지색과 초록색 체크무늬 숄을 걸친 젊은 여인은 암녹색 사이프러스나무와 대비되어 강조되고, 붉은 양산이 여기에 악센트를 더하지. 내게 이 인물은 너를 떠올리게 하는데, 마치 디킨스의 소설 속 등장인물 같은 느낌이란다. 색채를 조합하여 시를 쓰는 사람을 네가 이해할 수 있을지는 잘 모르겠구나. 우리가 음악에서 위안을 느끼는 것과 비슷하다고 말하면 될까……

기이하게 구불구불하고 여러 겹으로 그린 선들은 이 같은 견지에서 의도적으로 고안한 것이란다. 이런 선들이 정원의 형상을 닮게 표현하진 못하지만, 꿈속에서 보이는 것, 즉 우리의 심상을, 정원의 본질적인 특성을 드러내면서, 동시에 현실보다는 낯설어 보이게 하는 효과를 낸단다.

〈소설 읽는 여인〉도 그리고 있어.[95] 풍성한 머리칼은 아주 검고, 보디스는 초록색, 소맷단은 와인 찌꺼기 같은 색이며, 치마는 검은색이다. 배경으로 책이 꽂힌 책장을 그렸는데, 모두 노란색이야. 또한 그녀의 손에도 노란색 책

93 〈에턴 정원의 추억〉
상상으로 그린 작품.
고갱의 그림에서 영감을 받았다.
당시 고갱은 노란 집 앞의 작은 공원인
'시인의 정원'을 배경으로,
이 그림과 유사한 작품을 그렸다.

94 〈'에턴 정원의 추억'의 스케치〉
빈센트는 여동생 빌에게 보내려고
해당 작품을 스케치했는데,
그림 왼쪽 가장자리에 묘사된
젊은 여인이 빌이다.

95 〈'소설 읽는 여인'의 스케치〉
빈센트는 책을 무척 좋아하고
많이 읽었으며, 자주 그림에
책을 그려 넣었다.

96 〈'해 질 녘의 씨 뿌리는 사람'의 스케치〉
이 계절에 그린 마지막 〈씨 뿌리는 사람〉의 스케치.
고갱의 〈설교 후의 환영〉과 두 사람이 좋아하던 일본 판화에서 영감을 받았다.

이 들려 있지.

오늘은 너무 길게 썼구나. 그런데 내 친구인 인상파 화가 폴 고갱에 대해서는 쓰지도 못했구나. 최근 나와 함께 살게 되었고, 행복하게 잘 지내고 있단다. 그는 내가 순수한 상상력을 발휘하여 작업할 수 있도록 영감을 많이, 자주 준단다.

어머니께 안부 전해 주렴. 그리고 답신을 할 때 마우베 부인의 주소 좀 알려주겠니?

늘 너와 어머니를 생각하고 있단다.

그럼 이만, 빈센트

1888년 11월 21일경 *558a/722*

사랑하는 테오에게

……최근 캔버스에 작업 중인 그림의 스케치를 보낸다. 〈씨 뿌리는 사람〉을 더 그렸어. [96] 태양은 시트론엘로의 거대한 원반으로 표현했고, 초록빛이 도는 노란 하늘에는 분홍 구름이 떠 있지. 들판은 보라색이고, 씨 뿌리는 사람과 나무는 프러시안블루야……

여기 날씨는 추워. 그래도 무척이나 멋진 것들을 볼 수 있단다. 이를테면 엊저녁에는 신비롭고 병약한 시트론색의 굉장히 아름다운 일몰을 보았어. 프러시안블루의 사이프러스나무들은 낙엽이 달린 나무들과 대비해 그렸는데, 낙엽들은 초록색으로 화사한 부분이 한 군데도 없이 온갖 퇴락한 색조로 묘사했단다.

네가 아파트에서 혼자 지내지 않고 화가들과 함께 지낸다니 너무나 기쁘구

나. 넌 상상할 수 없을 만큼 기뻐. 내가 고갱과 잘 지내는 것만큼이나 기쁘 단다.

다시 편지하마, 신경 써서 연락해 주어 다시 한번 고맙다.

그럼 이만, 빈센트



1888년 12월 1일경 *560/723*



사랑하는 테오에게

……'한 가족' 전체의 초상화를 완성했단다. 일전에 초상화를 그린 적 있는 우 체부의 가족인데, 그와 그의 아내, 갓난애, 어린 아들, 열일곱 살 난 아들 모 두를 그렸어. 모두 첫눈에는 러시아 사람 같은 외모지만 프랑스인이야. 15호 짜리 캔버스에 그렸단다. 내가 어떤 심정인지 너는 알지? ……내가 가족 '전 체'[97~100]를 더 잘 그리게 된다면, 적어도 내가 좋아하는 무언가, 개인적인 무 언가가 담긴 그림을 완성하게 될 거다. 나는 지금 습작을 하고 또 하느라 정 신없는데, 한동안 이런 상태가 계속될 것 같구나. 그래서 생활이 난장판이라 마음이 아프구나……

빈센트

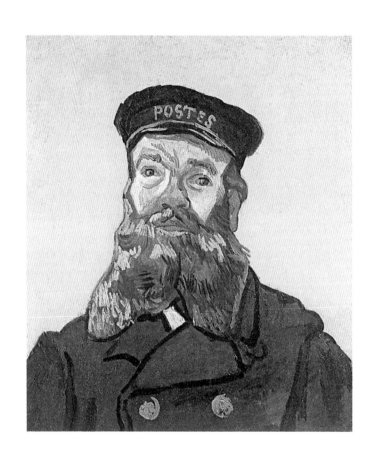

97 〈조제프 룰랭의 초상〉
빈센트는 여름에 우체부 룰랭과 친구가 되었고,
룰랭 가족의 초상화를 그렸다.

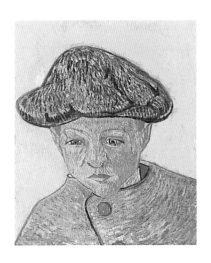

98 〈카미유 룰랭의 초상〉
열한 살의 카미유는 학생이었다.

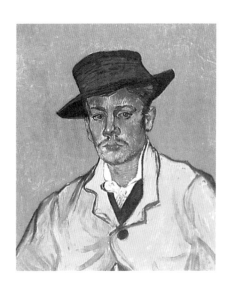

99 〈아르망 룰랭의 초상〉
열일곱 살의 아르망은 대장간에서
도제로 일했다.

100 〈오귀스틴 룰랭 부인과 아기 마르셀의 초상〉
룰랭 부인은 훗날 〈자장가〉[104]의 모델이 된다.
딸 마르셀은 당시 생후 4개월이었다.

사랑하는 테오에게

편지와, 동봉한 100프랑짜리 지폐와 50프랑짜리 우편환 고맙구나.

고갱이 이 멋진 아를과 우리가 일하는 조그마한 노란 집, 특히 내가 지겨워진 듯해.

사실 나만큼이나 그에게도 여기에는 극복해야 할 심각한 문제들이 산재해 있어.

하지만 이런 문제들은 외부가 아니라 우리들 자신에게 있는 것이다.

그가 여기를 떠나든지, 머물든지 둘 중 하나일 것 같구나.

고갱에게 행동에 옮기기 전에 한 번 더 생각해 보라고, 거듭 계산을 해 보라고 말했단다.

고갱은 무척이나 에너지가 넘치고, 굉장히 창조적인 친구인데, 바로 그래서 그에게는 평온한 환경이 필요하다.

그가 여기에서 평온함을 찾지 못한다면 과연 어디에서 찾을 수 있겠니?

나는 그가 결정을 내리기를 차분하게 기다리고 있단다.

건투를 빌며.

빈센트

사랑하는 테오에게

어제는 미술관에 가려고 고갱과 몽펠리에로 갔었단다…… 우리는 들라크루

아, 렘브란트 등에 관해 많은 이야기를 나누었지. 그리고 끔찍한 논쟁이 '점화'되었다. 이따금 우리 머리가 다 쓴 전기 배터리처럼 소진되고 지친다……

그럼 이만, 빈센트

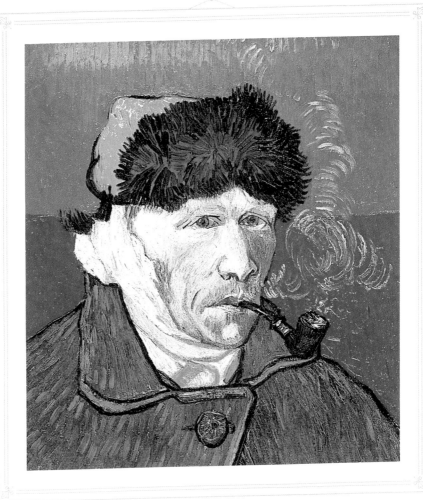

위기 *The Crisis*

1888년 12월 23일 저녁, 고갱이 공원의 협죽도 사이를 걷는데 발소리가 들려왔다. 몸을 돌린 고갱은 놀라지 않을 수 없었다. 빈센트가 그를 면도칼로 위협하고 있던 것이다. 고갱이 쏘아보자 빈센트는 노란 집으로 돌아갔다.

고갱은 그날 밤을 여관에서 보냈다. 다음 날 아침 노란 집으로 돌아간 그는 피를 철철 흘리며 침대에 누워 있는 빈센트를 발견했다. 나중에 알게 된 이야기지만, 빈센트가 한쪽 귓불을 약간 잘라 라첼이라는 동네 매춘부에게 준 것이었다. 의사가 불려 왔고, 나중에 빈센트는 병원으로 옮겨졌다. 테오는 이 소식을 듣고 형이 죽을까 봐 두려움에 떨며 즉시 파리에서 아를로 달려왔다.

다행히 빈센트의 상태는 호전되었고, 테오와 고갱은 아를에서 크리스마스를 보내고 나서 그다음 날 파리로 돌아갔다. 끔찍한 좌절 속에서 일주

101 〈귀에 붕대를 감은 자화상〉
빈센트가 귀의 일부를 자르고 나서 3주 후에 그려진 그림이다.

일을 보낸 뒤 빈센트는 몸과 마음을 회복하고, 새해 전날쯤에는 체력을 회복하고 다시 그림을 그리기로 마음먹는다. 그리고 1889년 1월 7일에 노란 집으로 돌아왔다.

크리스마스 휴가 때, 테오는 친구 안드리스의 누이인 요 봉어르와 약혼했다. 테오는 연휴 동안 네덜란드로 돌아가 엄마에게 소식을 전할 계획이었으나 형이 신경쇠약을 일으키는 문제가 터졌다. 빈센트는 테오의 약혼 소식에 양가적인 감정을 느꼈다. 테오가 행복해지길 바란 반면, 그동안 자신에게로 향하던 아우의 감정적, 경제적 지원을 신부에게 빼앗기게 되리라고 여긴 것이다.

102 〈양파 접시가 있는 정물화〉
테이블에 놓인 책은 의학 잡지이다. 그 옆에는 빈센트의 파이프 담배와, 테오로부터
막 받은 편지가 놓여 있다. 이 작품은 병원에서 나온 뒤 며칠 만에 완성되었으며,
신경쇠약이 그의 예술적 기교에 영향을 미치지 않았음을 보여 준다.

사랑하는 테오에게

네가 내 걱정을 하지 않도록 레이 선생님의 진찰실에서 몇 자 적는다. 외과 연수의인 레이 선생님은 너도 본 적이 있지. 나는 아직 병원에서 며칠 더 머물러야 하지만, 차분한 상태로 집에 돌아가게 되리라고 믿는다.

지금 네게 당부하고 싶은 건 오직 걱정하지 말라는 말뿐이다. 네가 '지나치게' 걱정하게 될까 봐 걱정스럽구나.

이제 우리의 친구 고갱에 대해 이야기해 볼까? 내가 그에게 겁을 줬니? 어째서 그는 아무 연락이 없는 거니? 그는 너와 함께 영영 떠난 게 분명해. 게다

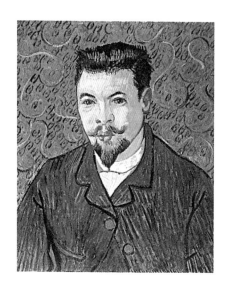

103 〈펠릭스 레이 박사의 초상〉
흥미롭게도 빈센트의 잘린 귀를
치료해 준 이 의사의 초상화에는
귀가 화사한 붉은색으로
표현되어 있다.
레이 박사는 선물받은 이 그림을
썩 좋아하지 않아서 닭장에 난
틈새를 막는 데 사용했다.

가 그에게는 파리로 돌아갈 이유도 있으니. 어쩌면 그가 여기보다 파리를 더 집으로 느끼게 될 수도 있겠지. 고갱에게 전해 줄래? 나에게 편지하라고, 내가 계속 그를 생각하고 있다고 말이다⋯⋯

그럼 이만, 빈센트

1889년 1월 4일 *566/729*

사랑하는 테오에게

고갱이 너를 안심시켜 주기를 바란다. 그리고 그림 작업도 좀 했기를 바라고. 나도 곧 다시 작업을 시작하고 싶다.

청소부와 친구 룰랭이 집을 살펴 주어서 모든 게 제자리에 있더구나⋯⋯

사랑하는 아우야, 네가 여기에 왔다 간 것 때문에 괴롭구나. 네게 그럴 여력이 있었기를 바란다. 결국 내게는 아무 문제가 없었으니, 네가 그토록 속상할 이유가 아무것도 없단다.

네가 봉어르 일가와 함께 평온하게 잘 지내고 있다는 말을 듣고 얼마나 기쁜지 모른다[테오가 친구 안드리스의 누이 요 봉어르와 약혼했다고 알린 직후이다].

안드리스에게 내가 안부 전한다고 전해 주렴. 날이 좋을 때 아를의 모습을 이제 네게 보여 줄 수 없겠지. 너는 슬픔에 잠긴 아를을 보았으니까⋯⋯

그럼 이만, 빈센트

나를 위해 어머니에게도 한 줄 써서 보내 드리렴. 걱정하시지 않도록.

친애하는 벗 고갱에게

오늘 처음으로 퇴원할 기회를 얻어서, 깊고 진실한 우정으로 자네에게 몇 자 적어 보내네. 병원에서도 자네 생각을 자주 했다네. 고열에 시달리고 쇠약해진 와중에도 말이야.

그런데, 내 동생 테오가 꼭 여기까지 와야 했던 건가?……

이제라도 그 애가 완전히 안심하도록 해 주게. 그리고 자네에게 간청하니, 모든 것이 최선인 이 최고의 세상에는 결국 사악함이란 존재하지 않게 될 거라는 사실을 의심하지 말게나.

그리고 슈페네커[화가 친구]에게 안부를 전해 주게나. 우리 둘 다 생각이 좀 더 성숙해질 때까지 험담은 삼가 주고. 허름하고 조그마한 우리의 노란 집에 대해서도 나쁜 말은 하지 말아 줘. 그리고 파리의 화가 친구들에게 내 안부를 전해 주게. 파리에서 자네가 잘 지내길 바라고, 건투를 비네.

자네의 벗, 빈센트

사랑하는 테오에게

너의 다정한 편지를 받기 바로 전에(지금 바로 이 순간), 네 약혼자로부터 약혼 소식을 전하는 편지를 받았다. 하여 그녀에게 바로 진심 어린 축하를 담아 답장을 보냈지만, 여기에서 다시 한번 축하한다고 쓴다……

오늘 아침 붕대를 갈러 병원에 다시 왔는데, 의사[레이 박사] 선생과 함께 한

시간 반 정도 산책을 하면서 이런저런 이야기들을 조금 나누었다. 심지어 자연사에 관한 이야기까지 했어……

몸은 건강하고, 상처는 잘 아물고 있으며, 피도 다시 엄청나게 생겼단다. 영양가 있게 잘 먹고 있는 덕분이지. 가장 '두려운' 것은 불면증인데, 의사 선생은 거기에 대해서는 한마디도 하지 않았고, 나 역시 입에 올리지 않았다……

베개와 매트리스에 장뇌를 쑤셔 넣어서 불면증과 싸우고 있다. 너도 잠이 안올 때면 이 방법을 추천한다. 집에서 홀로 잠드는 것이 너무 무서워. 잠이 들지 못하는 것도 무섭고……

건투를 빈다. 네가 약혼자와 행복하게 지내길 내가 얼마나 바라는지 알지?

그럼 이만, 빈센트

1889년 1월 17일 571/736

사랑하는 테오에게

……다시 작업을 시작했다. 벌써 화실에서 습작 세 점을 완성했어.[101, 102] 레이 선생의 초상화도 그렸고. 이건 선생에게 기념으로 선물할 거야.[103] 지금은 조금 아프고, 간병인이 불쾌한 것 말고는 나쁘지 않다. 희망을 계속 가지고 싶다. 하지만 약해진 기분이 들고, 다소 불안하고, 두렵기도 해……

레이 선생이 말하기를, 지나치게 예민한 것은 발작을 유발할 수 있으며, 내게 빈혈이 있으니 잘 먹어야 한다고 하더라……

그럼 이만, 빈센트

친애하는 벗 고갱에게

편지 고맙네. 나는 이 노란 집에 마지막으로 머무는 사람이 되어야 할 의무가 있는 듯이 느껴져서 머물고 있네만, 친구들이 떠나서 정말로 짜증스러운 상태네.

룰랭[우체부]이 마르세유로 전근을 가서 막 이곳을 떠났네. 최근 며칠간 그가 어린 마르셀과 있는 모습을 보면서 무척 감동스러웠네. 룰랭이 딸애를 웃게 만들고, 무릎에 앉히고 어르는 모습이 말이야.

그와 가족은 전근으로 인해 갈라지게 되었네. 언젠가 저녁에 자네와 내가 그에게 '지나가는 사람'이라고 별명을 붙였던 적이 있지 않나? 그의 마음이 침울한 것도 당연하겠지. 나도 이 이야기를 하는 것만으로도 견딜 수 없이 힘드니 말이야. 마음 아픈 일이지. 그가 아이에게 노래를 불러 줄 때 음색이 기묘했다네. 자장가를 부르는 소리나 유모의 슬픈 목소리, 클라리온 소리 같은 쇳소리가 섞여 있었지.

요즘은 무척이나 후회하고 있어. 자네가 여기 남아서 때를 기다려야 한다고 내가 너무 강하게 주장하는 바람에 지금 같은 상황에 이르게 되었다는 생각이 들어서야. 내가 자네에게 떠날 원인을 너무 많이 제공해서 무척이나 미안하네. 그전에 이미 떠나기로 결정한 게 아니라면 말이야. 내게 아직 그림을 계속 그릴 자격이 있다는 걸 보여 주는 일도 내 몫이겠지.

비처 스토가 쓴 《톰 아저씨의 오두막》을 한 번 더 읽어 보았나? 문학적 관점에서 잘 쓰인 책은 아니야. 자네, 《제르미니 라세르퇴》[공쿠르 형제가 1865년에 출간한 소설]는 읽어 보았나?

무슨 일이 일어나든, 필요한 경우, 돈이 떨어져서(돈이 없는 우리 예술가들에게

이런 상황은 늘 일어나는 법이지) 다시 깨지게 된다 해도, 우리가 새롭게 함께 시작할 만큼은 서로에 대한 애정이 남아 있길 희망하네.

자네가 〈해바라기〉 그림들 중 노란색 바탕의 것을 편지에서 언급했는데, 자네가 그것을 가지고 싶다는 의미로 여기겠네.[64] 자네의 선택이 잘못되었다고는 생각지 않네. 자냉[프랑스 화가]에게 모란이, 쿠스트[꽃 그림을 그린 다른 화가. 자냉과 함께 작업을 했는데, 빈센트는 이런 면모를 굉장히 우러러보았다]에게 접시꽃이 있듯이, 나에게는 해바라기가 있다네.

자네 소지품들은 돌려주어야 한다고 생각하네. 하지만 그간의 일들이 벌어지고 나서, 자네가 그 그림들을 가질 권리가 있는지는 의문이네. 다만 이것을 선택한 자네의 안목을 수용하는 의미에서, 정확히 똑같은 그림 두 점을 그려 주도록 해 보겠네. 그렇게 한다면, 자네 그림에서 사용되는 익숙한 방식으로 그려질 게 분명하네.

어제 나는 룰랭 부인의 그림에 다시 착수했는데, 사고 때문에 손에 아직 힘이 들어가지 않네. 색 배열에 관해서는 올리브색과 베로네세그린이 섞인 분홍색을 거쳐 점진적으로 크롬옐로로 변해 가는 피부 색조 안에서, 붉은색이 순수한 오렌지색으로 흐려지다가 다시 강해진다네. 인상주의자들의 색 배열인데, 내가 이보다 더 잘 그린 게 없다네.[104]

고기잡이배의 선실에 걸어 두고 자장가를 듣는 기분을 느끼는 아이슬란드 사람들처럼 자네도 이 그림을 그렇게 걸어 둘 수 있을 거야. 사랑하는 벗이여, 우리 앞에서 그림은 베를리오즈나 바그너의 음악과 같은 것이라네. 상처받은 마음에 위안을 주는 예술이라는 점에서 말이야! 자네와 나처럼 그런 것을 느끼는 사람은 극히 적지!

내 아우는 자네를 이해하네. 자네 역시 나처럼 불행한 사람이라고 말한 것으로 보아, 동생은 우리를 이해하고 있어. 자네 물건을 보내겠네, 하지만 시시

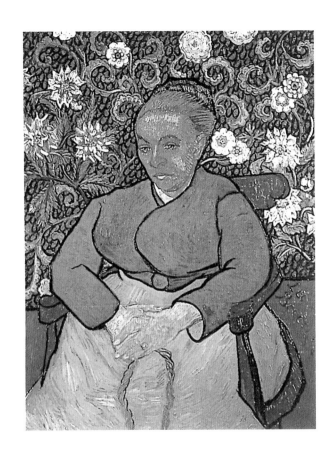

104 〈자장가〉 혹은 〈룰랭 부인의 초상〉

딸 마르셀의 요람을 끈으로 연결해 붙들고 있는 룰랭 부인.
이 그림은 빈센트가 가장 좋아하는 작품 중 하나로,
훗날 다섯 점을 더 모사했다.

때때로 몸 상태가 나빠져서, 자네의 물건을 보낼 수 있을 만큼 움직일 기력이 없다네. 조만간 건강이 다시 회복되겠지. '가면과 미늘 장갑'(어린애 같은 장갑차들을 가급적 사용하지 말게나), 이 끔찍한 전쟁 도구들은[고갱이 노란 집에 남겨 두고 갔다] 그 후에 보내겠네. 나는 자네에게 무척 차분하게 편지를 쓰고 있지만, 남은 물건들을 꾸리면서는 그럴 수가 없었네. 머리에 열이 나고, 신경이 끊어질 듯 곤두서고, 광기가 습격해 오는 동안, 그 상태를 어떻게 설명해야 할지 모르겠는데, 내 마음은 수많은 대양을 항해했네. 나는 오를라[모파상의 단편에 등장하는 악령]를 비롯해 네덜란드의 유령선이 나타나는 꿈을 꾸었고, 또 어떤 때에는 선원들의 몸을 흔드는 보모의 자장가를 떠올리면서 부를 줄 모르는 노래를(자장가 말고) 흥얼거리고, 병증이 도지기 전에 색 배열을 궁리하던 모습도 본 것 같네. 베를리오즈의 음악은 알지 못하네.

진심으로 건투를 비네.

자네의 벗, 빈센트

자네가 조만간 내게 다시 편지를 해 준다면 너무나 기쁠 것 같네.

'타르타랭' 연작을 모두 읽는다면, 이제 남프랑스적인 상상력이 우리의 우정을 영원히 지속시켜 줄 거네.

⚜ 위 편지는 고갱이 갑자기 아를을 떠난 이후 한 달 만에 보낸 것이다. 빈센트는 두서없이 이 이야기에서 저 이야기로 건너뛰는데(고갱의 물건을 돌려주는 문제에서부터 자신의 최근 그림에 대해서까지), 일관성 없이 단속적인 이야기들과, 어떤 책이나 그림을 말하는지 알 수 없이 말하는 투가 불안정한 정신 상태를 나타낸다. 정신적으로 무너진 빈센트는 그 여파로 오랜 친구에게 애증의 양가적 감정을 표출한다.

사랑하는 테오에게

……룰랭의 아내 초상화를 작업 중이야. 앓기 전에 작업하던 것 말이야.

그 그림에서 나는 노란색에서 시트론색으로 밝아지는 오렌지색부터 분홍색에 이르는 다양한 붉은색과, 화사한 녹색과 어두운 녹색을 함께 배치했어. 작업을 다 마칠 수 있다면 무척이나 기쁠 테지만, 남편이 떠났으니 그녀가 포즈를 취해 주지 않을까 봐 걱정이 돼.[104]

고갱이 떠난 것이 얼마나 큰 재앙인지 너도 알 거야. 우리가 함께 막 집을 다 꾸린 찰나에 이렇게 무너져 버렸으니 말이야……

그럼 이만, 빈센트

친애하는 벗 코닝에게

북쪽의 고향 땅에서 신년 인사를 보내 주어 고맙네. 아를의 병원에서 자네 엽서를 받았어. 일전에 머리에 문제가 생겨서, 혹은 단순히 열에 들떠서 발작을 일으킨 바람에 잠시 지냈던 병원이라네. 하지만 다 지난 일이야……

지금 나는 제정신을 찾았고, 내 이젤에, 한 여인의 초상화에만 마음을 쓰고 있네. 나는 〈자장가〉라고 부르는데…… 초록색 드레스를 입은 여인의 그림이야(상반신은 올리브그린이고, 치마는 엷은 말라카이트그린이라네).[104]

땋아 올린 머리는 선명한 오렌지색이고, 안색은 크롬옐로색이야. 견본을 만들어 보려고 다소 자연스럽게 퇴색한 색조로 작업해 봤네.

손은 요람을 묶은 끈을 쥐고 있는데, 같은 색조야.

배경은, 바닥은 버밀리언색이고(기울어진 바닥 혹은 돌바닥을 표현하려고 했네), 벽에는 벽지가 도배되어 있어. 물론 나머지 색들과 조화로운 색인지를 계산했다네. 푸른빛이 도는 초록색 바탕에, 오렌지색과 울트라마린색으로 점을 찍은 분홍 달리아꽃이 그려진 벽지야……

자네의 벗, 빈센트

1889년 1월 28일 *574/743*

사랑하는 테오에게

건강과 그림 작업이 그다지 나쁘지 않게 진척되고 있다고 짧게 말하마.

한 달 전에 비해 건강을 비교해 보고 너무나 놀랐단다. 다리와 팔에 골절이 생기면 후에 회복이 된다는 건 알았지만, 머리에 난 균열 역시 회복될 수 있다는 건 몰랐거든……

그럼 이만, 빈센트

1889년 2월 3일 *576/745*

사랑하는 테오에게

……이것만은 말해야겠구나. 이웃들이랄까, 사람들은 특히나 내게 친절하단다. 이곳에 있는 누구나 열이나 환각, 광기에 시달릴 수 있는 상황이니, 우리는 서로를 가족처럼 이해한단다. 어제 그 여자를 보러 갔었다[라첼이라고 알

려진 매춘부]. 내가 제정신이 아닐 때 찾아갔던 그 여자 말이야. 사람들이 내게 이 동네에서 그런 일은 평범하지 않다고 말했단다. 그녀는 그 일로 화가 나고 기절도 했지만, 안정을 되찾았단다. 사람들이 그녀를 칭찬하더구나.

하지만 내가 완전히 돌았다고 생각하지는 말아야 한다. 나같이 아픈 이곳 사람들이 내게 진실을 말해 줬단다. 늙었거나 젊었거나, 누구나 제정신을 잃는 순간이 있다고 말이야. 그래서 내게 아무 문제가 없다거나, 그런 일이 다시는 없을 거라고 말해 달라고 네게 청하진 않겠다.

그럼 이만, 빈센트

1889년 2월 18일 577/747

사랑하는 테오에게

정신적으로 완전히 상태가 나빠져서, 너의 다정한 편지에 답을 쓰려고 노력했지만 소용없었다. 오늘 막 임시로 집에 왔단다. 내가 잘해 나가야 할 텐데……

그럼 이만, 빈센트

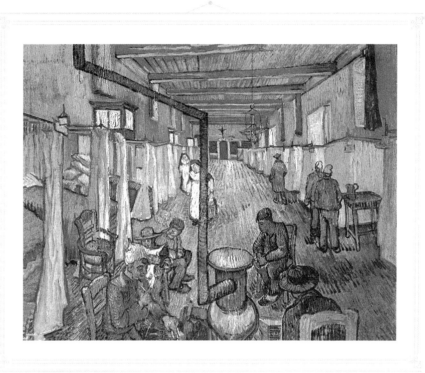

재발 *Relapse*

　　　　　노란 집으로 돌아오면서 빈센트는 자신의 쾌유를 바랐다. 다친 귀는 아무는 중이었고, 그는 가급적 빨리 그림 작업을 재개했다. 하지만 1889년 2월 초, 다시 한번 또 다른 신경쇠약 증세에 시달리게 된다. 바로 자신이 독에 중독되었다는 편집증적 불안에 사로잡힌 것이다. 2월 7일에 그는 병원에 입원했고, 십일 일을 보냈다. 빈센트가 노란 집으로 다시 돌아오자 라마르틴광장에 사는 이웃들은 빈센트의 퇴거를 요청하는 진정서를 시장에게 제출했다.

　2월 26일 경찰이 와서 그를 병원으로 데리고 갔고, 노란 집은 공식적으로 폐쇄되었다. 빈센트는 병원에서 상태가 호전되었고, 3월 말에 그림을 그리기 위해 짧은 기간 외출을 허락받았다. 하지만 이 무렵부터 그에 대한 진실이 움트기 시작했다. 그가 신경쇠약증이 반복적으로 재발하는 환자가 되었다는 진실이다. 그는 자신이 스스로를 돌볼 수 없을 것이며, 치료 시설을 찾아야 한다는 사실을 깨달았다.

105 〈아를 병원의 병실〉
16세기에 지어진 아를 병원의 다인 병실. 환자들이 난롯가에 옹송그려 앉아 있다.

빈센트가 세상과 멀어지고 있을 무렵, 동생 테오는 새로운 인생을 찾아 갔다. 그는 크리스마스 휴가 때 요 봉어르와 약혼을 하고, 이듬해 4월에 결혼했다. 빈센트는 테오의 애정을 새 신부에게 빼앗길까 봐 두려웠다. 근 거 없는 두려움이었지만, 빈센트가 정신병원에 들어가겠다는 어려운 결심을 할 무렵 이미 마음속에 둥지를 틀었던 것으로 보인다.

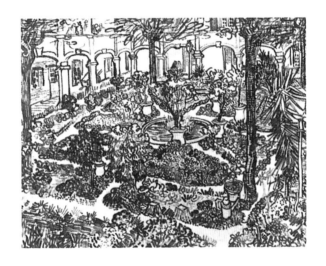

106 〈병원 뜰〉
병원의 우아한 중앙 뜰이 내려다보이는
1층 자리에서 이 스케치를 그렸다.

사랑하는 아우 테오에게[107]

나는 하루 종일 여기 병실에 갇혀 있다. 문이 잠기고, 문지기가 지키고 있다. 내 유죄가 입증되거나 증거가 나오지도 않았는데 말이다.

말할 필요도 없이 내 마음속 비밀재판소에는 이 온갖 일들에 대한 대답이 차고 넘친다. 말할 필요도 없이 나는 화를 낼 수가 없다⋯⋯

네가 알아야 할 건, 나를 자유롭게 하는 문제에 관해서뿐인데, 그렇게 해 달라고 말하지는 않겠다. 사람들의 고발이 아무 일도 아닌 일이 되리라고 확신해서야, 알겠니? 어쨌든 나를 자유롭게 해 주기 어려우리라는 사실을 너도 알게 될 거다. 내가 분함을 억누르지 못했다면 위험한 정신병자로 간주되었겠지. 희망을 품고, 인내심을 가지자. 더욱이 격한 감정은 내 상황을 더 악화시킬 수 있단다. 그래서 지금으로서는 그냥 두고 보자고 네게 간청한다⋯⋯

그럼 이만, 빈센트

107 〈빈센트의 편지〉
두 번째 신경쇠약을 일으킨 뒤
병원 침대에서 쓴 편지.
종이가 부족해서 테오가 보낸
편지 봉투에 썼다.

친애하는 벗 시냐크에게

······자네의 친절하고도 유익한 방문에 얼마나 감사한지 모른다네. 내 마음을 정말 힘 나게 해 주는 방문이었어[폴 시냐크는 파리에서 카시스로 가는 도중인 3월 23~24일에 빈센트에게 들렀다]. 현재 나는 상태가 좋고, 요양원과 그 주변에서 그림 작업도 한다네. 과수원 습작 두 점을 다시 집어 들었다네······

큰 그림은 조그마한 오막살이들이 있는 초라한 풍경이야[108, 109]······

다른 풍경화는 거의 전체가 초록을 비롯해 약간의 라일락색과 회색이네······

그럼 이만, 빈센트

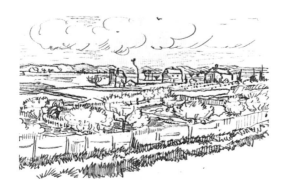

108 〈'꽃이 핀 복숭아나무가 있는 크로의 풍경'의 스케치〉
빈센트는 꽃이 핀 복숭아나무 그림을 스케치해서
화가 친구인 시냐크에게 보냈다.

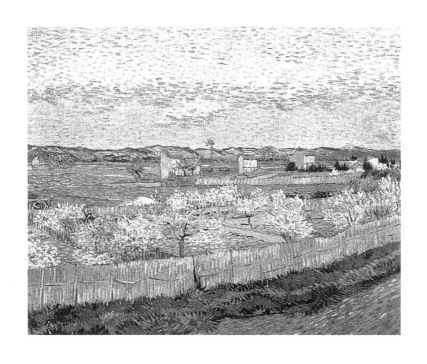

109 〈꽃이 핀 복숭아나무가 있는 크로의 풍경〉

3월 말에 빈센트는 야외로 나가서 그림을 그릴 수 있게 되었다.
이 풍경화는 〈추수 풍경〉[49]과 같은 장소에서 그려졌으며,
그가 솜씨를 전혀 잃지 않았음을 보여 준다.
만개한 꽃들은 그에게 지난해 아를에 처음 도착했던
순간을 떠올리게 했다.

사랑하는 테오에게

······새로이 작업실을 얻고 홀로 지내는 일은 못 하겠다는 생각이 드는구나. 여기 아를이든, 다른 어느 곳이든 간에 지금으로서는 다 똑같아. 다시 시작할 마음을 먹어 보려고 애썼지만 지금은 도저히 불가능하다.

작업할 힘이 다시 돌아오고 있어. 하지만 스스로를 다그치고, 작업에 대한 부담감이 내리누르면 그 힘을 다시 잃게 될까 봐 두려워. 일단은 다른 사람들뿐만 아니라 내 마음의 평안을 위해 갇힌 채로 지내고 싶구나······

요 며칠 슬펐단다. 가구들을 모조리 내가고, 너에게 보낼 캔버스들을 꾸렸기 때문이야. 가장 슬픈 건, 네가 형제애로 이 모든 것들을 주었는데, 수년 동안 나를 도와주었는데, 이렇게 허사가 되고, 이렇듯 유감스러운 이야기를 할 수밖에 없다는 거야. 내 마음을 온전히 표현하기가 어렵구나······

오늘은 네가 내게 베푼 온갖 호의가 어느 때보다 훨씬 크게 느껴진다. 내 감정을 말로 온전히 표현할 수는 없지만, 그 호의의 결과가 보이지 않는다고 해도, 사랑하는 아우야, 애태우지 말아 줘. 이제는 너의 애정을 가급적 아내에게 쏟으렴. 우리 사이에 서신이 다소 줄어든다 해도, 그녀가 내가 생각하는 그런 사람이라면, 네게 위안을 주겠지. 그게 내가 바라는 일이란다······

그럼 이만, 빈센트

1889년 4월 28일~5월 2일 *W11/764*

사랑하는 누이 빌에게

……생레미의 병원에 석 달 동안 가 있을 예정이란다. 여기에서 멀지 않은 곳이야. 네 차례 큰 위기를 겪었어. 그때 내가 무슨 말을 했는지, 뭘 원하고, 무슨 짓을 저질렀는지 거의 모른단다. 일전에 겪었던 일은 차치하고, 아무 이유 없이 세 차례 실신했는데, 어떤 느낌이었는지조차도 거의 기억나지 않아. 지금 나는 그 어느 때보다 차분하고, 몸 상태도 완벽히 좋지만, 충분히 나쁜 상황이지. 새로이 작업실을 꾸릴 수 없을 것 같은 기분이 든다. 작업을 계속하고 있고, 병원 그림 두 점을 막 끝냈음에도 그렇다. 하나는 아주 길다란 병실을 그린 것인데, 흰 커튼이 달린 침대가 늘어서 있고, 환자들 몇 사람이 움직이는 모습을 그렸어.[105] 벽과, 커다란 기둥들이 받친 천장은 모두 하얀데, 라일락빛이 감도는 흰색 혹은 초록빛이 감도는 흰색이야……

그리고 안뜰에는 아랍의 건물에서나 보이는 아치형 회랑이 있는데, 모두 하얗게 바랜 색이지. 회랑 앞으로는 한가운데에 연못이 자리한 고전적인 정원이 꾸며져 있어. 정원에는 여덟 구역의 화단이 있고, 물망초, 크리스마스로즈, 아네모네, 미나리아재비, 꽃무, 데이지 등이 심겨 있어. 회랑 아래로는 오렌지나무와 협죽도가 있고. 그래서 꽃과, 봄의 초록빛이 가득한 그림이 되었어. 다만 세 그루의 검고 음울한 나무가 뱀처럼 그 사이를 가로지르고, 전경에는 어두운색 관목이 네 그루 있지[110]……

내 문제가 무엇인지 정확히 설명할 수가 없단다. 가끔 이유 없이 끔찍한 분노 발작이나, 공허감, 머릿속이 소진된 기분이 일어난다……

그럼 이만, 빈센트

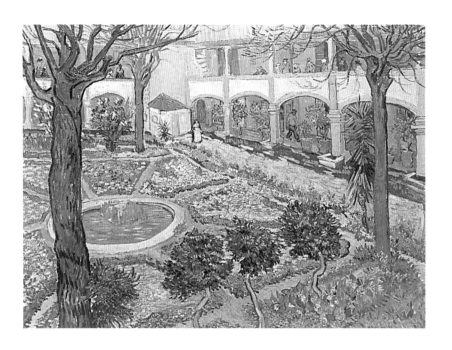

110 〈아를 병원의 뜰〉
빈센트는 외래 환자로 꾸준히 병원을 방문했고,
그를 치료한 레이 박사와 우정을 쌓아 나갔다.
빈센트는 봄꽃이 돋아날 무렵 이 광경을 채색했다.

SAINT-RÉMY
May 1889~
May 1890

Part. 2

생레미에서 보낸 편지

Letters from SAINT-RÉMY

빈센트는 자신을 돌봐 주는 동시에 그림도 그릴 수 있는 병원을 찾아야 했다. 그는 마지못해 알피유산맥의 언덕 아래 둥지를 튼 작은 마을, 생레미드프로방스의 정신병원에 들어가기로 결심했다.

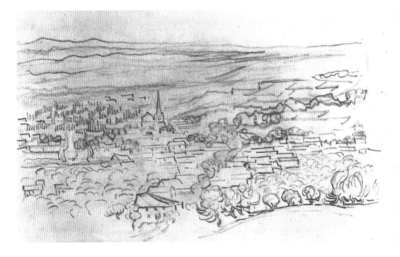

111 〈육중한 플라타너스가 늘어선 생레미의 도로를 보수하는 사람들〉(뒷장)

생레미의 중심가는 중세 시대 성벽과 우아한 원형교차로로 둘러싸여 있었다.
남쪽을 바라보는 미라보 대로를 보는 시점에서 그렸다.

112 〈마을 조감도〉(위)

빈센트가 정신병원에서 생레미로 향하는
언덕을 내려갈 때 바라보았을 시점으로 보인다.

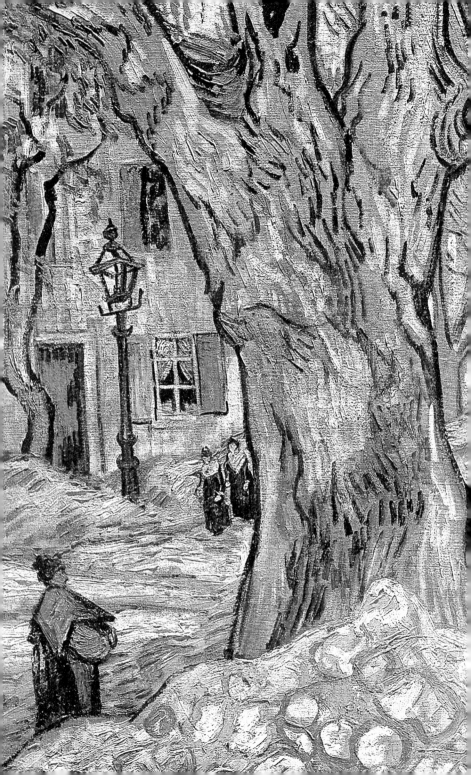

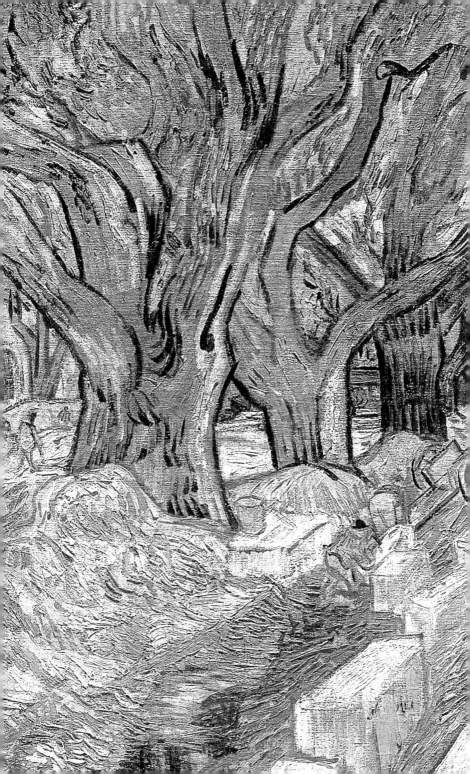

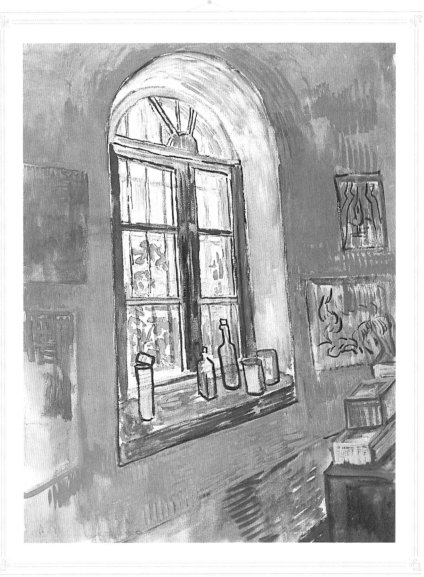

정신병원으로 *To the Asylum*

　　　　　5월 8일 빈센트는 생레미로 떠났다. 아를 북동부로 15마일가량 떨어진 거리였고, 개신교 개척교회 목사인 프레데리크 살레가 동행했다. 조그마한 시내에서 남쪽으로 반 마일 떨어진 생폴드모솔의 정신병원은 한때 아우구스티누스회 수도원이었던 곳과 마주하고 있었다. 문에 들어선 순간 빈센트는 지난해에 품었던 큰 희망이 어떻게 내동댕이쳐졌는지 떠올릴 수밖에 없었다. '남쪽의 화실'을 꾸리는 대신 정신병원에 들어가고 있기 때문이다.

　　그가 도착한 후 의사 테오필 페롱이 새 환자에 대해 쓴 환자 등록부에는 "환각과 환청을 동반한 신경증에 시달리며, 그로 인해 오른쪽 귀를 자르는 자해를 하기에 이르렀다. 내 생각에 반 고흐 씨는 간헐적으로 간질 발작도 일으키는 환자로 보인다"라고 쓰여 있다(빈센트는 실제로 왼쪽 귀를 잘랐다고 한다. 〈귀에 붕대를 감은 자화상〉 등에서 그는 오른쪽 귀에 붕대를 감고 있으

113 〈정신병원에 있는 빈센트의 화실 창문〉
빈센트는 병실 외에 화실로 사용할 공간 하나를 더 받았다. 오른쪽 벽에는
그림 두 점이 걸려 있는데, 한 점은 나무를 그린 습작으로 병실 창문의 창살을 통해
본 모습으로 추정되며, 그 아래는 〈별이 빛나는 밤〉[128]이다.

며, 원문 내용상 진료 기록부를 직접 인용한 내용이기에 오른쪽 귀로 표기했다. 귀를 자른 후에 그린 〈자화상〉은 그가 거울을 보고 그렸기 때문에 오른쪽 귀에 붕대가 감겨 있다는 설도 있다 - 옮긴이). 그러나 빈센트는 대부분의 경우 자신의 의식은 명료하며, 따라서 자신이 환자투성이인 정신병원에 들어간다면, 그건 자 포자기한 행동이라고 생각했다. 그는 다른 입원 환자들과는 접점이 전혀 없었다. 하지만 겉보기에는 평정심을 유지함에도 불구하고, 깊은 좌절감 에 사로잡히게 되면 자신이 발작을 일으킬 수도 있음을 깨닫게 되었다. 이 렇게 편집증에 사로잡힐 때면 빈센트는 생을 마감하고 싶어졌다.

114 〈정신병원의 현관〉(왼쪽)
복도에서 분수가 내다보인다. 액자가 바닥에 놓여 있는데,
빈센트가 바깥 정원을 그린 그림 중 하나로 보인다.

115 〈정신병원의 복도〉(오른쪽)
빈센트가 화실로 쓸 수 있게 배정된 병실은 위층에 있었다.

사랑하는 테오에게

편지 고맙다. 살레 씨가 정말 훌륭하게 처리해 줬어. 내가 그에게 큰 신세를 졌다.

여기에 오길 잘했다는 생각이 든다. 무엇보다도 이 동물원에서 다양한 정신 질환을, 광기를 지닌 사람들의 '현실'을 봄으로써, 사물에 대한 공포가, 막연한 두려움이 사라지고 있단다. 나도 점차 다른 사람들처럼 정신병도 그저 하나의 질환으로 바라보게 되었단다. 그래서 환경을 바꾼 것이 잘한 일이었다는 생각이 드는구나.

이곳 의사는 내게 일종의 간질성 발작이 있다고 여기는 듯해. 직접 물어보지는 않았지만.

그림이 든 상자 받았니? 그림들이 손상되지는 않았는지 무척이나 신경이 쓰이는구나.

그림 두 점을 더 그리고 있단다. 보라색 〈붓꽃〉[116] 그림과 〈라일락 덤불〉 그림인데, 정원에서 보고 그렸단다. 작업을 해야만 한다는 의무감이 돌아오고 있다. 그것도 무척이나 강하게. 작업하는 능력도 곧 돌아올 것이다. 오직 그림 작업만이 나를 빠져들게 한다. 앞으로 남은 생을 위해 나 자신을 바꾸겠다는 생각은 없어. 오히려 불편한 기분만 든다. 편지를 길게 써서는 안 되겠지. 그리고 새 식구[테오의 아내]의 편지에 답장을 해 보도록 하겠다, 무척이나 감동적인 편지였어. 하지만 뭐라고 답해야 할지는 모르겠구나.

건투를 빌며.

그럼 이만, 빈센트

116 〈붓꽃〉

빈센트가 생레미에서 처음 그린 그림으로 추정된다.
정신병원의 정원에서 그렸다.

117 〈창살이 달린 창문〉

빈센트의 병실 창문으로 보인다.
이곳에서 빈센트는 밀밭을 내려다보고,
자주 스케치를 하고 채색화를 제작했다.

친애하는 제수씨 요에게

……이곳에는 무척이나 상태가 심각한 환자들도 있습니다. 하지만 광기에 대한 불안과 공포는 크게 줄어들었답니다. 이 동물원에서는 끔찍한 비명과 울음소리가 끊임없이 들리지만, 그럼에도 여기 사람들은 서로를 무척이나 잘 알고, 누군가 발작을 일으키면 돕습니다. 정원에서 작업을 하고 있으면, 사람들이 모두 그림을 보러 오는데, 나를 홀로 내버려 두는 아량과 매너도 가지고 있답니다. 아를보다 좋은 사람들이 훨씬 많아요……

당신의 시숙, 빈센트

사랑하는 테오에게

……〈자장가〉는 한가운데에, 〈해바라기〉 두 점은 각각 오른쪽과 왼쪽에 배열하여 〈세 폭짜리 그림〉으로 만들어 줄 수 있니?[118]

그러면 룰랭 부인 머리의 노란 색조와 오렌지 색조가, 양쪽의 노란색으로 인해 더욱 밝아 보일 거야.

그러면 내가 왜 이렇게 썼는지 이해하게 될 거다. 뭐랄까, 장식에 관한 아이디어지……

30호짜리 캔버스 그림을 새로 그렸어…… 연인들을 위한 영원한 신록의 둥지를 표현한 그림이야.[119]

다소 두툼한 나무둥치는 담쟁이덩굴로 덮이고, 땅도 담쟁이와 페리윙클로

뒤덮였으며, 석조 벤치가 놓이고, 차가운 그림자 속에는 담홍색 관목 한 그루가 서 있어…… 전경에는 꽃받침이 흰색인 식물들이 조금 있는데, 꽃은 초록색, 보라색, 분홍색 등이야……

118 〈세 폭짜리 그림〉
빈센트는 테오에게 우체부의 아내 룰랭 부인을 그린 〈자장가〉를 가운데에 두고, 양 날개에 〈해바라기〉 한 점씩을 배치해 달라고 이야기했다.

119 〈담쟁이로 뒤덮인 나무들〉
빈센트는 화실로 사용하는 병실 앞 정원에서 그림을 그렸다. 상징주의풍 그림이며, 담쟁이는 빈센트가 가장 좋아하는 식물 중 하나였다.

이곳에 온 뒤로 작업이 힘들구나. 여기 정원이 황량해서야. 커다란 소나무들 아래로 잔디가 길게 자라고, 이런저런 잡초들이 무성하게 뒤엉켜 있어. 아직 밖은 나가 보지 못했단다. 하지만 생레미 인근 마을은 무척이나 아름답고, 나는 시도의 장을 조금씩 넓혀 나갈 거다.

내가 여기서 계속 지낸다면, 의사는 자연히 무엇이 문제인지, 또 그림을 그리는 것을 허락하면 내가 안정되리라는 사실을 알게 될 거다. 그게 내가 바라는 바지.

나는 여기서 무척이나 잘 지낸다. 여기서 지내는 동안 하숙집이나 인근의 파리로 갈 아무 이유가 없다는 사실도 깨달았으니 염려하지 마.

내 방은 조그마한데, 초록빛이 감도는 회색 벽지가 발려 있고, 바닷빛의 초록색 바탕에, 피같이 붉은 색조가 약간 가미된 굉장히 엷은 색 장미가 그려진 커튼 두 장이 쳐져 있단다.

이 커튼은 아마도 다소 부유했지만 망가져서 죽은 사람의 유물일 듯한데, 디자인이 무척 예쁘단다. 굉장히 낡은 안락의자 역시 같은 사람의 것이었겠지. 디아즈[19세기의 프랑스 화가]나 몽티셀리 같은 느낌을 끼얹은 천으로 천갈이가 되어 있어. 갈색, 빨간색, 분홍색, 하얀색, 크림색, 검은색, 물망초색, 초록병 색깔 천이야. 〈창살이 달린 창문〉[117]을 통해 얀 반 호이엔(17세기의 네덜란드 풍경화가 -옮긴이) 같은 시점에서 담장이 둘린 밀밭이 보이는데, 아침이면 그 위로 온 세상에 펼쳐지는 일출이 보인다. 이 방 말고 (서른 실 이상의 병실이 비어 있는지라) 나는 작업할 방 하나를 더 얻었단다.

음식은 그저 그렇단다. 다소 케케묵은 맛이 나는데, 마치 바퀴벌레가 들끓는 파리의 식당이나 하숙집에서 나올 법한 맛이야. 여기 가엾은 영혼들은 아무 일도 하지 않는다(책도 안 읽고, 공놀이나 체스 말고는 집중력을 분산하는 일이 아무것도 없다). 마을에서 사 온 병아리콩, 완두콩, 렌틸콩, 여타 채소와 식료품

들을 정시에, 정량으로 배 속에 채워 넣는 일 말고는 하는 일이 없어……

습윤한 계절에 병실은 마치 쇠락한 마을의 삼등칸 대합실 같다. 다만 온천 마을이라도 온 듯이 늘 모자와 안경을 쓰고, 지팡이를 들고, 여행용 망토를 입은 광인들이 승객이라는 점이 다를 뿐이다.

어제 나는 무척 커다랗고, 다소 희귀한 밤나방을 그렸다. 〈박각시나방〉[120]이 라는 것인데, 색깔이 황홀할 만큼 아름다워. 암적색 혹은 희미하게 점층된 올리브그린색이 감도는 검은색, 회색, 구름의 흰색을 지녔단다. 그림을 그리 려고 이 녀석을 죽였단다. 가엾지만 무척이나 아름다운 곤충이었지. 식물 그 림들과 함께 이 그림도 보내마……

그럼 이만, 빈센트

120 〈박각시나방〉(왼쪽)
빈센트는 나방의 아름다운 색채에 경탄했다.

121 〈박각시나방〉(오른쪽)
이 나방의 등 쪽에 난 점무늬들은 인간의 해골 형상이다.

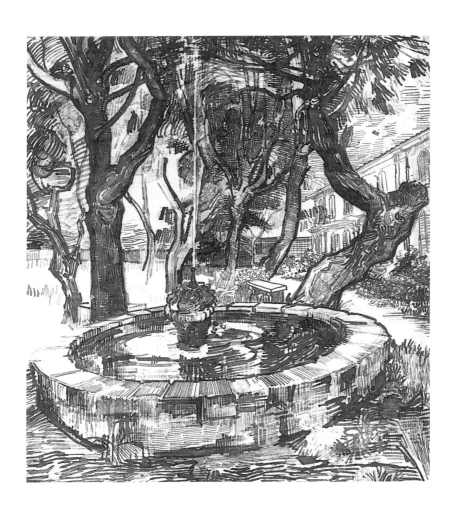

122 〈정신병원의 정원 분수대〉
병원 현관 앞에 자리한 이 분수대는,
담장으로 둘러싸인 평화로운 정원을 그린
빈센트의 작품에 많이 등장한다.

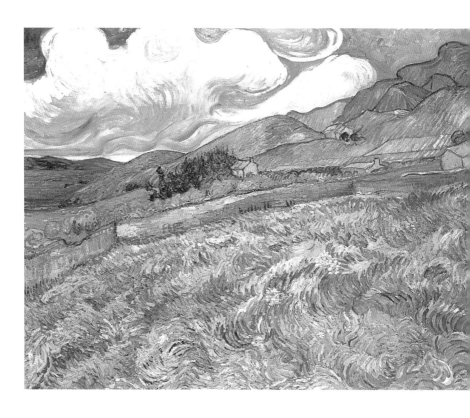

123 〈담장 너머로 보이는 산의 풍경〉
빈센트의 병실에서 바라본
밀밭과 그 너머의 알피유산맥.
그는 계절이 변화할 때
이 장면을 채색했다.

사랑하는 테오에게

다음과 같은 크기의 일반 붓들을[124] 한 번 더 보내 다오, 가급적 빨리. 대여섯 개 정도면 된다……

새 캔버스와 물감을 받고서, 나는 마을을 약간 둘러보러 나가는 중이란다.

막 꽃이 피어나고, 색의 향연이 끊임없이 펼쳐지는 계절이 왔으니, 내게 5미터짜리 캔버스를 더 보내 주면 좋겠구나.

꽃은 금방 지고, 그 자리에는 노란 밀밭이 들어서게 될 것이다.

그럼 이만, 빈센트

124 〈붓〉

빈센트는 이제 화구용품점이 멀리 떨어진 곳에서 지내게 되어 필요한 물품들을 살 수가 없어졌다. 그래서 테오에게 보내는 편지에서 필요한 붓의 종류를 설명하는 그림을 그렸다.

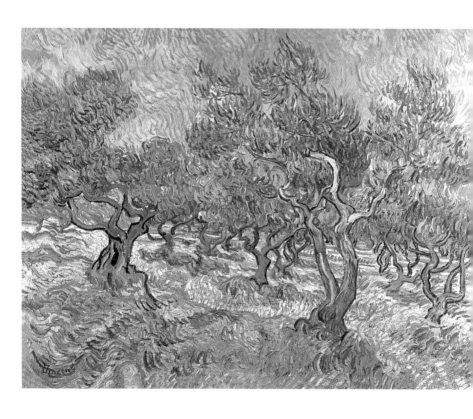

125 〈올리브 과수원〉
빈센트는 생레미에서 올리브 숲 그림을
열여섯 점 완성했는데, 이것은
처음 그렸던 작품들 중 하나이다.

1889년 6월 9일

사랑하는 테오에게

……내가 네게 무슨 소식을 전할 수 있을까? 많지는 않지. 풍경화 두 점을 그리고 있단다. 둘 다 언덕에서 바라보는 시점인데, 한 점은 내 병실 창으로 본 마을 풍경이란다. [123] 전경에는 황폐한 밀밭이 펼쳐져 있는데, 폭풍이 땅을 헤집어 놓았어. 담장이 있고, 그 너머로 자리한 올리브나무 몇 그루는 이파리가 회색으로 변했으며, 오두막 몇 곳과 언덕들도 보인단다. 캔버스 꼭대기에는 하늘색 바탕에 흰색과 회색의 거대한 구름이 떠가는 모습을 그렸다. 색채를 극도로 단순하게 그린 풍경이란다……

내 건강은 괜찮다. 그리고 밖에서보다 여기에서 작업을 하면서 더 행복하단다. 여기에서 오랜 시간을 잘 지내면서, 나는 장기적으로 규칙적인 습관을 들이게 될 거고, 그 결과 내 생활이 더욱 질서 정연해지고, 예민함이 보다 누그러지리라고 여긴다. 그렇게 된다면 무척이나 좋은 일이지. 게다가 다시 밖에서 시작할 용기가 나지 않는단다. 한번 마을에 나갔는데, 아직은 동행이 필요해. 몇몇 사람들과 사물들을 보았을 뿐인데, 실신할 것만 같고 몸 상태가 확 나빠진 기분이 들었거든……

그럼 이만, 빈센트

1889년 6월 18일경

사랑하는 테오에게

올리브나무들이 있는 풍경화 한 점과, 별이 빛나는 하늘을 그린 새로운 습작

한 점을 그렸단다 [128]......

빈센트

1889년 6월 25일 *596/783*

사랑하는 테오에게

......사이프러스나무들이 항상 내 머릿속을 차지하고 있다. 그것들을 〈해바라기〉 그림처럼 그리고 싶단다. 아직 내가 보는 대로 표현하지 못해서 놀랐어.

사이프러스나무는 이집트의 오벨리스크처럼 선과 비율이 무척 아름답단다. 그리고 그만큼 멋진 초록색도 없지.

햇살이 내리쬐는 풍경 속에 튄 검은 반점, 그것이 가장 흥미로운 검은 색조 중 하나이다. 하지만 내가 머릿속에 그린 대로 똑같이 표현하기 가장 어려운 대상이기도 하다.

사이프러스나무들은 푸른 하늘과 대비하여, 아니 오히려 푸른색 '안에서' 봐야만 한단다......

〈사이프러스나무〉 그림은 두 점인데, 내가 지금 스케치로 옮기는 쪽이 [127] 최고의 작품이 될 거야. 이 그림에서 나무들은 무척이나 크고 밀도감이 있지. 전경으로 검은 딸기나무들과 땔나무들이 아주 낮게 자리 잡고 있다. 보랏빛이 감도는 언덕 너머 하늘은 초록색과 분홍색이고, 초승달이 걸렸지. 특히나 전경의 검은 딸기나무 덤불은 노란색과 보라색, 초록색으로 아주 두텁게 칠했단다......

그럼 이만, 빈센트

126 〈산중의 올리브나무들〉
빈센트는 정신병원 담장 바로 앞에서,
알피유산맥 너머를 바라보며 이 드로잉을 그렸다.

127 〈'사이프러스나무'의 스케치〉
빈센트가 그린 〈사이프러스나무〉 채색화
중 한 점의 스케치.

128 〈별이 빛나는 밤〉
생레미에서 지내던 해에 그린 가장 강렬한 그림.
〈담장 너머로 보이는 산의 풍경〉[123]에서 그린 알피유산맥의
윤곽선을 이 그림에 적용했다.

사랑하는 테오에게

⋯⋯ '셰익스피어'를 보내 주어 무척 고맙다. 약간이나마 아는 영어를 까먹지 않게 도와주겠지. 그보다 그냥 무척이나 좋구나. 내가 조금 아는 연작들을 읽기 시작했어, 이전에는 다른 것들에 정신이 팔리거나 시간이 없어서 '왕 연작'을 읽지 못했지. 벌써《리처드 2세》,《헨리 4세》를 다 읽었고,《헨리 5세》는 반쯤 읽었다. 그 시대 사람들의 생각이 우리와 다를 수 있다는 것, 즉 우리의 공화주의 혹은 사회주의 신념과 다른 신념을 가질 수 있다는 점에 놀라지 않으려 애쓰며 읽고 있단다. 하지만 무엇보다 감동적인 사실은, 현대의 일부 소설가들이 그렇듯이, 이들의 목소리가 우리에게도 낯설게 느껴지지 않는다는 점이다. 그래서 셰익스피어의 작품들이 수 세기를 걸쳐 우리에게 감동을 주는 것이겠지. 등장인물들이 아는 사람인 것 같고, 사건들은 눈앞에서 보는 것만큼이나 생생하다⋯⋯

최근 작업을 시작한 그림[채색화]은 밀밭이 배경인데, 수확하는 사람들은 조그맣게, 태양은 커다랗게 그려 넣었다. 담장 벽과, 배경의 보랏빛이 도는 언덕을 제외하고는 모두 노란색이다. 거의 같은 주제를 다룬 캔버스화 한 점은 이것과 색이 달라. 하얗고 푸른 하늘에 회색빛이 도는 초록색이지⋯⋯

그럼 이만, 빈센트

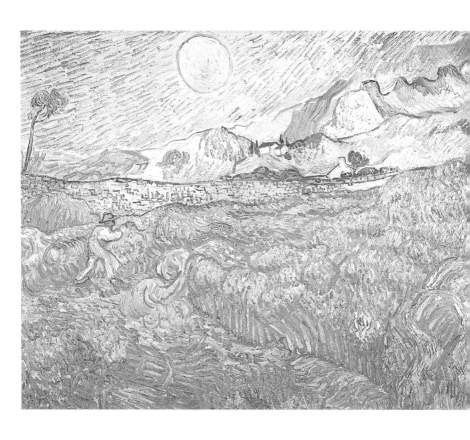

129 〈담장에 둘러싸인 밀밭과 수확하는 사람〉
빈센트의 병실 아래에는 잘 익은 밀이 추수를 기다리고 있었다.
그에게 수확하는 사람은 죽음의 상징이기도 했다.
빈센트는 이 그림을 두 점 옮겨 그렸는데,
그중 한 점은 어머니에게 보냈다.

1889년 7월 6일

사랑하는 아우 테오와 제수씨에게

오늘 아침 요의 편지를 받고, 무척 대단한 소식을 알게 되었단다. 축하한다, 나도 너무나 기뻐[요가 임신을 했다]······

내일 아를에 가서 아직 거기에 남아 있는 캔버스를 가져와서 보내겠다. 가급적 빨리 몇 점만이라도 보내려고 해 볼게. 넌 도시에 살지만, 농민적인 사고방식을 지녔잖니.

오늘 아침 여기에서 의사 선생님과 잠시 이야기를 나누었어. 내가 일전에 했던 생각을 그대로 말해 주더구나. 아주 사소한 일로 또 한 번 발작이 일어날 수도 있으니, 일 년은 지나야 회복되었다고 생각할 수 있다고 말이야······

그럼 이만, 빈센트

130 〈매미들〉
빈센트는 "뜨거운 열기 속에 울리는 이들의 노래는
소작농의 집 난롯가의 귀뚜라미만큼이나 무척
매력적이다"라고 썼다.

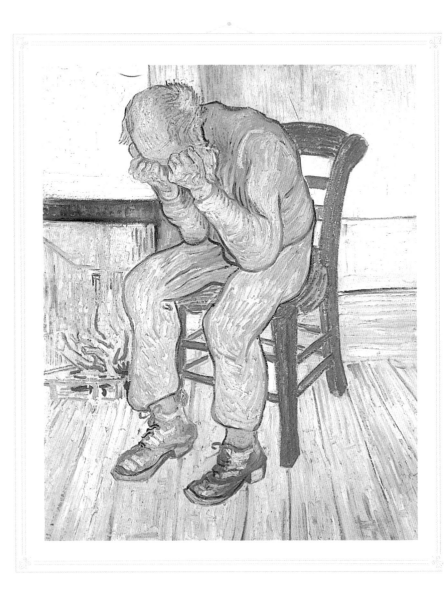

절망 *Despair*

　　1889년 7월 17일, 병이 재발했다. 생레미에 온 지 두 달 만이었다. 이번에는 병중이 길어서 5주나 지속되었다. 빈센트는 고통스러운 환각에 시달렸고, 그림 작업을 중단했으며, 편지도 쓸 수 없을 정도였다. 9월 무렵이 되어서야 다시 그림을 그릴 만큼 회복이 되었다. 그림은 그를 안정시켜 주었지만, 그는 자신이 완전히 회복된 것은 아님을 알았다.

　다음 발작은 크리스마스이브에 찾아왔다. 귀를 자른 지 꼭 일 년째 되는 날이었다. 한 주 동안 병중에 시달리면서, 그는 물감을 먹고 음독자살을 시도했다. 페롱 박사는 물감을 치웠지만, 며칠 후에 되돌려 주어서 빈센트는 새로운 연작을 그리기 시작했다. 회복은 빨랐으며, 곧 아를의 지누 부인을 방문할 만큼 상태가 호전되었다. 돌아온 뒤 이틀 후에 다시 한번 병이 짧게 재발했다. 한 달 후 빈센트는 아를로 되돌아갔지만 또 병중이

131 〈손에 얼굴을 묻고 있는 노인〉(석판화 〈영원의 문에서〉를 본뜸)
화가가 되기로 결심하기 6년 전에 헤이그에서 완성했던 판화를 채색화로 옮긴 것이다.
원본 판화에는 영어로 설명이 붙어 있는데, 인내하며 죽음을 기다리는 남자이다.

일어났고, 페롱 박사는 아를로 들것을 보내서 그를 데려왔다. 이번에는 상태가 그 어느 때보다 심각했고, 4월 말이 될 때까지 회복되지 않았다. 이 기간 동안 빈센트는 무척이나 슬픈 그림 몇 점을 그렸다. 그가 '북부 지방의 추억'이라고 일컬은 연작이다. 빈센트는 고통으로 인해 파리의 테오 부부가 막 아들을 출산한 기쁨을 나누기도 힘들었다(테오는 형의 이름을 따서 아이의 이름을 빈센트 빌럼 반 고흐로 지었다).

1890년 5월 초, 빈센트는 오랜 병중에서 회복되어서 점점 가만히 있지 못하게 되었다. 그는 '북쪽'으로 돌아가겠다고 말했으며, 마침내 파리 근교의 오베르쉬르우아즈로 이사하기로 결심했다. 정신병원에서 보내는 마지막 몇 주 동안 그는 자신의 최고 걸작들을 만들어 냈으며, 최후의 18일 동안 적어도 여덟 점의 채색화를 완성했다.

132 〈담장으로 둘러싸인 들판과 밭을 가는 농부〉
빈센트의 병실 바깥으로 보이는 밀밭을 그린 또 다른 채색화의 스케치다. 씨뿌리기를 준비 중인 모습이다.

🌿

1889년 8월 22일 *601/797*

사랑하는 테오에게

페롱 선생님께 몇 자 써 주면 좋겠구나. 내가 회복되려면 그림을 꼭 그려야 한다고. 요 며칠간 할 수 있는 일이 아무것도 없고, 화실로 배정받은 방에 가지도 못하게 해서 견디기가 힘들었어……

아우야, 이번 발작은 바람이 부는 날, 들판에서 한창 그림을 그리는 중에 찾아왔단다. 네게 캔버스 몇 점을 보낼 거야. 그런 상황 속에서도 완성한 그림들이지. 보다 수수하게 그렸어. 과시하지 않는 광택 없는 색조, 퇴락한 초록색, 붉은색들, 황량한 황토색으로 말이야. 네게 이따금 말했었지, 북쪽에 있을 때와 같은 팔레트로 다시 시작하고 싶은 열망에 타오른다고……

빈센트

1889년 9월 2일경 *602/798*

사랑하는 테오에게

……어제 다시 그림을 조금 그리기 시작했다. 내 병실 창문으로 보이는 풍경인데, 밭을 갈고 있는 중이라 노란 그루터기들만 남았단다. 갈아엎은 보랏빛 흙과 노랗게 줄지은 그루터기들이 대비되고, 그 뒤로 언덕이 솟아 있지. [132] 그림 작업은 그 무엇보다 한량없이 기분 전환이 된다. 그림에 온 정력을 쏟을 수 있다면 최고의 처방이 될 것 같은데……

그럼 이만, 빈센트

사랑하는 테오에게

……다른 모델이 있으면 좋겠지만, 지금 나는 자화상 두 점을 작업 중이다. 조그마한 인물화를 그릴 정도의 시간밖에 없어서야. 한 점은 병석에서 일어난 날 시작했다. 나는 야위고 유령처럼 창백하다. 보랏빛이 감도는 암청색에, 얼굴은 창백하고, 머리는 노랗게 그려서, 색조의 효과를 표현했다.

하지만 그 이후 밝은 배경에, 4분의 3 정도 길이의 작품도 한 점 그리기 시작했다[133]……

이 편지는 그림을 그리다가 지루해질 때, 띄엄띄엄, 조금씩 쓰고 있단다. 작업은 무척 잘되어 가고 있어. 몸이 안 좋아지기 며칠 전에 시작한 그림을 완성하느라 분투 중이야. 바로 〈수확하는 사람〉 습작인데, 전체적으로 노란 색조이고, 물감을 엄청나게 두껍게 칠했지만, 소재는 무척 섬세하고 단순해. 뜨거운 태양 한가운데에서 자신의 직무를 완수하려 악마처럼 싸우는 희미한 이 형체, 바로 수확하는 사람에서 나는 죽음의 이미지를 본다. 그가 수확 중인 밀이 인간일지 모른다는 생각을 하면서 말이야. 내가 일전에 그렸던 〈씨 뿌리는 사람〉과 정반대에 위치한 작품인 셈이지. 하지만 이 죽음에는 슬픈 구석이 하나도 없단다. 한낮의 햇살이 넓게 퍼져 순수한 황금빛 햇살이 모든 것에 넘쳐흐르는 가운데의 죽음이니까……

어제 간병인의 초상화를 그리기 시작했는데, 그 사람의 아내도 그릴 수 있을 것 같아. 그는 기혼자이고, 이 시설에서 몇 발자국 떨어진 조그마한 집에 살고 있단다…… 얼굴이 무척 흥미로워…… 어마어마한 수의 환자와 죽음을 보았지만 사색적인 차분함이 깃든 얼굴이거든[134]……

그럼 이만, 빈센트

133 〈자화상〉

빈센트의 가장 강렬한
자화상이다. 불꽃이 타오르는
형태의 배경은 그의 내부에서
이는 혼란을 보여 준다.

134 〈간병인 트라뷔크의 초상〉

쉰아홉 살의 샤를 트라뷔크의 초상화.
빈센트는 테오에게 보내려고 한 점을
베껴 그렸다.

사랑하는 테오에게

······발작이 일어나면, 통증과 괴로움이 찾아오기도 전에 덜컥 겁에 질린다. 그럴 수 있지 하는 수준을 넘어서 훨씬 더 겁이 난다. 전에는 회복되고 싶은 열망조차 없었는데, 지금은 2인분씩 먹고, 열심히 작업을 하고, 재발에 대한 두려움 때문에 다른 환자들과의 관계는 제한하고 있어. 아마 내가 겁쟁이라서겠지. 자살할 셈이었는데 물이 너무 차가운 걸 깨닫고 다시 강둑으로 기어 올라가는 사람처럼 회복하려고 애쓰고 있다는 말이야.

사랑하는 아우야, 너는 내가 오만 가지 이유로 남쪽으로 내려와서 헌신적으로 그림을 그린 걸 알지? 나는 다른 빛을 보리라고 기대했다. 찬란한 하늘 아래의 풍경을 보게 되면, 일본인들처럼 느끼고 그림을 그리는 방법을 더 잘 알게 되리라고 여겼지. 이렇듯 강렬한 햇살을 보고자 하는 마음은, 그것을 알지 못하고는 들라크루아 작품들의 기법이나 기술적인 시각을 이해할 수 없다고 느껴서였다······

이따금 종교 사상들이 큰 위안이 된단다. 음, 최근에 아픈 동안 불행한 사건들이 일어났는데, 들라크루아의 〈피에타〉 석판화와 다른 그림 몇 장을 기름과 물감 통에 빠뜨려 망가뜨렸지 뭐니.

나는 무척이나 괴로웠다. 그러고 나서 한동안 그림을 그리느라 분주했다. 너도 곧 보게 될 거다[135]······

그럼 이만, 빈센트

135 〈피에타〉(들라크루아의 작품을 본뜬 그림)
빈센트는 좋아하는 화가들의 작품을 모사하곤 했는데,
그런 모작들 중 첫 번째 그림이다.
인쇄물을 보고 자기 방식으로 바꿔 그렸다.

1889년 9월 19일 *W14/804*

사랑하는 누이 빌에게

……밖은 날씨가 아주 멋지단다. 하지만 오랫동안, 정확히 두 달 동안, 나는 병실을 떠나지 못하고 있단다. 어째서인지는 모르겠다. 내게 필요한 건 용기인데, 이것은 때때로 날 망치게 해. 병이 생긴 뒤로, 들판에 나가면, 끔찍스러울 정도의 고독감에 휩싸여서 외출을 피하고 있어. 시간이 좀 지나면 나아지겠지. 이젤 앞에 서서 그림을 그릴 때만이 다소 살아 있는 기분을 느끼게 한다. 신경 쓰지 말렴, 이런 상황 역시 나아지겠지. 지금 나는 무척 건강하고, 육체적인 부분으로는 다 이겨 냈다고 말할 수 있단다.

늘 네 생각을 한단다. '조만간 보자꾸나!'

그럼 이만, 빈센트

1889년 10월 8일경 *610/810*

사랑하는 테오에게

……지금은 기분이 괜찮다. 엄밀히 말해서 내가 미쳤다고는 할 수 없다는 페롱 선생님의 말이 옳아. 내 정신은 이따금, 그 어느 때보다 완벽히 정상이거든. 하지만 발작이 일어난 기간 동안에는 무척이나 끔찍해. 그러면 완전히 의식을 잃어버리지. 하지만 그게 내게 작업과 진지함의 원동력이 된단다. 늘 위험한 환경이라서 직무를 서두르는 광부처럼 말이야……

그럼 이만, 빈센트

사랑하는 어머니께

······수년간 저는 파리와 여타의 대도시들을 보았지만, 찾고 있는 건 쥔데르 트[빈센트의 출생지]의 농민들 같은 것 이상도 이하도 아니에요······ 이따금 제 가 그들처럼 느끼고 생각하는 상상을 해요. 세상에서 소용이 있는 건 오직 농민들뿐이지요. 농민들은 다른 것을 모두 가지고 난 뒤에야 그림이나 책 같 은 것을 바라게 되지요. 제가 농민들보다 못하다는 생각이 듭니다.

음, 저는 농민들이 밭을 갈듯 제 캔버스를 가다듬고 있어요. 우리 같은 직업 에는 상황이 좋지 않게 흐르네요. 사실 늘 그렇지만, 요즘이 특히나 안 좋 아요.

요즘에는 그림에 그렇게 높은 가격을 치르지 않아요.

우리를 작업하게 만드는 건 서로에 대한 우정이고, 자연에 대한 사랑이에요. 붓질을 완벽히 습득하고자 온갖 고초를 감내하는 사람이라면 그림을 두고 떠나진 않을 거예요. 다른 사람들과 비교했을 때 전 아직 행운아지만, 이 직 업에 발을 들였지만 미처 뭔가를 완성하지도 못했는데 떠나야 하는 상황을 생각하고 있어요. 그런 일들은 많이 일어나지요. 어떤 직업군의 일을 습득하 는 데 10년의 시간이 필요한데, 누군가가 6년이라는 시간을 고생한 끝에 그 만두어야 한다면, 얼마나 가여운가요. 이 같은 일이 얼마나 많이 벌어지고 있을지!

살아 있는 동안에 그림값을 많이 받아 보지 못하고 죽었지만 나중에 그림값 이 높아진 화가 이야기를 들어 보셨나요? 그건 마치 튤립 파동(17세기 네덜란 드에서는 희귀 품종 튤립 열풍이 불어서 튤립 구근 한 줄기 값이 교사의 연봉 20배 이 상으로 치솟기에 이르렀다. 하지만 얼마 지나지 않아 튤립 구매가 줄어들면서 거품

이 꺼졌고 시장 경제에 막대한 타격을 미쳤다 -옮긴이)과 같아요, 살아 있는 화가들은 고통스러운 상황이죠······ 그들은 튤립처럼 사라져 갈 거예요.

튤립 파동은 오래전에 사라지고 잊혔지만, 꽃을 재배하는 사람들은 살아남았고, 앞으로도 계속 살아남을 겁니다······

사랑하는 아들, 빈센트

1889년 10월 21일경 *W15/812*

사랑하는 누이 빌에게

······너는 나무 프레임과 의자 두 개가 있는 빈 침실은 정말 아름답지 않은 풍경이라고 생각할지도 모르겠다. 그럼에도 나는 그 모습을 두 번이나 큰 캔버스에 그렸단다.[71]

《급진주의자, 펠릭스 홀트》[조지 엘리엇의 소설]에서 묘사된 단순성의 효과를 내고 싶단다. 이렇게 말하면 너도 금방 이 그림을 이해할 수 있겠지. 하지만 이 이야기를 듣지 못한 사람들의 눈에는 희한한 그림이겠지. 밝은 빛깔로 단순한 대상을 묘사하기란 쉬운 일이 아니란다······

그럼 이만, 빈센트

1889년 11월 26일경 *B21/822*

친애하는 벗 베르나르에게

······지난해 자네가 그린 그림이 (고갱이 말해 준 바에 따르면) 전경에는 풀밭이

깔리고 푸른색 혹은 희끄무레한 드레스를 입은 젊은 여인 한 사람이 몸을 쭉 뻗고 누워 있는 것 아닌가? 그 뒤로는 너도밤나무 가장자리, 붉은 낙엽들로 덮인 땅, 장벽처럼 수직으로 선 녹청색 나무들이 있고.

내 생각에 희끄무레한 색조의 드레스에 색채를 대비시키려면 머리칼 색을 강조해야 하는데, 드레스가 흰색이라면 머리칼은 검은색으로, 드레스가 푸른색이라면 머리칼은 오렌지색이 될 거야(베르나르의 〈사랑의 숲속의 마들렌〉을 말하는 듯하다. 빈센트의 말대로 여인의 드레스는 푸른색이고, 머리칼은 오렌지색이다 -옮긴이). 하지만 내가 나 자신에게 말하는 건, 소재가 얼마나 단순한지, 그리고 아무것도 없이 우아함을 만들어 내는 방법을 화가가 얼마나 잘 알고 있느냐야.

고갱이 내게 말해 준 소재가 하나 더 있는데, 나무 세 그루 외에 아무것도 없는 풍경화로, 오렌지색 나뭇잎들이 푸른 하늘에 대비되는 효과를 나타낸 거라네. 하지만 구성은 명료하고, 색채가 대비되는 화면을 정확하게 분할하며, 색채는 자연스럽지. 멋지지 않은가!……

내가 오랫동안 자네에게 편지를 쓰지 않은 것 같다면…… 병마와 싸우느라 그랬을 거네……

지금 내 앞에 어떤 그림이 있는지 말해 줄까?[136] 내가 머무는 병원 뜰의 풍경이네. 오른쪽에는 회색 테라스와 건물의 측벽이 있어. 뜰 왼쪽으로는 꽃이 달린 장미 덤불들이 좀 있고(불그레한 황토색이야), 태양에 그을린 흙 위를 솔잎이 덮고 있지. 뜰 가장자리에는 커다란 소나무들이 있는데, 둥치와 나뭇가지 모두 불그레한 황토색이고, 나뭇잎의 초록색은 검은색이 섞여서 음울하게 보이지. 노란 지면(위쪽으로 갈수록 분홍빛, 초록빛으로 바뀌어 간다네)에 우뚝 선 키 큰 소나무들은 보랏빛 줄무늬가 들어간 저녁 하늘과 대비되지.

보라색과 노르스름한 황토색 언덕 옆에 높이 선 담장은(마찬가지로 불그레한

황토색) 시야를 차단하고 있어. 맨 앞의 엄청나게 두터운 나무둥치는 번개를 맞아서 위쪽을 잘라 낸 거네. 하지만 가지 하나는 금세 자라 위로 쭉 뻗어서, 암녹색 솔잎들을 무더기로 와르르 떨구고 있지. 이 어두운색 거인(좌절해 버린 오만한 인간처럼)은 그 앞의 색 바랜 수풀에 남은 마지막 장미꽃의 창백한 미소와 대비되며 살아 있는 생명체의 본질을 대조적으로 보여 주지. 나무 아래에는 빈 석조 벤치들과 침울한 회양목들이 있다네. 하늘(노랗네)은 비로 인해 생긴 물웅덩이에 거울처럼 반영되고. 한낮의 마지막 햇살이 어두운 황톳빛을 오렌지색으로 바꾸네. 나무 사이 여기저기에는 작고 검은색으로 그려진 사람들이 걸어 다니네……

그럼 이만, 빈센트

136 〈병원 한쪽, 톱으로 잘린 두툼한 나무둥치가 있는 정원〉
빈센트는 화실로 사용하는 병실에서 이 나무를 내다보았다.

1889년 11월 26일 *615/823*

사랑하는 테오에게

그림 도구들을 보내 주어 정말 고맙구나. 함께 보내 준 양털 조끼도 너무 멋지단다. 늘 너무 다정한 아우여, 내가 좋은 작업을 해서 은혜를 아는 사람임을 네게 보여 주고 싶구나. 물감이 때맞춰 도착했다. 아를에서 가져온 것을 다 썼거든. 이번 달에 나는 올리브 과수원에서 작업을 하고 있다……

올리브나무가 우리 북쪽 고향의 버드나무 혹은 꽃버들만큼이나 다양해. 버드나무는 외견상 단조롭지만 무척이나 매력적이고, 시골의 특징을 담은 나무이지. 여기서는 올리브와 사이프러스나무가 우리 고향의 버드나무와 꼭 같은 의미란다……

그럼 이만, 빈센트

1889년 12월 7일 *618/824*

사랑하는 테오에게

……아직 날이 춥지만 작업을 하러 야외로 나왔단다. 그렇게 하는 게 내게 좋을 것 같고, 작업도 잘될 것 같아서 말이야.

지난번에 그린 습작은 마을의 모습인데, 거대한 플라타너스나무들 아래 사람들이 도로를 보수하는 광경이란다.[111] 그래서 여기저기 모래 산, 돌, 거대한 나무둥치들이 널려 있지. 잎사귀들은 노랗게 변했고. 여기저기에 집도 보이고, 조그마한 인물들의 형상도 언뜻 보일 것이다……

그럼 이만, 빈센트

사랑하는 어머니께

올해도 끝나 갑니다. 어머니에게 좋은 하루 보내시라고 한 번 더 말씀드리고 싶어요. 엄마는 제가 몇 차례 이 말을 잊었다고 말씀하시겠죠. 제가 병에 걸린 지도 벌써 일 년이 되었는데, 그간 얼마나 회복되었는지(혹은 회복되지 않았는지) 말하기는 어려워요. 종종 과거의 일들이 크게 후회됩니다. 제 병이 제가 저지른 잘못보다 더 과한 것 같기도 하고, 덜한 것 같기도 한데, 어느 쪽이든 제 잘못을 벌충할 수 있을지 의구심이 들어요.

이런 일들을 생각하노라면 어느 때는 무척이나 힘이 들고, 또 어떤 때는 감정들이 복받쳐 올라와요……

아무튼 어머니, 행복한 크리스마스, 행복한 한 해, 행복한 새해 전야 보내세요.

늘 어머니를 생각합니다.

사랑하는 아들, 빈센트

사랑하는 아우 테오에게

……행복한 새해 되길 바란다. 그리고 뜻하지 않게 폐를 끼쳐서 미안하구나, 페롱 선생님이 내가 한 번 더 발작을 일으켰다고 전갈했겠지……

기이하리만큼 차분한 상태에서 캔버스화 몇 점을 그리고 있었는데(너도 곧 보게 될 거다), 갑자기, 아무 이유도 없이, 이상 현상이 나를 다시 사로잡았

단다.

페롱 선생님이 어떤 조언을 할지 모르겠다만, 내게 하는 말들을 고려했을 때, 내가 평소 생활을 유지해도 될지에 대해 말할 것 같구나. 발작이 다시 일어날까 봐 두렵단다. 하지만 스스로에게 온전히 집중하려고 애쓴다면 그런 일이 일어날 이유가 전혀 없단다.

오래된 수도원에 정신병자들을 가두어 두는 일은 위험하다. 아직 붙잡고 있는 약간의 맑은 정신마저 잃게 할 위험이 있거든……

그럼 이만, 빈센트

1890년 1월 20일 *622a/842*

친애하는 벗, 지누 씨와 지누 부인에게

지누 씨가 기억하실는지 모르겠습니다만, 저로서는 부인이 저와 비슷한 시기에 병을 얻었고, 거의 일 년이 다 되어 가고 있다는 사실이 다소 신기하게 여겨집니다…… 그래서 친애하는 벗이여, 이렇듯 함께 고통스러워하고 있노라니, 부인의 말씀이 떠오릅니다. "당신들이 친구라면, 오래도록 친구일 거예요……" 평범한 삶의 여정에서 한 사람이 마주치는 다양한 역경에는 장단점이 똑같이 존재합니다. 극심한 고통과 좌절을 극복한 경험은, 병이 사라지고 났을 때 다시 일어설 에너지를 주고, 내일은 완전히 회복되리라는 바람을 심어 주지요.

지난해에 저는 건강이 회복될 거라는 생각, 그러니까 짧든 길든 다소 상태가 나아질지도 모른다는 생각을 하는 게 너무 싫었습니다. 그건 재발의 공포에 떨며 살아간다는 말이니까요. 저는 정말 그 생각이 싫었습니다. 그래서 그런

137 〈운동하는 죄수들〉(귀스타브 도레의 작품을 본뜬 그림)
도레의 판화 〈뉴게이트 교도소의 운동장〉은
빈센트에게 정신병원에서의 삶을 떠올리게 했을 것이다.
가운데 붉은 머리 남성이 빈센트 본인의 모습으로 보인다.

생각은 다시는 하지 않으려 했지요. 저는 이제 더 이상 아무것도 없는 편이, 이게 끝인 편이 낫다고 스스로에게 말하곤 했지요. 우리는 자기 존재의 주인이 아닌 것 같다는 생각이 듭니다. 중요한 건, 고통스러운 순간조차, 살고 싶다는 마음을 배우는 것 같아요. 아, 이런 관점에서 저는 무척이나 비겁한 사람입니다. 건강이 회복된다 해도 전 여전히 두려움에 떨 거라는 말입니다. 제가 다른 누구에게 용기를 북돋는 말을 한다면 당신은, 그건 네 스타일이 아니라고 말하겠지요. 하지만 벗이여, 부인의 병이 오래 지속되지 않으리라고, 그러길 제가 굉장히 바라고 있다고, 당신에게만 말씀드리겠습니다. 그녀는 저보다 훨씬 강인한 동료이고, 병상에서 곧 일어날 거라고, 그리고 우리가 얼마나 그녀를 사랑하는지 알게 되리라고 말하겠습니다…… 제 병에도 장점이 있었습니다. 그걸 모를 수가 없지요. 병이 제 마음을 더 편안하게 해 주었어요……

당신의 벗, 빈센트

1890년 1월 31일 *624/846*

친애하는 요에게

편지를 보내 주어 정말 감동했습니다. 제수씨가 무척 힘들었을 그 밤을[아이가 태어나길 기다리던 밤을 말한다] 차분하고 침착하게 견뎌 낸 그 모습은 너무나 감동스럽습니다. 제수씨가 무사히 아이를 낳았다는 소식을 얼마나 듣고 싶었는지요! 테오도 무척이나 기뻐하고 있겠지요. 그리고 제수씨가 회복하는 모습을 보면서 테오의 마음에 새로운 태양이 뜨겠지요.

그럼 이만, 빈센트

사랑하는 테오에게

오늘 반가운 소식을 들었다. 드디어 네가 아빠가 되었고, 요가 고비를 넘기고, 아이도 건강하다고! 더할 나위 없이 기쁘다. 말로 표현할 수 없을 만큼 기쁜 소식이구나! 브라보! 어머니도 얼마나 기뻐하실까! 그제 제수로부터 상당히 길고 애정 어린 편지를 받았다. 아무튼 오랫동안 내가 바라던 일이란다. 요즘 네 생각을 자주 한다는 사실을, 요가 그 힘들었던 밤이 오기 전에 내게 다정한 편지를 써 주어서 무척이나 감동했다고 굳이 말할 필요도 없겠지. 용감하고 침착하게 위험을 이겨 낸 요의 모습도 크나큰 감동이란다. 음, 그 일 덕분에 최근 며칠은 내가 아픈 것도 잊었단다……

그럼 이만, 빈센트

사랑하는 어머니께

저처럼 어머니도 요와 테오 생각으로 가득하시겠죠. 모든 게 잘 마무리됐다는 소식에 얼마나 기뻤는지 모릅니다. 빌이 그곳에서 함께 지낸다는 소식도 들었어요, 잘됐습니다. 요즘 전 조카 생각을 많이 합니다. 아이는 아빠의 이름을 따야 해요, 제 이름이 아니라. 하지만 벌써 제 이름을 따서 지었다고 하니, 저는 곧장 아이를 위한 그림을 그리기 시작했어요, 부부 침실에 걸라고 하려고요. 푸른 하늘을 배경으로 꽃이 활짝 핀 아몬드나무입니다 [138]……

사랑하는 아들, 빈센트

138 〈꽃 피는 아몬드나무〉
새로운 생명을 상징하는 그림으로,
조카의 탄생을 축하하고자 그렸다.
이 그림을 완성한 다음 날 빈센트는
신경쇠약이 극도로 심해진다.

사랑하는 테오에게

오늘은 내게 온 편지를 읽고 싶었지만, 그걸 읽고 이해할 만큼 정신이 명료하지가 않았다.

하지만 네게 답장을 하려고 노력 중이고, 며칠 안에 머릿속이 맑아지길 바라고 있어. 무엇보다 네가 잘 지내길 바란다. 제수와 조카도 마찬가지이고. 내 걱정은 하지 마라, 이 상태가 다소 오래간다고 해도 말이다……

고갱에게 내 이야기를 전해 주겠니? 편지를 보내 줘서 내가 너무너무 고마워한다고 말이야. 끔찍할 만큼 머릿속이 멍하지만, 인내심을 가지려고 애쓰고 있단다……

그럼 이만, 빈센트

편지를 좀 더 쓰려고 다시 집어 들었다. 조금씩, 조금씩, 머리가 나빠지고 있다. 통증은 없어, 정말이야. 하지만 멍해……

작업은 잘되고 있어, 마지막으로 꽃이 핀 나무 그림을 그렸다. 어쩌면 이게 내 최고의 작품일 것 같다. 그리고 가장 안내심을 발휘해 그린 그림이지. 차분한 상태로, 확실한 붓질을 했단다.[138] 그리고 다음 날 짐승처럼 쓰러졌단다……

1890년 4월 29일 *629/863*

사랑하는 테오에게

지금까지 네게 편지를 못 썼지만, 이제 조금 상태가 나아져서 네게 행복한 한 해가 되라는 인사를 더 늦추고 싶지가 않구나. 네 생일이잖니[테오는 5월 1일부로 서른세 살이 된다]……

최근 두 달간에 대해 무슨 말을 할까? 제대로 되는 게 아무것도 없었단다. 나는 말할 수 없이 슬프고, 상태가 나빴다. 어디로 가야 할지 전혀 모르겠구나. 물감 주문이 다소 많은데,[139] 그중 반은 나중에 보내 주어도 된단다. 아픈 동안에도 기억을 더듬어 몇 점의 조그마한 그림을 그렸는데, 나중에 너도 보겠지만, 북쪽에서 지내던 시절의 추억을 되살려 그렸어……

몸이 안 좋았던 동안 〈꽃 피는 아몬드나무〉[138]를 그렸다. 내가 작업을 계속할 수 있었더라면, 꽃이 핀 나무 그림을 좀 더 그릴 수 있었으리라는 것을 너도 알 수 있을 게다. 이제 나무의 꽃은 거의 다 졌다. 정말이지 나는 운이 없어. 여기에서 나가야만 해. 그런데 어디로 가야 할까?……

그럼 이만, 빈센트

[139] 〈테오에게 보낸 편지〉
1890년 4월 29일,
빈센트는 자신에게
어떤 붓이 필요한지
동생에게 그려 보냈다.

사랑하는 테오에게

건강은 계속 좋았다고 한 번 더 말하고 싶구나. 하지만 병이 오래 지속되어서 다소 지치는 기분이다……

네가 보내 준 동판화들은 정말이지 멋지구나! 〈라자로〉[렘브란트의 작품]에서 배경에 있던 세 인물을 그렸는데, 편지지 뒷면에 그걸 대강 스케치해 동봉한다. 사자(死者)와 두 누이의 그림이야.[140, 141] 동굴과 시체는 흰색, 노란색, 보라색을 섞어 그렸다. 부활한 남자의 얼굴에서 면포를 벗겨 내는 여인은 초록색 드레스에 오렌지색 머리칼이고, 다른 여인은 검은 머리칼에, 초록색과 분홍색 줄무늬의 가운을 입었지……

그럼 이만, 빈센트

사랑하는 테오에게

……한 여섯 달 전에 네게 말한 적 있지? 내가 한 번 더 같은 발작을 일으킨다면 병원을 바꾸고 싶다고……

이곳 환경이 나를 어마어마하게 짓누르기 시작했다. 일 년이나 넘게 참고 있어! 바깥 공기가 필요해. 지루하고 비통한 마음에 어쩔 줄 모르겠구나……

이렇게 계속 살 수는 없다. 이제 인내심이 바닥났단다. 사랑하는 아우야, 나는 더 이상 못 견디겠어. 변화가 필요해. 그 변화가 절망적인 것일지라도 말이다.

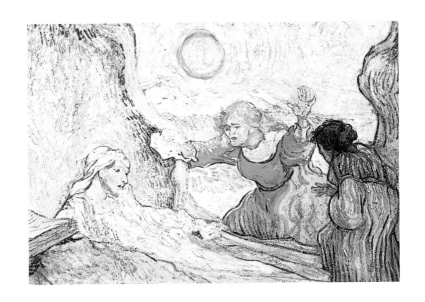

140 〈라자로의 부활〉(렘브란트의 작품 일부를 따서 그림)
빈센트는 세부 묘사는 자유롭게 해석하여
채색화와 스케치 양쪽에 태양을 더했다.

141 〈'라자로의 부활'의 스케치〉

변화가 내게 좋은 기회를 줄 거야. 그림 작업은 잘되고 있다. 싱그러운 공원 풀밭을 두 점 그렸는데, 한 점은 정말이지 단순하단다. 여기에 대략 스케치를 보내마 [142]......

그럼 이만, 빈센트

1890년 5월 11일 *633/870*

사랑하는 아우 테오에게

......나는 차분한 마음으로, 하지만 열정을 다해 마지막 붓질을 하고 있다. 화사한 초록색 배경에 장미꽃들을 그린 캔버스 한 점, 커다란 보라색 붓꽃 다발을 그린 캔버스 두 점, 또 한 점은 분홍색 배경에 수많은 붓꽃들을 그린 것

142 〈민들레와 나무둥치가 있는 풀밭〉
오랫동안 신경쇠약을 앓고 난 후 처음으로 그린 채색화의 스케치.
정신병원의 정원에서 본 풍경이다.

인데, 초록, 분홍, 보라색의 조합 덕분에 부드럽고 조화로운 효과를 낸다. [143]
한편, 노란 색조의 화병에 꽂힌 또 다른 보라색 꽃다발은(암적색에서부터 순
수한 프러시안블루에 이르기까지) 선명한 시트론색 배경과 대비되고, 따라서
이것은 서로 병치되어서 굉장히 이질적인 보색 효과를 강화한다……

내가 떠날 날짜는 짐을 꾸리고, 현재 작업 중인 작품들을 완성하는 시기
에 따라 결정할 것이다. 나는 열정적으로 작품에 임하고 있으며, 그림을 그
리는 것보다 짐을 꾸리는 게 더 힘들 것 같단다. 어쨌든 오래 걸리진 않을
게다……

그럼 이만, 빈센트

1890년 5월 12일경 *634a/871*

친애하는 지누 씨에게
……지누 씨께 작별 인사를 드리려고 아를에 갔던 날 병증이 도져서 무척 유
감입니다. 두 달 동안 그림을 못 그릴 정도로 앓은 뒤였는데 말이죠. 지금은
다시 많이 좋아졌습니다. 하지만 북쪽으로 돌아갈 예정이고, 그래서, 친애하
는 벗이여, 마음속으로 당신에게 악수를 건넵니다. 이웃들에게도요. 그곳에
서도 종종 당신을 생각할 겁니다. 당신들이 친구라면 오랫동안 친구일 거라
는 부인의 말은 사실이에요. 혹여 룰랭 씨네 가족을 마주치게 된다면, 잊지
마시고 그들에게 제 안부를 전해 주세요.
이제 그만 써야겠습니다. 부인이 빨리 완쾌되기를 바라며. 다 잘되시길 바랍
니다.

당신의 벗, 빈센트

143 〈붓꽃〉

빈센트는 정신병원의 정원에서 자라는
붓꽃들을 그린 지 거의 일 년이 지나서야
화병에 담긴 붓꽃 채색화를 그렸다.

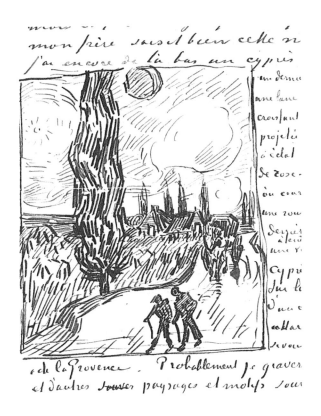

144 〈'밤의 프로방스 시골길'의 스케치〉
빈센트는 고갱에게 보낸 편지에
생레미에서 그린 마지막 채색화들 중
한 점을 스케치해서 동봉했다.

사랑하는 아우 테오에게

페롱 선생님과 마지막으로 의논하고 짐을 꾸려도 좋다는 허락을 받았고, 화물열차로 짐을 보냈다. 옮길 짐은 30킬로그램 정도인데 액자 틀 몇 개, 이젤, 들것 정도를 옮기는 건 나 혼자도 충분하다. 네가 페롱 선생님께 서신을 써주는 대로 떠날 거야. 나는 무척이나 차분하고, 현재 상태로 봐서 쉽게 발작이 일어날 것 같진 않아.

어쨌든 일요일이 되기 전에 파리에 도착하고 싶구나……

작업을 하는 동안 내 정신은 완전히 안정되고, 붓이 알아서 나가며, 논리적으로 움직인다. 아무튼 최소한 일요일까지 가고 싶어. 건투를 빈다……

요에게도 안부를 전해 주렴.

그럼 이만, 빈센트

145 〈밤의 프로방스 시골길〉
빈센트의 상상력이 발휘된 강렬한 표현주의적 작품이다.

Part. 3

추신. 오베르에서

Letters from AUVERS

빈센트는 생레미에서 일 년을 보낸 뒤 프로방스를 떠나 오베르쉬르우아 즈로 갔다. 오베르는 파리 인근에 있는 작고 조용한 마을로, 테오와 가까이 지낼 수 있는 곳이었다. 오베르의 밀밭에서 빈센트는 권총으로 스스로를 쏘았고 생을 마감한다.

146 〈초가지붕 집과 사람들〉(뒷장)

오베르 인근 샤퐁발 마을의 그레 거리에 늘어선 집들.

147 〈'초가지붕 집과 사람들'의 스케치〉(위)

빈센트가 테오에게 보낸 마지막 편지에 삽입된 스케치이다.

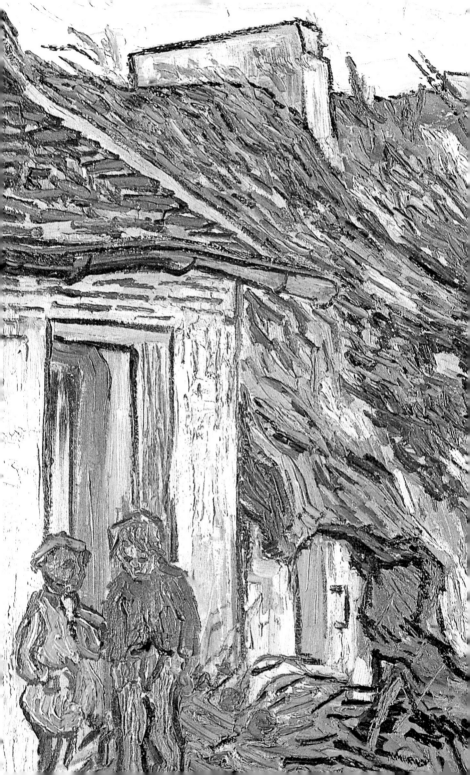

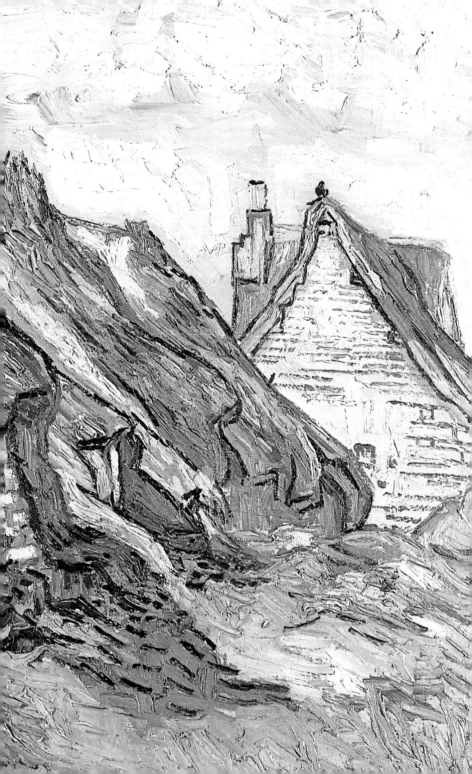

빈센트는 1890년 5월 17일에 파리에 도착했다. 역에서 동생이 그를 맞이했다. 테오는 새로 이사한 피갈 주택단지 8번지의 아파트로 형을 데리고 갔고, 그곳에서 빈센트는 요와 4개월 된 조카를 만났다. 정신병원에서 고요하게 지내다가 바깥세상의 소란스러움을 접하자 빈센트는 불편해졌고, 며칠 후에 오베르쉬르우아즈로 떠났다.

오베르는 파리에서 북쪽으로 20마일 떨어져 있는 매력적인 마을로, 화가인 카미유 피사로가 제안한 곳이었다. 피사로는 그곳이라면 자기 친구인 의사 폴 가셰 박사가 빈센트를 돌봐 줄 수 있으리라고 말했다. 빈센트는 이 이야기에 크게 마음이 동했으며, 특히나 오베르가 화가 샤를 프랑수아 도비니가 살았던 곳이자 피사로와 세잔도 작업을 한 곳이라는 이야기를 듣고는 열렬히 가고 싶어 했다.

오베르는 우아즈강의 좁은 골짜기 안에 자리한 마을로, 인가가 띄엄띄엄 있었으며, 위쪽 고원으로 밀밭이 올려다보였다. 아직 농가가 있는 시골마을이었지만, 철도가 있어서 파리에서 찾아오기도 수월했다. 빈센트에게는 이상적인 위치였다. 동생 집과 가까우면서도 파리의 소란스러움을 멀리할 수 있으며, 무엇보다 중요하게도 그림을 그릴 소재가 수없이 많았

다. 봄이 다가오면서 빈센트는 희망에 부풀었다.

빈센트는 오베르에서 첫 두 달을 잘 지냈다. 그는 어마어마하게 열심히 그림 작업을 해서, 매일같이 채색화를 한 점 정도 완성했다. 7월 6일, 빈센트는 처음으로 오베르를 떠났다. 기차를 타고 파리의 테오와 요를 만나러 간 것이다. 슬프게도 그날은 종일 긴장의 연속이었다. 조카 빈센트는 아팠고, 테오는 부소드앤발라동 갤러리에서 하는 일이 잘 풀리지 않아서, 그곳을 나와 자기 사업을 꾸리려는 생각으로 머릿속이 꽉 차 있었다.

오베르로 돌아온 후 빈센트의 편지들은 점점 더 날카로워진다. 이제 빈센트는 혼란에 빠졌다. 1890년 7월 27일, 그는 평소 자주 그림을 그리러 나가던 오베르 위쪽 밀밭으로 올라가서 스스로 가슴에 총을 쐈다. 그러고는 자신이 묵던 카페 라부로 터덜터덜 걸어 돌아와, 자신의 다락방으로 향하는 계단을 올랐다. 이틀 후, 화가는 죽음을 맞았다.

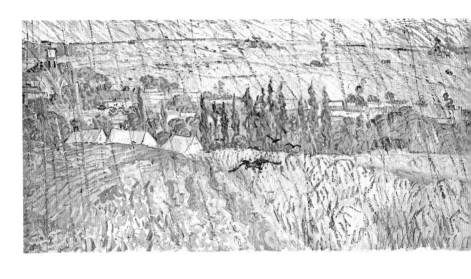

148 〈비 내리는 오베르의 풍경〉
위쪽으로 밀밭이 펼쳐진 마을 오베르.

사랑하는 테오와 요에게

……오베르는 무척이나 아름답다. 무엇보다 수많은 낡은 초가지붕들이 특히 아름다워. 요즘에는 점점 보기 힘든 모습이지. 그래서 여기에 자리를 잡고 그림을 좀 그린다면, 내 체류 비용을 충당할 기회가 있지 않을까 싶어. 정말이지 아름다워. 진짜 시골이야, 특색도 있고, 그림처럼 아름답지.

가셰 선생님을 만났어. 인상이 다소 괴짜 같은 사람이야. 하지만 의사로서의 경험을 바탕으로 신경증적인 문제와 맞서 싸우며 균형을 유지하고 있는 걸로 보여. 나만큼이나 신경증이 심한 듯한데 말이지.

선생님이 나를 여인숙에 소개해 줬는데, 하루 6프랑짜리인 곳이었어. 그래서 다른 사람의 도움 없이 하루 3.5프랑이면 되는 여인숙을 찾았어.

새로 조율이 될 때까지는 그곳에서 머물러야 할 것 같아. 습작 몇 점을 완성했을 때, 옮기는 게 나을 것 같다는 사실을 깨달았다. 기꺼이 숙박비를 치를 수 있고 다른 노동자들처럼 일을 하는데, 그림 작업을 한다는 이유로 거의 두 배의 값을 치러야만 한다는 건, 내게는 부당해 보였단다. 어쨌든 우선 3.5프랑짜리 여인숙으로 갈 것이다……

파리에서 내게는 소음이 맞지 않는다는 사실을 강하게 느꼈어. 네 아파트에 들러 요와 아기를 만난 건 무척이나 기뻤단다. 다른 무엇보다 훨씬 좋았어.

행운을 빌겠다. 건강하고, 곧 보게 되길 바란다. 건투를 빈다.

빈센트

사랑하는 테오에게

······가셰 선생님과는······ 벌써 무척이나 좋은 친구가 되었단다······

나는 선생의 초상화를 그리고 있단다. 무척이나 밝고 환한 색의 머리에는 흰색 모자를 쓰고, 손 역시 환한 색이고, 푸른 프록코트를 입고 있다. 바탕은 코발트블루야. 그가 기대앉은 테이블에는 노란색 책과 보라색 꽃이 달린 디기탈리스 줄기가 놓여 있다.[150]

가셰 선생님은 이 그림을 아주 좋아해서, 한 점 더 그려서 자기에게 달라더구나. 나도 할 수 있다면 똑같이 그려 줄 생각이야.[149] 그렇게 하고 싶단다······ 가셰 선생님은 습작을 보러 들렀다가 결국엔 늘 이 두 점의 초상화를 보고 간단다. 그는 이 초상화들을 정확하게 이해한다······

곧 그의 초상화를 네게 보낼 수 있다면 좋겠구나. 그러고 나서 나는 그의 집에서 습작 두 점을 채색했단다······ 한 점은 메리골드와 사이프러스, 알로에가 있는 그림이야. 지난주 일요일에는 그 그림 안에 백장미, 포도 넝쿨, 흰색 인물을 그려 넣었단다.

어쩌면 가셰 선생님 딸의 초상화도 그리게 될 것 같다(거의 확실해). 열아홉 살이고, 내 생각에, 요와 친구가 될 수 있을 것 같은 아가씨야.[153]

야외에서 너와 요, 아가, 세 식구의 초상화를 그리게 될 날 역시 기다리고 있단다······

빈센트로부터

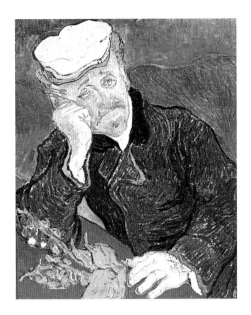

149 〈가세 박사의 초상〉
빈센트의 친구 가세 박사는
동종요법 의사로, 심장 질환을
치료하는 데 디기탈리스 약초를
사용했다. 빈센트는 가세 박사의
요청으로 이 그림을 그렸다.

150 〈'가세 박사의 초상'의 스케치〉
빈센트는 가세 박사의 초상화를 스케치한
조그만 그림을 테오에게 보냈다.

사랑하는 어머니께

······시간이 빨리 가네요, 어떤 날들은 하루가 무척 길지만요······ 제가 일전의
발작을 일으키지 않았더라면, 생레미에서 한 해 더 머물렀을 거예요. 그 발
작은 다른 환자의 병증에서 영향을 받은 거였거든요. 그래서 제 기력을 소진
하지 않으려면 환경을 바꾸어야 한다는 결론에 도달했어요······

사랑하는 빈센트

사랑하는 누이 빌에게

생레미에 있을 때 받은 편지 두 통에 답신을 했어야 하는데, 너무 오래 지났
지? 이사, 그림 작업, 수없이 올라오는 생소한 감정들 때문에 차일피일 미루
다 이제야 네게 편지를 쓴다······

나는 가셰 선생님이라는 진정한 친구를 찾아냈단다. 그와는 형제 같은 기분
이야. 우리는 서로 육체적으로나 정신적으로 무척이나 닮아 있단다. 그는 무
척이나 예민한 사람이고, 행동도 독특해. 새로운 화파에 굉장히 우호적이고,
자신의 힘이 닿는 한 최대한 날 도우려고 한단다. 나는 일전에 그분 초상화
를 그렸는데, 앞으로 열아홉 살 난 그분 딸의 초상화도 그릴 예정이야.[153] 선
생님은 몇 년 전에 아내를 잃었고, 그 때문에 굉장히 상심하고 있대. 우리는
첫눈에 친구가 되었다고 말할 수 있어. 나는 매주 하루에서 이틀 정도 선생
님 댁에 가서 정원에서 그림을 그린단다. 벌써 습작 두 점을 채색했는데, 한

가지는 남쪽의 식물, 알로에, 사이프러스, 메리골드 등을 그린 것이고, 또 한 가지는 백장미, 포도 넝쿨과 인물, 가장자리에 미나리아재비 무리들이 있는 그림이다.

교회를 그린 더 큰 사이즈의 그림도 있다. 하늘을 딥블루, 순수한 코발트색으로 칠해 보라색인 교회 건물이 대비되어 두드러지게 하는 효과를 냈다. 스테인드글라스로 장식된 창문은 군데군데 울트라마린색으로 칠하고, 지붕은 보라색, 일부는 오렌지색으로 칠했다.[151] 전경에는 꽃이 핀 초록 식물들이 약간 있고, 햇빛에 분홍빛으로 이글대는 모래밭이 펼쳐져 있다······

그럼 이만, 빈센트

1890년 6월 11일 *640a/883*

친애하는 벗 지누 부부에게

······그렇습니다, 두 분께 작별 인사를 하러 아를로 돌아갈 수가 없어서 저 역시 무척이나 유감스러웠습니다. 두 분도 잘 아시다시피, 저는 마을과 그곳 사람들에게 진정한 우정을 지니고 애착을 품고 있습니다. 하지만 최근 저는 다른 환자들의 질병에 위축되어서, 나 역시 치료될 수 없는 건 아닌가 싶어졌습니다. 환자들의 세상은 제게 좋지 않은 영향을 미치고, 마침내 저는 그 세상을 이해할 수 없게 되었지요. 그러자 변화를 시도하는 게 더 낫겠다고 느껴졌습니다. 동생 가족과 화가 친구들을 다시 만나는 기쁨이 제게 무척이나 좋은 영향을 주어서, 지금은 정말로 차분하고 정상적인 상태가 되었습니다. 이곳 의사는 제가 그림 작업에 너무 몰두한다고 말합니다······ 그러니 다른 곳에도 좀 관심을 돌리라고요······

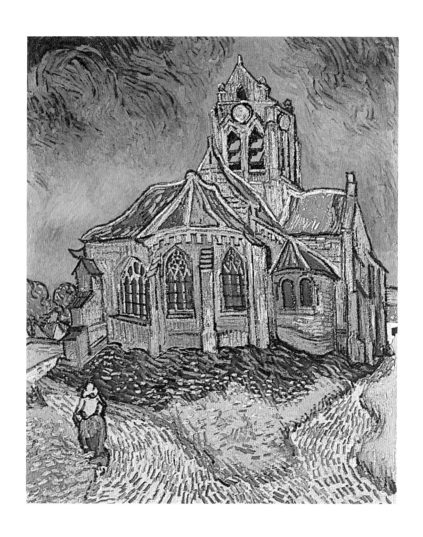

151 〈오베르의 교회〉
빈센트가 이 그림을 그리고 나서 7주 후,
이 교회는 빈센트의 장례를 거절했다.
그가 자살을 했기 때문이었다.

저는 지금도 두 분을 자주 생각합니다. 인생에서 자신이 하고 싶은 일만을 할 수는 없기 마련이지요. 어떤 장소를 떠날 때, 그곳에 애착이 있을수록 그 일이 무자비하게 느껴지지만, 기억은 남아 있고, 우리는 친구의 빈자리를 (유리잔을 음울하게 바라보면서) 떠올리게 되지요……

빈센트 반 고흐 드림

1890년 6월 17일경 *643/RM23*

친애하는 벗 고갱에게

내게 다시 편지해 줘서 고맙네. 오랜 벗이여, 이곳에 돌아온 뒤로 나는 매일 매일 자네 생각을 한다네. 나는 파리에서 딱 사흘 머물렀고, 파리의 소음을 비롯한 기타 등등이 내게 좋지 않은 영향을 미쳤다네. 그래서 내 정신 건강을 위해서는 시골로 떠나는 편이 현명하리라고 생각했네. 그렇지 않았다면 자네에게 곧 들렀을 텐데.

자네가 〈아를의 여인〉[91] 초상이 마음에 든다고 말해 주어서 너무나 기뻤어. 엄격히 말해 그건 자네의 드로잉에 기반한 그림이지. 나는 자네의 드로잉[14]을 종교처럼 숭배하며 따라 그렸네. 다만 색채라는 수단을 통해 수수한 인물과 불확실한 드로잉 스타일로 자유롭게 해석했다네. 아를 여인들의 특징을 섞어서 종합했어. 자네가 좋아할지 모르겠네.

이건 아를 여인에 대한 합작품이라 해야 할 것 같아. 나는 이 그림을 자네와 내가 몇 달 동안 함께 작업한 시간을 요약한 합작품이라고 여기네. 이 같은 합작품은 드물지. 않는 동안에도 그렸어. 하지만 자네나 극소수의 사람들만이 이 그림을 이해할 수 있을 것 같아. 많은 사람들에게 이해받기를 바라지

만 말이야. 내 친구 가셰 박사는 두세 번 머뭇거리더니 그것을 다 가져갔다네. "단순하기란 이 얼마나 어려운가"라고 말하면서 말이야.

나는 아직 별 아래로 사이프러스나무가 있는 그림을 그리고 있네. 마지막으로 그린 건, 빛이 전혀 없는 밤하늘에 달이 떠 있는데, 얄팍한 초승달이 땅에 드리워진 둔탁한 그림자 속에서 간신히 솟아나는 듯한 그림이네. 별 하나가 과장되게 빛나는데, 울트라마린색 하늘에 빠르게 지나가는 구름들 사이로 그 별이 분홍색과 초록색으로 부드럽게 빛난다네. 그 아래로 키 큰 노란색 나무줄기들이 길가에 늘어서고, 그 뒤로 푸른색의 낮은 알피유 봉우리가 있어. 오래된 여인숙 창에서는 노란 불빛이 흘러나오고, 무척이나 키 큰 사이프러스가 아주 어두운색으로 꼿꼿하게 서 있는[145]......

자, 여기에 자네에게 딱 맞는 아이디어가 하나 있다네. 나는 밀 습작들도 그것처럼 그려 보려고 하는데, 아직 드로잉은 못 했네. 초록빛이 도는 푸른 이삭 줄기 말고 아무것도 없는 그림이야. 긴 이파리들은 초록색과 분홍색 리본 같고, 이삭은 노랗게 변해 가는 중이며, 가장자리는 윤기 없는 연한 분홍색

152 〈밀 이삭〉

빈센트의 스케치에는 익어 가는 밀이
소용돌이 모양으로 표현되어 있다.

이야. 분홍색이 마치 덩굴처럼 바닥에서부터 몸을 배배 꼬며 줄기를 둥글게 감아 올라가고 있다네 [152]……

빈센트

🌿 이 미완의 편지는 빈센트의 사후 종이 뭉치들 사이에서 발견되었다.

1890년 6월 28일 *645/893*

사랑하는 테오에게

부탁하는 물감은 이달 초에 보내 다오, 어쨌거나 네가 편한 시간에. 서두르지 않아도 된다, 며칠 빠르거나 늦는 건 상관없어.

어제와 그제는 가셰 양의 초상화를 그렸다. [153, 154] 너도 곧 보게 될 거야. 드레스는 붉은색이고, 배경의 벽은 초록 바탕에 오렌지색 점이, 카펫은 붉은색에 초록색 점이 찍혀 있으며, 피아노는 어두운 보라색이야.

그리면서 무척 즐거웠어. 하지만 어려웠지. 가셰 선생님이 다음에는 딸이 조그만 피아노에 앉아 포즈를 취하는 그림을 그리게 해 주겠다고 약속했어. 너를 위해 한 점을 그릴 거다. 이 그림이, 가로가 긴 밀밭 그림과 무척이나 잘 어울릴 것 같다는 사실을 깨달았어. 이 그림은 세로로 길고, 전체적으로 분홍 색조인데, 밀밭 그림은 분홍색과 보색인 연한 초록색과 녹황색 색조이지. 그런데 사람들이 각기 다른 자연의 단편들이 서로 신기한 상관관계를 지니고 있으며, 서로를 설명하고, 서로를 드높여 준다는 사실을 이해하려면 아직 멀었다. 하지만 어떤 사람들은 분명히 뭔가가 있다는 걸 느낄 거야……

그럼 이만, 빈센트

153 〈피아노를 치는 마르그리트 가셰〉(왼쪽)

마르그리트는 가셰 박사의 딸이다.

154 〈'피아노를 치는 마르그리트 가셰'의 드로잉〉(오른쪽)

1890년 7월 7일 *647/RM24*

사랑하는 테오와 요에게

우리 모두 다소 고통스럽고 다소 긴장한 이후로, 우리의 위치를 명확히 하자고 주장하는 것은 상대적으로 중요치 않아 보이는구나. 네가 그 상황을 밀어붙이고 싶은 것 같아 보여서 놀랐단다. 이 일에서 내가 뭘 할 수 있겠니. 적어도 네가 바라는 일을 내가 할 수 있겠니?

하지만 네 건투를 빌고 있다. 어쨌거나 다시 만나면 무척이나 기쁠 것이다. 그렇다고 확신해.

그럼 이만, 빈센트

✤ 이 편지는 부치지 않았다. 빈센트는 이 편지를 접어서 주머니에 넣고 다닌 것으로 보인다.

1890년 7월 10일경 *649/898*

사랑하는 테오와 요에게

……다시 말하지만, 나는 아직도 무척이나 슬프고, 너를 위협하는 폭풍우가 나까지 짓누르는 기분에 시달린다. 내가 무슨 일을 할 수 있었을까. 대체로 명랑하게 지내려고 애쓰지만, 내 인생이 뿌리부터 흔들리고 있으니, 내 발걸음 또한 휘청댄단다.

내가 네게 짐인 것 같아 두렵다(전적으로는 아니지만 조금 두려워). 네가 나를 다소 부담스러운 대상으로 느끼고 있지만, 제수씨의 편지를 보고 내 입장도 고역스럽고 힘겹다는 사실을 네가 안다는 것을 느낄 수 있었다.

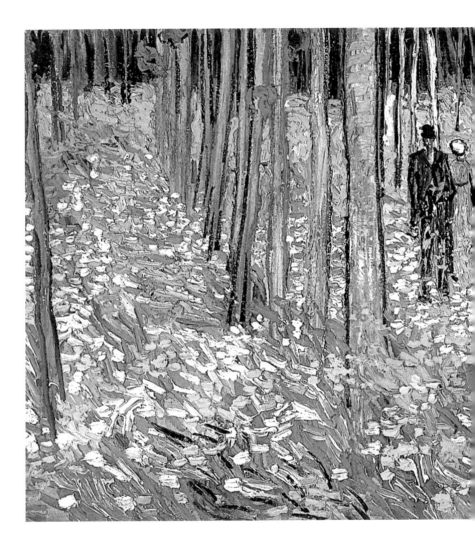

155 〈연인이 있는 관목 풍경〉
오베르 성의 정원으로 보이는 곳을 산책 중인 두 사람.

붓이 손가락 사이에서 미끄러지고 있지만(여기로 돌아와서 다시 작업에 착수했다), 내가 바라는 것이 정확히 뭔지 알고 있기에, 그 이후로 큰 채색화를 세 점도 넘게 작업했다.

불안한 하늘 아래 밀밭이 광대하게 펼쳐진 그림들이다. 슬픔과 극한의 외로움을 표현하는 데는 애를 쓸 필요도 없다.[159] 네가 곧 이 그림들을 볼 수 있길 바란다. 가급적 빨리 이것들을 파리에 있는 네게 보내고 싶단다. 이 그림들이 내가 할 수 없는 말을, 이 시골이 보여 주는 건강함과 회복력을 네게 전할 거라는 생각이 들어서야……

예정된 여행으로 네가 약간 머리를 식히기를 진심으로 바란다.

어린 조카를 자주 생각한단다. 온 신경을 그림을 그리는 데 쏟아붓는 것보다는 아이를 기르는 것이 분명 더 나은 일이라고 생각한다. 그러나 나는 (적어도 내가 느끼기에는) 인생을 되돌리거나, 뭔가 다른 일을 열망하기에는 너무 나이를 먹었다. 하지만 아직 그러한 열망이 남아서 마음이 괴롭구나……

그럼 이만, 빈센트

156 〈'연인이 있는 관목 풍경'의 스케치〉
빈센트는 테오와 요에게 보내기 위해 연인을 그린 그림을 본떠 스케치했다.

사랑하는 아우 테오에게

오늘 너의 편지 받았다, 고맙구나. 동봉한 50프랑짜리 지폐도 고맙다.

할 말이 많았는데, 이제 그러고 싶은 마음이 완전히 사라졌다. 그러고 나니 말을 해 봐야 아무 소용이 없다는 생각이 들고.

훌륭한 신사들이 너를 호의적으로 생각하고 있다는 사실을 알았으면 좋겠구나……

나는 온 정신을 캔버스에 쏟고 있고, 내가 사랑하고 존경해 마지않는 화가들처럼 그리려고 노력하고 있단다.

이제 집으로 돌아오니, 화가들 스스로가 더더욱 막다른 골목에서 맞서 싸워야 한다는 생각이 든단다.

음…… 그런데 화가 공동체가 유용하다는 사실을 그들에게 설득할 시기는 이미 놓친 걸까? 그런데 화가 공동체가, 만들어진다 해도, 실패한다면, 나머지 사람들도 좌초되겠지?

너는 인상주의자들 편에 설 화상들도 모여들 거라고 말하겠지만, 얼마 가지 않을 거다. 개인의 노력은 힘이 없는 것 같다. 그리고 그러한 경험을 했는데, 우리가 다시 시작해야 할까?

즐거운 걸 보았다. 고갱이 브르타뉴에서 그린 그림을 보았는데, 무척 아름다웠다. 다른 그림들도 그럴 거라고 생각한다.

어쩌면 너도 〈도비니의 정원〉을 그린 이 스케치를 보게 될 거다. 내가 가장 결의에 차서 그린 채색화 중 하나이다. 낡은 초가지붕 집 몇 채를 그린 스케치와, 비 온 뒤 광대하게 펼쳐진 밀밭을 표현한 30호짜리 캔버스 그림 두 점을 스케치한 것도 함께 동봉한다.[157, 158]

이제 그만 쓰마, 사업이 잘되길 바란다. 요에게 안부 전해 주렴, 늘 건투를 빈다.

그럼 이만, 빈센트

1890년 7월 23일 *652/RM25*

사랑하는 아우 테오에게

다정한 편지와 동봉한 50프랑짜리 지폐 잘 받았다, 고맙구나.

하고 싶은 말이 많지만 왠지 부질없이 느껴지는구나. 여기 훌륭한 신사들이 너를 호의적으로 생각하고 있다는 사실을 알았으면 좋겠구나.

네가 나를 안심시키려고 집은 화목하다고 말했는데, 그렇게 애쓰지 않아도 괜찮아. 인생에는 행복과 불행이 있다는 걸 나는 내 삶을 통해 알고 있으니까. 아이를 4층에서 키우는 일이 너와 제수씨 모두에게 힘들다는 말에는 나도 동의한다.

가장 중요한 문제가 잘되어 가고 있으니, 내가 그보다 중요치 않은 일들을 말해 무엇하겠니? 사업에 대해 총괄적으로 이야기를 나눌 때까지는 앞으로 시간이 좀 더 필요할 것 같다는 말이다.

화가들은 본능적으로 그림을 사고파는 논쟁을 멀리하려고 든다.

음, 우리 화가들은 그림을 통해서만 말할 수 있는 것 같다. 그런데 사랑하는 아우야, 내가 늘 말했지만 한 번 더 간곡히 말하겠다. 진정성이란 가급적 잘 하려고 애쓰는 데만 몰두하는 근면 성실한 정신으로써만이 표현할 수 있다고. 다시 한번 말하지만, 너는 단순한 화상이 아니다. 그 이상이지. 너는 내 생각을 통해 실제로 그림을 제작하는 데 참여하고 있다. 그런 그림들은 혼돈

속에서도 잔잔할 것이다.

이것이 우리가 얻어 내야 하는 것이고, 그게 다야. 적어도 내가 네게 할 수 있는 말은 이것이다. 위기의 순간에, 그러니까 죽은 화가들의 그림을 파는 화상과 살아 있는 화가의 그림을 파는 화상 사이의 관계가 무척 껄끄러워진 순간에는 말이다.

내 그림들, 나는 그것들에 인생을 걸었고, 내 이성은 그로 인해 반쯤 허물어져 버렸지. 하지만 내가 아는 한 너는 사람을 사고파는 장사치는 아니다. 너는 인간적으로 행동하면서 어디에 있을지를 택할 수 있다. 그런데 대체 너는 무엇을 원하는 것이냐?

⚜ 이 미완의 편지는 부치지 못했으며, 빈센트가 권총 자살을 시도한 후 그의 몸에서 발견되었다. 앞선 편지의 초안으로 여겨진다.

157 〈 '밀밭'의 스케치〉
오베르의 평원은 빈센트가 가장 좋아하는 풍경이었다.
이곳은 그가 자살한 곳에서도 가깝다.

158 〈'밀밭'의 스케치〉

오베르 위쪽 밀밭을 그린 그림이다.
이 스케치는 그가 테오에게 보낸 마지막 편지에 동봉되었다.

159 〈까마귀가 나는 밀밭〉
세 갈래 길이 뚝 끊어진 모습에서
위협적이고도 음울한 기운이 느껴진다.

빈센트 반 고흐의 발자취를 따라서

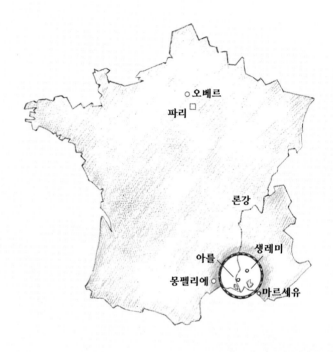

> 빈센트가 찬란한 예술의 불꽃을 태웠던
> 프랑스 남부 아를과 생레미, 생을 마감한 오베르
> 등이 표시되어 있다.

아를은 로마 시대의 매력적인 소도시로, 중심부는 빈센트가 머물던 시절 이후로도 비교적 많이 바뀌지 않았다. 포룸광장은 로마 시대 광장이 있던 자리로, 암청색의 별이 빛나는 하늘에 대비해 환하게 불을 밝힌 테라스를 묘사한 빈센트의 〈밤의 카페 테라스〉가 그려진 곳이다.[67] 조그만 광장 가장자리에는 아직 카페들이 있는데, 빈센트로 인해 불멸의 숨결을 얻은 그곳은 현재도 카페로 운영 중이다.

포룸광장 근처에는 로마 시대의 경기장이 있는데, 골 지역에서 살아남은 가장 큰 원형경기장으로, 꼭대기에서 내려다보이는 마을 풍경이 무척 멋지다. 빈센트는 여름 동안 일요일에 열리는 투우 경기를 보러 종종 이곳에 왔다. 장대한 로마 시대 건물보다는 투우사들에게 초점을 맞추어 그 풍경을 그리기도 했다. 그는 또 남동부 성벽 바로 너머에 있는 고대 로마의 공동묘지 알리스캉을 그린 적도 있다.[90] 이곳은 현대 문명의 손길이 닿지 않은 곳이 많아 산책하기에도 매력적인 장소이다.

빈센트는 '여행자' 유형은 아니었다. 딱 한 번 편지에서 생트로핌의 중세 시대 성당(레퓌블리크광장)에 대해 언급한 적이 있다. 로마네스크풍 입구에 놓인 인물 조각상들에 관해 그는 "잔인하기 그지없다, 마치 중국식 악몽 같다"라고 묘사했다. 또한 아를의 미술가인 자크 레아튀에게 헌정된 미술관(그랑 프리외레가에 있음)에 대해서는 '공포와 사기'라고 일축했다. 아를에서 가장 흥미로운 미술관은 빈센트가 체류하고 나서 몇 년이 지난 후, 1896년에야 프로방스 지방의 시인 프레데리크 미스트랄이 건립했다. 보물과 쓰레기가 바글바글한 아를레탕미술관(레퓌블리크가)은 19세기 후

반 아를의 생생한 인상을 전해 준다.

카렐 여관(카발리가 30번지)은 빈센트가 아를에 와서 처음 두 달 동안 묵었던 곳으로, 제2차 세계대전 당시 파괴되었다. 노란 집에 있는 빈센트의 방(라마르틴광장 2번지) 또한 폭격으로 무너졌다. 노란 집 바로 뒤의 건물은 아직 남아 '아를의 사향고양이'라는 카페로 운영 중이다. 내부에서 본래의 특징은 사라졌지만, 창에서 보이는 성벽 풍경은 빈센트가 노란 집 창문으로 보았던 풍경과 유사하다.[32]

빈센트가 자주 그림을 그렸던 '시인의 정원' 구역은 아직도 노인들이 불 게임(금속 공을 작은 공 가까이로 굴리는 게임 −옮긴이)을 하는 광장 끝 론강가에 있는데, 작은 모래 지대로, 한 뙈기 정도의 조그마한 정원이 있다. 빈센트가 별이 빛나는 밤하늘 아래의 론강을 그린 지점은 강둑에서 몇 걸음 떨어진 곳으로, 멀리 트랭크타유 다리가 놓여 있다.[75] 광장 반대편에는 빈센트가 '다정한 여인들의 거리'라고 부르던 구역이 있다. 여기에는 낡은 집 몇 채만이 남아 있으며, 구역 대부분은 전후에 지어진 아파트들로 대체되었고, 매춘부들도 세상을 뜬 지 오래되었다. 트랭크타유 다리는 재건된 것이지만, 강변 계단은 오늘날에도 모습이 똑같다.[83]

빈센트의 발자취를 따라가면서 아를에서 가장 중요한 장소는 그가 귀를 자르고 치료를 받았던 병원이다.[106, 110] 1573년에 세워졌으며, 1974년에 문을 닫았다가 현재는 '에스파스 반 고흐'라는 예술 공간으로 변신했다. 관광객들에게 이곳만큼 인기 있는 장소는 부크 운하의 도개교인데, 빈센트가 그림을 그렸으며 1926년에 무너진 랑그루아 다리[24]와 비슷하게 생겼다.

빈센트를 남프랑스 지방에 매료시킨 찬란한 햇빛에 흠뻑 젖은 들판, 과

수원들 같은 시골 풍경이 보이지 않는 곳은 방문하지 않아도 된다. 빈센트가 좋아했던 '타라스콩으로 가는 길'과 비슷한 풍경을 보려면, 타라스콩 길에서 몽마주르로 나가는 길로 가면 되는데, 라마르틴광장에서 북쪽으로 1마일 거리이다.

몽마주르는 2마일을 더 가면 나오는데, 이곳은 빈센트가 베네딕트 수도원의 인상적인 폐허를 그린 장소이다. 여기에서는 빈센트가 수확 장면을 그린 크로 들판이 내다보인다.[59, 60] 몽마주르에서 3마일을 더 가면 퐁비에유가 있다. 빈센트가 벨기에 화가 보흐를 찾아갔던 마을이다. 인근에는 알퐁스 도데의 소설로 유명해진 풍차 방앗간이 있다.[57]

지중해의 어촌 마을인 생트마리드라메르는 빈센트가 며칠 동안 머무르며 그림을 그렸던 곳으로, 아를에서 카마르그의 습지대를 지나서 남쪽으로 25마일 떨어진 곳에 있다.[43, 44] 그 도로는 새와 야생마로 가득한 풍광이 펼쳐져서, 빈센트의 시대만큼이나 지금도 매력적이다.

✦ 생레미 ✦

생레미는 빈센트가 치료를 받은 정신병원이 있는 곳으로, 아를에서 북동쪽으로 15마일 거리이다(길을 따라가면 레보의 높은 언덕 마을을 지나 도달할 수 있다).[111] 아를의 부산함에 비하면 중세 시대 성벽으로 둘러싸인 좁은 거리들이 얼기설기 연결된 생레미의 조그마한 마을은 평화로운 천국이다. 마을 중심부의 우아한 에스트린 저택은 반 고흐에게 헌정된 예술 공간으로 바뀌었다.

생폴드모솔의 정신병원은 마을 남쪽으로 반 마일 거리에 있는 에드

가 르루아가에 있는데, 현재도 정신병원으로 운영되며, 방문객들에게 는 문이 굳게 닫혀 있다. 당시에는 감방 같던 빈센트의 조그마한 병실은 1960년대에 리모델링되었다. 뒤쪽 창가에서 바라보는 풍경만이 비교적 크게 변화하지 않은 채로 남아 있다. 정원(그 뒤로 밀밭), 병원을 둘러싼 담 장, 알피유산맥의 삐죽삐죽한 봉우리들이 여전히 보인다.[123, 129] 방문객들 에게 굳게 닫힌 담장 너머에는 빈센트가 그림을 그렸던 정원이 있다.

정신병원 인근에는 로마네스크풍 수도원과 생폴드모솔의 교회가 있는 데, 두 곳 다 공공에 개방되어 있다. 이곳에서 방문객들은 정신병원의 고 요함을 느끼고, 빈센트가 그림을 그렸던 멋진 시골 풍경을 볼 수 있다. 이 곳에서 도보로 5분을 더 가면, 인상적인 그레코로만풍의 글라눔(고대 로마 에 있었던 도시 –옮긴이) 유적지가 있다. 또한 근처에는 신기한 채석장이 있 는데, 로마 시대부터 이어져 내려온 곳으로, 이곳 역시 빈센트가 화폭에 담았다. 주변으로 온통 올리브 숲, 과수원, 줄기가 뒤틀린 사이프러스나무 들이 보인다. 저 멀리 구불구불한 형상의 알피유산맥이 자리하는데, 이 산 맥들은 트래킹 코스로도 훌륭하며, 산마루를 따라 기막힌 경관들이 나타 난다.

✢ 북쪽: 파리와 오베르 ✢

빈센트는 프로방스로 떠나기 전에 파리에서 2년간 살았다. 대부분 테 오와 함께 르픽가 54번지 아파트 2층, 거리가 내다보이는 집에 살았으며, 현재 이 건물에는 명판이 붙어 있다. 르픽가는 클리시 대로에서 시작되

어, 예술가들의 중심 구역으로 이어진다. 빈센트가 파리에 머물 당시 이곳에 살던 예술가로는 드가, 르누아르, 존 러셀, 코르몽, 쇠라, 시냐크 등이 있다.

르픽가 가장 끝 꼭대기에는 몽마르트르 마을이 있다. 당시에도 제분소, 포도밭은 물론 수많은 레스토랑과 카페들이 늘어나던 중이었다. 몽마르트르미술관(생빈센트가 17번지)을 방문하는 것은 이 지역이 어떤 식으로 이용되었는지 살펴볼 수 있게 해 준다. 일설에 의하면, 몽마르트르의 카페 테라스를 그린 빈센트의 〈갱게트〉가 그려진 곳은 현재 라 본느 프랑케트 여관(생뤼스티크가 18번지)이라고 한다.

프로방스에서 보낸 시절 이후, 빈센트는 파리에서 북쪽으로 20마일 정도 떨어진 거리에 위치한 오베르쉬르우아즈로 이주했다(현재는 파리북역에서 기차를 타고 퐁투아즈를 거쳐 갈 수 있다). 그곳은 당시에도 화가들 사이에서 인기가 있어서, 도비니, 피사로, 세잔 등이 작업을 한 바 있었다. 이 조그만 소읍은 프랑스의 수도와 매우 가깝지만 오늘날에도 놀라우리만큼 평화로운 곳이다.

빈센트는 읍사무소(메이리광장) 맞은편, 라부 가족이 운영하는 카페에 묵었다. 그 집은 숙박 시설인 동시에 1층에서 식당을 운영했는데, 빈센트는 이 집의 다락방에서 생을 마감한다(관광객에게 개방되어 있다). 이곳에서 빈센트가 가장 가깝게 지낸 사람은 가셰 박사인데, 그의 집 역시 아직 그곳에 있다(가셰 박사가 78번지). 이곳 역시 관광객들에게 열려 있다.

빈센트가 암청색 하늘과 대비해 그린 교회는 마을 동쪽에 있다.[151] 교회에서 길을 건너면 빈센트와 테오가 묻힌 공동묘지가 나오는데, 두 사람

의 소박한 비석이 벽에 기대 있다. 묘지와 교회 너머로는 빈센트가 생전 마지막 주에 그린 밀밭들이 펼쳐져 있다.

✦ 빈센트 컬렉션 소장처 ✦

빈센트의 컬렉션을 소장한 굵직한 곳들을 몇 곳 소개한다. 가장 멋진 두 곳은 네덜란드에 있다. 바로 암스테르담의 반고흐미술관(뮤지움플레인 6번지) 그리고 오테를로에 있는 크뢸러뮐러미술관(아른헴 인근 데호허페뤼버 국립공원)이다. 프랑스 파리의 오르세미술관(레지옹도뇌르가 1번지)은 네덜란드 밖에 있는 고흐의 작품 소장처 중 최고의 컬렉션을 자랑하는데, 고갱을 비롯해 고흐 시대 작가들의 작품도 대규모로 소장하고 있다.

Further Reading

더 읽기

- 이 책에 사용된 빈센트의 편지 번역문 참고자료

《The Complete Letters of Vincent van Gogh(빈센트 반 고흐 편지 전집)》, Thames&Hudson(템스앤허드슨), 1958. 후에 반고흐미술관에서는 주석을 추가하여 6권으로 새 번역판을 2009년에 출간했는데, 제목은 《Vincent van Gogh: The Letters(빈센트 반 고흐: 편지들)》(같은 출판사)이다.

- 빈센트에 관한 아주 상세한 전기

《화가 반 고흐 이전의 판 호흐》, 스티븐 네이페·그레고리 화이트 스미스 지음, 최준영 옮김, 민음사, 2016 | *Van Gogh: The Life*, Steven Naifeh&Gregory White Smith, Profile Books, 2011

- 빈센트가 프랑스에서 보냈던 시기에 관한 책

�æ Ronald Pickvance(로널드 피크번스)가 쓰고 뉴욕 메트로폴리탄미술관에서 발간한 아래 두 권의 전시 도록이 가장 훌륭하다.

《Van Gogh in Arles(아를의 반 고흐)》, 1984
《Van Gogh in Saint-Rémy and Auvers(생레미와 오베르의 반 고흐)》, 1986

- 빈센트가 아를에서 보냈던 시절에 대한 책

《The Yellow House: Van Gogh, Gauguin and Nine Turbulent Weeks in Arles(노란 집: 반 고흐, 고갱 그리고 아를에서 보낸 격동의 9주)》, Martin Gayford(마틴 게이퍼드), Fig Tree(피그 트리), 2006
《반 고흐의 귀》, 버나뎃 머피 지음, 박찬원 옮김, 오픈하우스, 2017 | *Van Gogh's Ear: The True Story*, Bernadette Murphy, Chatto&Windus, 2016

- 빈센트가 오베르에서 머물렀던 짧은 시기에 관한 책

《Vincent van Gogh à Auvers(오베르의 빈센트 반 고흐)》, Alain Mothe(알랭 모트), Valhermeil(발헤르메이), 2003
《Van Gogh in Auvers: His Last Days(오베르의 반 고흐: 그의 마지막 나날들)》, Wouter van der Veen(바우터르 반 데르 베인)&Peter Knapp(페터르 크나프), Monacelli(모나첼리), 2010

도판 목록

⚓ 이 책에 실린 도판의 대부분은 빈센트 반 고흐의 그림 작품이며, 사진 및 다른 화가가 그린 그림은 따로 표기했다.

⚓ 각 작품의 정보는 작품명, 기법, 크기, 제작연도, 소장처의 순으로 정리했다. 작품 크기는 세로 x 가로로 표기했다.

⚓ 작품명 왼쪽의 숫자는 본문에서 도판에 부여된 번호와 동일하다.

지에 스케치, 1889, 반고흐미술관

18 〈꽃 피는 자두나무가 있는 과수원 풍경 Orchard with blossoming plum trees〉, 캔버스에 유채, 60 x 81 cm, 1888, 반고흐미술관

19 〈과수원 풍경화 세 점 Three orchards〉, 편지에 스케치, 1888, 반고흐미술관

20 〈유리컵 속의 아몬드 꽃가지 Blossoming almond branch in a glass〉, 캔버스에 유채, 24.5 x 19.5 cm, 1888, 반고흐미술관

21 〈아를의 노파 An old woman of Arles〉, 캔버스에 유채, 58 x 42 cm, 1888, 반고흐미술관

22 〈창밖으로 보이는 정육점의 모습 A pork butcher's shop seen from a window〉, 캔버스에 유채, 39.7 x 33.1 cm, 1888, 반고흐미술관

23 〈걸어가는 연인과 도개교 Drawbridge with walking couple〉, 편지에 스케치, 1888, 개인 소장

24 〈아를의 랑그루아 다리 Drawbridge with carriage〉, 캔버스에 유채, 54 x 64 cm, 1888, 크뢸러뮐러미술관

25 〈클리시 다리와 센강 The Seine with the Pont de Clichy〉, 편지에 스케치, 1888, 반고흐미술관

26 〈분홍 복숭아나무 Pink peach trees〉, 캔버스에 유채, 73 x 60 cm, 1888, 크뢸러뮐러미술관

27 〈사이프러스나무에 둘러싸인 과수원 Orchard surrounded by cypresses〉, 편지에 스케치, 1888, 예술·역사 아카이브(베를린)

28 〈'꽃이 핀 배나무'의 스케치 Blossoming pear tree〉, 편지에 스케치, 1888, 반고흐미술관

29~30 〈존 러셀에게 보낸 편지 Letter to John Russell〉, 편지, 1888, 뉴욕 구겐하임미술관

31 〈과수원과 오렌지색 지붕 집 Orchard and house with orange roof〉, 편지에 스케치, 1888, 반고흐미술관

32 〈노란 집 Vincent's house〉, 캔버스에 유채, 72 x 91.5 cm, 1888, 반고흐미술관

33 〈빈센트의 집이 있는 공원 풍경 Public garden with Vincent's house in the background〉, 종이에 연필, 펜 그리고 갈대 펜과 잉크, 32 x 50.1 cm, 1888, 반고흐미술관

34 〈빈센트의 집 Vincent's house〉, 편지에 스케치, 1888, 반고흐미술관

35 〈노란 집 귀퉁이가 보이는 공원 Public garden with a corner of the Yellow House〉, 스케치, 1888, 반고흐미술관

36 〈길을 따라 난 밀밭과 농가 그리고 꽃이 핀 들판 Farm house with wheatfield along a road and Field with flowers〉, 편지에 스케치, 1888, 반고흐미술관

37 〈타라스콩으로 가는 길과 행인 The road to Tarascon with a man walking〉, 종이에 연필, 펜, 갈대 펜, 25.8 x 35 cm, 1888, 취리히미술관

38 〈커피 주전자가 있는 정물화 Still life with coffee pot〉, 편지에 스케치, 1888, 반고흐미술관

39 〈언덕에서 바라본 아를 풍경 View of Arles from a hill〉, 드로잉, 48 x 59 cm, 1888, 오슬로 국립미술관

40 〈빈센트가 계획한 화집 Vincent's projected sketchbook〉, 편지에 스케치, 1888, 반고흐미술관

41 〈해변, 바다, 어선들 Beach, sea and fishing boats〉, 종이에 연필, 펜 그리고 갈대 펜과 잉크, 31 x 47.5 cm, 1888, 반고흐미술관

42 〈'생트마리드라메르 해변의 고기잡이배'의 스케치 Sketch of Fishing boats on the beach〉, 스케치, 1888, 예술·역사 아카이브(베를린)

43 〈생트마리드라메르 해변의 고기잡이배 Fishing boats on the beach〉, 캔버스에 유채, 65 x 81.5 cm, 1888, 반고흐미술관

44 〈생트마리드라메르 풍경 View of Saintes-Maries〉, 캔버스에 유채, 64.2 x 53 cm, 1888, 크뢸러뮐러미술관

45 〈체크무늬 드레스를 입은 여인 Woman with chequered dress〉, 편지에 스케치, 1888, 반고흐미술관

46 〈'생트마리드라메르 거리'의 스케치 Sketch of Street in Saintes-Maries〉, 스케치, 24.3 x 31.7 cm, 1888, 메트로폴리탄미술관

47 〈생트마리드라메르 거리 Street in Saintes-Maries〉, 캔버스에 유채, 38 x 46 cm, 1888, 개인 소장

48 〈회반죽이 발린 오두막 Whitewashed cottage〉, 편지에 스케치, 1888, 반고흐미술관

49 〈추수 풍경 Harvest landscape〉, 캔버스에 유채, 73.4 x 91.8 cm, 1888, 반고흐미술관

50 〈'해 질 녘의 밀밭'의 스케치 Sketch of Wheatfield with setting sun〉, 스케치, 24.2 x 31.6 cm, 1888, 반고흐미술관

51 〈해 질 녘의 밀밭 Wheatfield with setting sun〉, 캔버스에 유채, 74 x 92 cm, 1888, 빈터투어미술관

52 〈소녀의 초상화 Girl's head〉, 드로잉, 18 x 19.5 cm, 1888, 반고흐미술관

53 〈러셀에게 보낸 편지 Letter to Russell〉, 편지와 스케치, 1888, 반고흐미술관

54 〈해 질 녘의 씨 뿌리는 사람 Sower with setting sun〉, 캔버스에 유채, 64.2 x 80.3 cm, 1888, 크뢸러뮐러미술관

55 〈주아브 병사 Zouave, half-figure〉, 캔버스에 유채, 65.8 x 55.7 cm, 1888, 반고흐미술관

56 〈새로 깎은 잔디와 버드나무가 있는 풍경 Newly mown lawn with weeping tree〉, 편지에 스케치, 1888, 반고흐미술관

57 〈알퐁스 도데의 풍차 방앗간이 있는 풍경 Landscape with Alphonse Daudet's windmill〉, 드로잉, 25.8 x 34.7 cm, 1888, 반고흐미술관

58 〈매미 Cicada〉, 편지에 스케치, 1888, 반고흐미술관

59 〈기차가 지나가는 몽마주르 주변 풍경 Landscape near Montmajour with train〉, 드로잉, 48.7 x 60.7 cm, 1888, 대영박물관

60 〈몽마주르 유적이 있는 언덕 Hill with the ruins of Montmajour〉, 드로잉, 48.3 x 59.8 cm, 1888, 암스테르담 국립미술관

61 〈꽃이 있는 정원 Sketch of Garden with flowers〉, 편지에 스케치, 1888, 반고흐미술관

62 〈해바라기가 있는 정원 Garden with sunflowers〉, 종이에 연필, 갈대 펜 그리고 붓과 잉크, 60.7 x 49.2 cm, 1888, 반고흐미술관

63 〈'해바라기'의 스케치 Sunflowers〉, 종이에 연필, 각 13.4 x 8.5 cm , 1890, 반고흐미술관

64 〈화병에 꽂힌 해바라기 열다섯 송이 Fifteen sunflowers in a vase〉, 캔버스에 유채, 92.1 x 73 cm, 1888, 런던 내셔널갤러리

65 〈화병에 꽂힌 해바라기 열네 송이 Fourteen sunflowers in a vase〉, 캔버스에 유채, 92 x 73 cm, 1888, 노이에 피나코테크미술관

66 〈외젠 보흐의 초상 Portrait of Eugène Boch〉, 캔버스에 유채, 60.3 x 45.4 cm, 1888, 오르세미술관

67 〈밤의 카페 테라스 Café terrace at night〉, 캔버스에 유채, 80.7 x 65.3 cm, 1888, 크뢸러뮐러미술관

68 〈밤의 카페 The night café〉, 캔버스에 유채, 72.4 x 92.1 cm, 1888, 예일대학교미술관

69 〈파이프를 물고 밀짚모자를 쓴 자화상 Self-portrait with straw hat and pipe〉, 캔버스에 유채, 41.9 x 30.1 cm, 1887, 반고흐미술관

70 〈'빈센트의 침실'의 스케치 Sketch of Vincent's bedroom〉, 종이에 펜과 잉크, 13 x 21 cm, 1888, 반고

흐미술관

71 〈빈센트의 침실 Vincent's bedroom〉, 캔버스에 유채, 72.4 x 91.3 cm, 1888, 반고흐미술관

72 〈공원의 길 A lane in the public garden〉, 캔버스에 유채, 72.3 x 93 cm, 1888, 크뢸러뮐러미술관

73 〈공원의 둥글게 깎은 수풀 Round clipped shrub in the public garden〉, 드로잉, 13.3 x 16.5 cm, 1888, 네덜란드 미술사연구소

74 〈밀리에 소위 Lieutenant Milliet〉, 캔버스에 유채, 60.3 x 49.5 cm, 1888, 크뢸러뮐러미술관

75 〈아를의 별이 빛나는 밤 The starry night〉, 캔버스에 유채, 73 x 92 cm, 1888, 오르세미술관

76 〈'아를의 별이 빛나는 밤'의 스케치 Sketch of The starry night〉, 종이에 펜과 잉크, 9.5 x 13.5 cm, 1888, 반고흐미술관

77 〈외젠 보흐에게 보낸 편지의 봉투 Envelope addressed to Eugène Boch〉, 편지, 1888, 반고흐미술관

78 〈자화상 Self-portrait〉, 캔버스에 유채, 61.5 x 50.3 cm, 1888, 하버드대학교 포그미술관

79 〈빈센트 어머니의 초상 Portrait of Vincent's mother〉, 캔버스에 유채, 40.6 x 32.4 cm, 1888, 노턴사이먼미술관

80 〈타라스콩의 승합마차 The Tarascon stagecoach〉, 편지에 스케치, 1888, 반고흐미술관

81 〈'푸른 전나무와 연인이 있는 공원'의 스케치 Sketch of Public garden with a couple and a blue fir tree〉, 편지에 스케치, 1888, 반고흐미술관

82 〈푸른 전나무와 연인이 있는 공원 Public garden with a couple and a blue fir tree〉, 캔버스에 유채, 73 x 92 cm, 1888, 개인 소장

83 〈트랭크타유 다리 The Trinquetaille bridge〉, 캔버스에 유채, 73.5 x 92.5 cm, 1888, 개인 소장

84 〈'구름다리'와 '트랭크타유 다리'의 스케치 The viaduct and The Trinquetaille bridge〉, 편지에 스케치, 1888, 반고흐미술관

85 〈연인이 걸어가는 사이프러스 가로수 길 A lane of cypresses with a couple walking〉, 편지에 스케치, 1888, 반고흐미술관

86 〈빈센트의 의자 Vincent's chair〉, 캔버스에 유채, 91.8 x 73 cm, 1888, 런던 내셔널갤러리

87 〈고갱의 의자 Gauguin's chair〉, 캔버스에 유채, 90.5 x 72.7 cm, 1888, 반고흐미술관

88 〈'씨 뿌리는 사람'과 '늙은 주목나무 둥치'의 스케치 Sower and Trunk of an old yew tree〉, 편지에 스케치, 1888, 반고흐미술관

89 〈늙은 주목나무 둥치 Trunk of an old yew tree〉, 캔버스에 유채, 91 x 71 cm, 1888, 런던 헬리나흐마드갤러리

90 〈알리스캉, 아를의 거리 The Alyscamps, avenue at Arles〉, 캔버스에 유채, 72.8 x 91.9 cm, 1888, 크뢸러뮐러미술관

91 〈아를의 여인(지누 부인) L'Arlésienne(Madame Ginoux), with gloves and parasol〉, 캔버스에 유채, 92.5 x 73.5 cm, 1888, 오르세미술관

92 〈붉은 포도밭 The red vineyard〉, 캔버스에 유채, 73 x 91 cm, 1888, 푸시킨미술관

93 〈에턴 정원의 추억 Memory of the garden at Etten〉, 캔버스에 유채, 73 x 92 cm, 1888, 에르미타주미술관

94 〈'에턴 정원의 추억'의 스케치 Sketch of Memory of the garden at Etten〉, 편지에 스케치, 1888, 반고흐미술관

95 〈'소설 읽는 여인'의 스케치 Woman reading a novel〉, 편지에 스케치, 1888, 반고흐미술관

96 〈'해 질 녘의 씨 뿌리는 사람'의 스케치 Sower with setting sun〉, 편지에 스케치, 1888, 반고흐미술관

97 〈조제프 룰랭의 초상 Joseph Roulin, head〉, 캔버스에 유채, 65 x 54 cm, 1888, 빈터투어미술관

98 〈카미유 룰랭의 초상 Portrait of Camille Roulin〉, 캔버스에 유채, 43.2 x 34.9 cm, 1888, 필라델피아미술관

99 〈아르망 룰랭의 초상 Portrait of Armand Roulin〉, 캔버스에 유채, 65 x 54.1 cm, 1888, 폴크방미술관

100 〈오귀스틴 룰랭 부인과 아기 마르셀의 초상 Augustine Roulin with baby〉, 캔버스에 유채, 92.4 x 73.5 cm, 1888, 필라델피아미술관

101 〈귀에 붕대를 감은 자화상 Self-portrait with bandaged ear〉, 캔버스에 유채, 51 x 45 cm, 1889, 개인 소장

102 〈양파 접시가 있는 정물화 Plate with onions, 'Annuaire de la Santé' and other objects〉, 캔버스에 유채, 49.5 x 64.4 cm, 1889, 크뢸러뮐러미술관

103 〈펠릭스 레이 박사의 초상 Dr Félix Rey, bust〉, 캔버스에 유채, 64 x 53 cm, 1889, 푸시킨미술관

104 〈자장가 La Berceuse〉 혹은 〈룰랭 부인의 초상 Augustine Roulin〉, 캔버스에 유채, 92 x 72.5 cm, 1888~1889, 크뢸러뮐러미술관

105 〈아를 병원의 병실 Dormitory in the hospital〉, 캔버스에 유채, 74 x 92 cm, 1889, 오스카어 라인하르트 컬렉션

106 〈병원 뜰 The courtyard of the hospital〉, 종이에 연필, 갈대 펜 그리고 붓과 잉크, 46.6 x 59.9 cm, 1889, 반고흐미술관

107 〈빈센트의 편지 Vincent's letter〉, 편지, 1889, 반고흐미술관

108 〈'꽃이 핀 복숭아나무가 있는 크로의 풍경'의 스케치 Sketch of The Crau with peach trees in bloom〉, 편지에 스케치, 1889, 반고흐미술관

109 〈꽃이 핀 복숭아나무가 있는 크로의 풍경 The Crau with peach trees in bloom〉, 캔버스에 유채, 65 x 81 cm, 1889, 런던 코톨드갤러리

110 〈아를 병원의 뜰 The courtyard of the hospital〉, 캔버스에 유채, 73 x 92 cm, 1889, 오스카어 라인하르트 컬렉션

111 〈육중한 플라타너스가 늘어선 생레미의 도로를 보수하는 사람들 Road menders in a lane with heavy plane trees〉, 캔버스에 유채, 73.4 x 91.8 cm, 1889, 클리블랜드미술관

112 〈마을 조감도 Bird's-eye view of the village〉, 드로잉, 1889, 반고흐미술관

113 〈정신병원에 있는 빈센트의 화실 창문 Window of Vincent's studio at the asylum〉, 종이에 분필, 붓 그리고 유채와 수채, 62 x 47.6 cm, 1889, 반고흐미술관

114 〈정신병원의 현관 The vestibule of the asylum〉, 종이에 분필, 붓 그리고 유채, 61.6 x 47.1 cm, 1889, 반고흐미술관

115 〈정신병원의 복도 A passageway at the asylum〉, 분홍색이 깔린 종이에 검은색 분필과 유채, 65.1 x 49.1 cm, 1889, 메트로폴리탄미술관

116 〈붓꽃 Irises〉, 캔버스에 유채, 74.3 x 94.3 cm, 1889, 폴게티미술관

117 〈창살이 달린 창문 Barred windows〉, 종이에 분필, 23.8 x 32.3 cm, 1890, 반고흐미술관

118 〈세 폭짜리 그림 Sunflower triptych〉, 편지에 스케치, 1889, 반고흐미술관

119 〈담쟁이로 뒤덮인 나무들 Trees with ivy〉, 캔버스에 유채, 92 x 72 cm, 1889, 네덜란드 미술사연구소

120 〈박각시나방 Death's-head moth〉, 종이에 분필, 펜, 붓과 잉크, 16.3 x 24.2 cm, 1889, 반고흐미술관

121 〈박각시나방 Death's-head moth〉, 편지에 스케치, 1889, 반고흐미술관

122 〈정신병원의 정원 분수대 Fountain in the garden of the asylum〉, 종이에 분필, 갈대 펜, 펜과 잉크, 49.8 x 46.3 cm, 1889, 반고흐미술관

123 〈담장 너머로 보이는 산의 풍경 Mountain landscape seen across the walls〉, 캔버스에 유채, 70.5 x 88.5 cm, 1889, 글립토테크미술관

124 〈붓 Brushes〉, 편지에 스케치, 1889, 반고흐미술관

125 〈올리브 과수원 Olive orchard〉, 캔버스에 유채, 72.4 x 91.9 cm, 1889, 크뢸러뮐러미술관

126 〈산중의 올리브나무들 Olive Trees In a Mountain Landscape〉, 종이에 분필, 붓과 잉크, 49.9 x 65.1 cm, 1889, 반고흐미술관

127 〈'사이프러스나무'의 스케치 Cypresses〉, 편지에 스케치, 1889, 반고흐미술관

128 〈별이 빛나는 밤 The starry night〉, 캔버스에 유채, 73.7 x 92.1 cm, 1889, 뉴욕 현대미술관

129 〈담장에 둘러싸인 밀밭과 수확하는 사람 Enclosed wheatfield with reaper〉, 캔버스에 유채, 59.5 x 72.5 cm, 1889, 폴크방미술관

130 〈매미들 Cicadas〉, 종이에 펜과 잉크, 20.1 x 17.8 cm, 1889, 반고흐미술관

131 〈손에 얼굴을 묻고 있는 노인 Old man with his head on his hands〉, 캔버스에 유채, 81.8 x 65.5 cm, 1890, 크뢸러뮐러미술관

132 〈담장으로 둘러싸인 들판과 밭을 가는 농부 Enclosed field with ploughman〉, 편지에 스케치, 1889, 반고흐미술관

133 〈자화상 Self-portrait〉, 캔버스에 유채, 65 x 54.2 cm, 1889, 오르세미술관

134 〈간병인 트라뷔크의 초상 Portrait of the chief orderly (Trabuc)〉, 캔버스에 유채, 60 x 45 cm, 1889, 졸로투른 시립미술관

135 〈피에타 Pietà (after Delacroix)〉, 캔버스에 유채, 73 x 60.5 cm, 1889, 반고흐미술관

136 〈병원 한쪽, 톱으로 잘린 두툼한 나무둥치가 있는 정원 A corner of the asylum and the garden with a heavy, sawed-off tree〉, 캔버스에 유채, 75 x 93.5 cm, 1889, 폴크방미술관

137 〈운동하는 죄수들 Prisoners' round (after Gustave Doré)〉, 캔버스에 유채, 80 x 64 cm, 1890, 푸시킨미술관

138 〈꽃 피는 아몬드나무 Branches of an almond tree in blossom〉, 캔버스에 유채, 73.3 x 92.4 cm, 1890, 반고흐미술관

139 〈테오에게 보낸 편지 Letter to Theo〉, 편지, 1890, 반고흐미술관

140 〈라자로의 부활 The Raising of Lazarus (after a detail from an etching by Rembrandt)〉, 종이에 유채, 50 x 65.5 cm, 1890, 반고흐미술관

141 〈'라자로의 부활'의 스케치 Sketch of The Raising of Lazarus〉, 편지에 스케치, 1890, 반고흐미술관

142 〈민들레와 나무둥치가 있는 풀밭 Field of grass with dandelions and tree trunks〉, 편지에 스케치, 1890, 반고흐미술관

143 〈붓꽃 Vase with violet irises against a pink background〉, 캔버스에 유채, 73.7 x 92.1 cm, 1890, 메트로폴리탄미술관

144 〈'밤의 프로방스 시골길'의 스케치 Sketch of Road with men walking, carriage, cypress, star and crescent moon〉, 편지에 스케치, 1890, 반고흐미술관

145 표지 그림, 〈밤의 프로방스 시골길 Road with men walking, carriage, cypress, star and crescent

moon〉, 캔버스에 유채, 90.6 x 72 cm, 1890, 크뢸러뮐러미술관

146 〈초가지붕 집과 사람들 Cottages with thatched roofs and figures〉, 캔버스에 유채, 65 x 81 cm, 1890, 취리히미술관

147 〈'초가지붕 집과 사람들'의 스케치 Sketch of Cottages with thatched roofs and figures〉, 종이에 펜과 잉크, 17 x 21.7 cm, 1890, 반고흐미술관

148 〈비 내리는 오베르의 풍경 Landscape in the rain〉, 캔버스에 유채, 50.3 x 100.2 cm, 1890, 카디프 국립박물관

149 〈가셰 박사의 초상 Portrait of Dr Gachet〉, 캔버스에 유채, 68.2 x 57 cm, 1890, 오르세미술관

150 〈'가셰 박사의 초상'의 스케치 Sketch of Doctor Gachet sitting at a table with books and a glass with sprigs of foxglove〉, 편지에 스케치, 1890, 반고흐미술관

151 〈오베르의 교회 The church in Auvers〉, 캔버스에 유채, 93 x 74.5 cm, 1890, 오르세미술관

152 〈밀 이삭 Ears of wheat〉, 편지에 스케치, 1890, 반고흐미술관

153 〈피아노를 치는 마르그리트 가셰 Marguerite Gachet at the piano〉, 캔버스에 유채, 102.5 x 50 cm, 1890, 바젤미술관

154 〈'피아노를 치는 마르그리트 가셰'의 드로잉 Drawing of Marguerite Gachet at the Piano〉, 종이에 분필, 30.5 x 23.8 cm, 1890, 반고흐미술관

155 〈연인이 있는 관목 풍경 Couple walking between rows of trees〉, 캔버스에 유채, 49.5 x 99.7 cm, 1890, 신시내티미술관

156 〈'연인이 있는 관목 풍경'의 스케치 Sketch of couple walking between rows of trees〉, 편지에 스케치, 1890, 반고흐미술관

157 〈'밀밭'의 스케치 Wheatfields〉, 종이에 펜과 잉크, 17 x 21.7 cm, 1890, 반고흐미술관

158 〈'밀밭'의 스케치 Sketch of Wheatfields〉, 종이에 펜과 잉크, 17 x 21.7 cm, 1890, 반고흐미술관

159 〈까마귀가 나는 밀밭 Wheatfield under threatening skies with crows〉, 캔버스에 유채, 50.5 x 103 cm, 1890, 반고흐미술관

소장처

🔸 도판의 사용 허가 출처 및 소장처를 원서에 따라 밝혔다. 소장처, 작품 번호(이 책에서 도판에 부여한 숫자) 순서로 정리했다.

Archives of Villeroy & Boch: 15
Archiv für Kunst und Geschichte, Berlin: 27, 42
British Museum, London: 59 (Reproduced by Courtesy of the Trustees)
Cincinnati Art Museum: 155 (Bequest of Mary E. Johnston)
Cleveland Museum of Art, Ohio: 111 (Gift of the Hanna Fund)
Courtauld Institute Galleries, London: 109 (Bridgeman Art Library, London)
Fine Arts Museums of San Francisco: 14 (Memorial Gift from Dr T. Edward and Tullah Hanley, Bradford, Pennsylvania)

반 고흐, 프로방스에서 보낸 편지

2022년 08월 29일 초판 01쇄 발행
2024년 05월 22일 초판 02쇄 발행

지은이 마틴 베일리
옮긴이 이한이

발행인 이규상 편집인 임현숙
편집장 김은영 책임편집 정윤정 교정교열 김화영
콘텐츠사업팀 문지연 강정민 정윤정 원혜윤 이채영
디자인팀 최희민 두형주
채널 및 제작 관리 이순복 회계팀 김하나

펴낸곳 (주)백도씨
출판등록 제2012-000170호(2007년 6월 22일)
주소 03044 서울시 종로구 효자로7길 23, 3층(통의동 7-33)
전화 02 3443 0311(편집) 02 3012 0117(마케팅) 팩스 02 3012 3010
이메일 book@100doci.com(편집·원고 투고) valva@100doci.com(유통·사업 제휴)
포스트 post.naver.com/h_bird 블로그 blog.naver.com/h_bird
인스타그램 @100doci

ISBN 978-89-6833-391-0 04600
ISBN 978-89-6833-390-3 (세트)
한국어판 출판권 ⓒ (주)백도씨, 2022, Printed in Korea